P. REGNIER
DE LA COMÉDIE-FRANÇAISE

Souvenirs et Études

DE

THÉATRE

AVEC UN PORTRAIT DE L'AUTEUR

Gravé par A. BLANCHARD

PARIS

PAUL OLLENDORFF, ÉDITEUR

28 *bis*, RUE DE RICHELIEU, 28 *bis*

1887

Tous droits réservés.

IL A ÉTÉ TIRÉ A. PART

15 exemplaires de luxe numérotés à la presse :

5 sur papier du Japon (n° 1 à 5),
10 sur papier vergé de Hollande (n° 6 à 15).

Souvenirs et Études
DE
THÉATRE

ILLUSTRATIONS

PORTRAIT DE P. REGNIER
Eau-forte de A. Blanchard

MÉDAILLON DE J. BOUTET DE MONVEL
FRONTISPICE DE N. ESCALIER

MÉDAILLON DE MADEMOISELLE DE CHAMPMESLÉ
FRONTISPICE DE G. CLAIRIN

MÉDAILLON D'ADRIENNE LE COUVREUR
FRONTISPICE DE G. CLAIRIN

LES ARMES DE MOLIÈRE, d'après NOLIN
PAR G. CLAIRIN

MÉDAILLON DE TALMA
FRONTISPICE DE G. CLAIRIN
D'après Gérard

MÉDAILLON DE SEDAINE
FRONTISPICE DE G. CLAIRIN

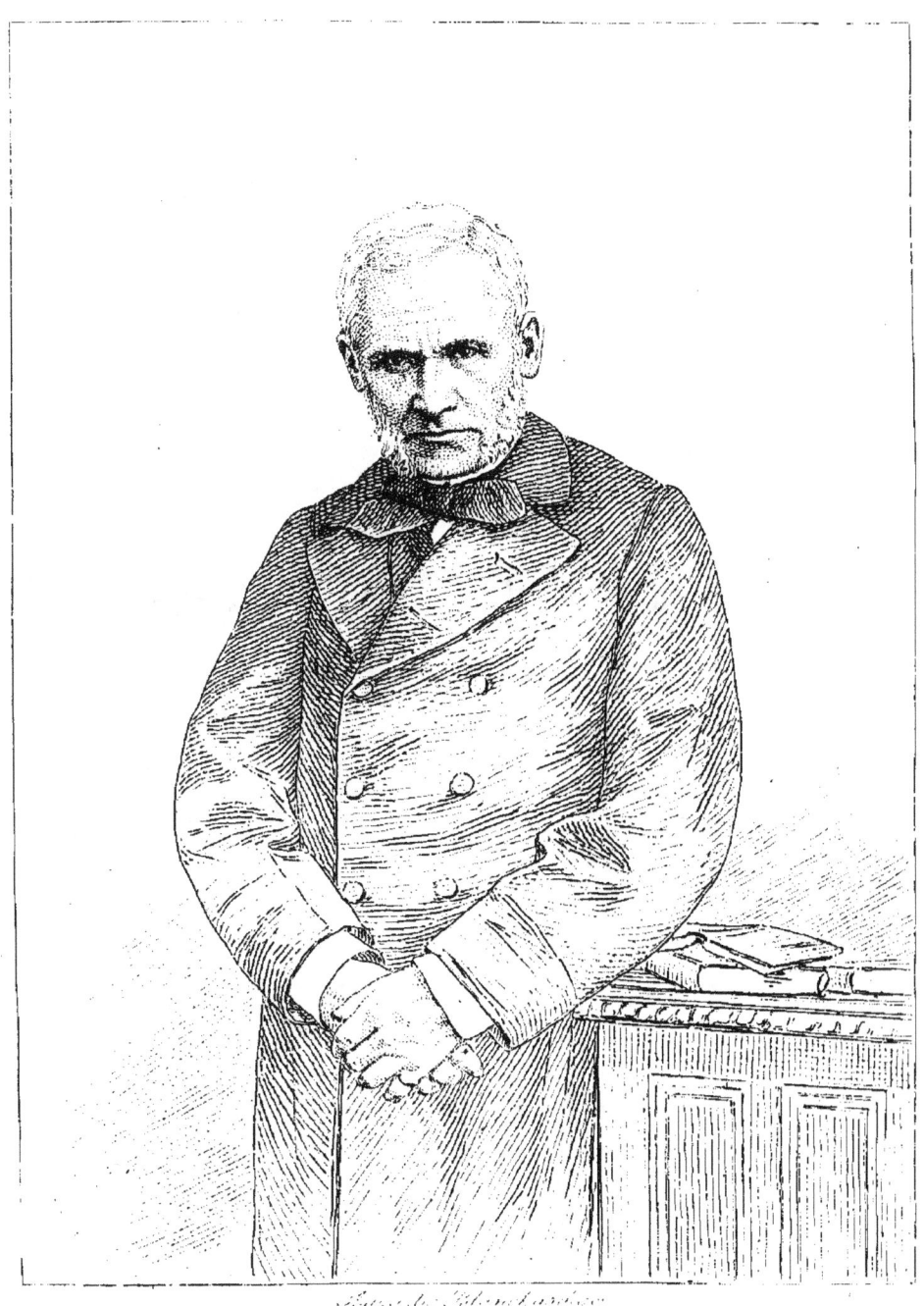

P. REGNIER
1807-1885

J. BOUTET DE MONVEL

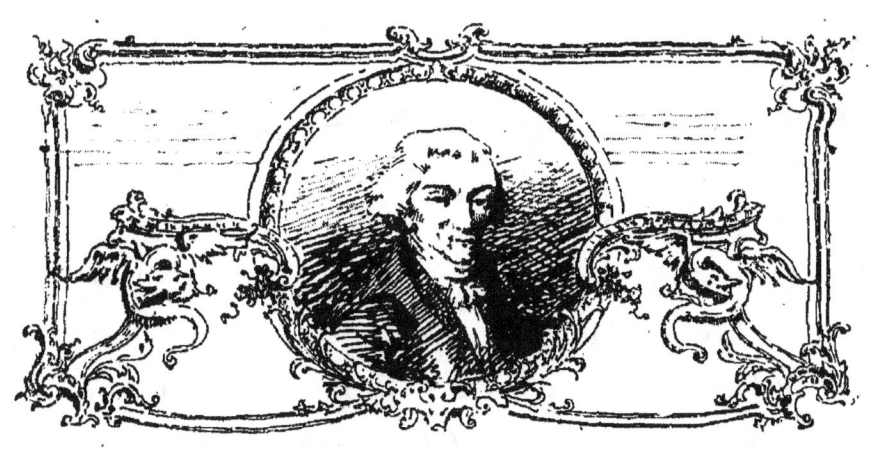

J. BOUTET DE MONVEL

Sociétaire de la Comédie-Française, membre de l'Institut.

SES PRÉDÉCESSEURS. — SES DISCIPLES

Les travaux qui depuis plusieurs mois se publient dans le livre et dans le journal ont mis à l'ordre du jour les questions théâtrales : le mouvement qu'elles provoquent est à l'honneur de l'art dramatique, et ne peut que tourner à son profit. La prudence voudrait peut-être que je ne prisse point part à la polémique qui s'est engagée à leur

sujet, mais j'ai vu se produire, dans quelques-uns des écrits parus récemment, des théories contre lesquelles toutes mes convictions, je l'avoue, protestent si hautement, j'ai vu proclamer des préceptes en telle contradiction avec les exemples que j'ai eus sous les yeux, avec les renseignements que j'ai recueillis des grands artistes qu'il m'a été donné de connaître et d'admirer, que je n'ai pu résister au désir d'entrer à mon tour dans la discussion : non pas pour traiter toutes les questions agitées, mais seulement pour m'expliquer sur deux d'entre elles, qui m'ont toujours préoccupé comme intéressant au plus haut degré l'art que j'ai longtemps pratiqué. L'une touche au rôle de l'intelligence chez le comédien ; l'autre au mode sur lequel il doit dire le vers tragique. Les opinions exposées naguère à cet égard m'ont presque toujours paru des plus contestables ; on me permettra de ne pas les accepter comme comédien, et, comme professeur, de les combattre.

Sur la première des deux questions, sur le rôle de l'intelligence, « qualité qui amène

à sa suite toutes les autres »[1], voici, parlant du comédien, ce qu'en a dit l'un des critiques les plus renommés de notre temps :

« L'intelligence[2] n'a qu'une faible part dans le talent des comédiens, qui se compose pour moitié de dons physiques aménagés avec art, et, pour l'autre moitié, d'intuition et de docilité. »

L'autorité qui s'attache aux jugements de M. Sarcey rend, à mon avis, cette théorie bien dangereuse pour les jeunes acteurs qui la considéreraient comme une vérité.

Je crois, tout au contraire, qu'il faut leur persuader que, quelque puissants que soient les dons physiques, ils n'exercent au théâtre qu'un effet secondaire, qu'ils disposent seulement à la bienveillance, mais que cette bienveillance est, de sa nature, fort exigeante et prompte à se transformer en sévérité très rigoureuse, dès que le spectateur déçu ne découvre sous de séduisants dehors qu'inintelligence et vulgarité d'âme.

Mais, tout en croyant qu'un jeune acteur

[1] M. Thiers.
[2] *Le Temps*, 6 décembre 1882.

aura raison de ne point trop compter sur les dons heureux qu'il a reçus de la nature, je suis loin de prétendre, comme on me l'a fait dire, que ce soit un malheur pour lui d'en être favorisé, « et qu'on doit lui souhaiter plutôt de le voir affligé de quelque défaut physique, parce qu'il est obligé de le vaincre, et qu'il travaille d'autant mieux ».

Sous une forme aussi absolue, cette proposition n'est qu'un paradoxe ; je ne voudrais pas en entreprendre la défense, encore moins en endosser la responsabilité.

Est-il admissible, en effet, qu'un comédien conteste la valeur des dons naturels? N'étais-je pas dans la joie, quand, au Conservatoire, il me tombait en partage un élève à la voix timbrée, de belle taille et de figure agréable? Ne sais-je pas qu'au théâtre les premiers juges ce sont les yeux, et qu'en dépit des ressources d'un art consommé, un acteur aura toujours une peine infinie à vaincre les préventions défavorables que fait naître un premier coup d'œil? Bien qu'on sache que les dons extérieurs ne sont pas la marque nécessaire de la vertu et de

l'intelligence, et que la supériorité d'Alexandre et de Napoléon, par exemple, ne résidait pas dans des qualités plastiques, on demande cependant que l'extérieur du comédien réponde à l'élévation humaine et morale de son rôle, et l'on se prête difficilement à découvrir une âme de héros dans un corps mesquin et chétif; on exige, et l'on a raison, que les personnages historiques ou les personnages imaginaires créés par la fantaisie des poètes, aient un aspect compatible avec l'idée de puissance, de force, de beauté ou de grâce qu'éveillent leurs noms, le souvenir de leurs malheurs, de leurs passions, de leurs vertus ou de leurs crimes.

Or, la tâche de l'artiste dramatique étant de donner un corps à cette vision forcément vague, de la rendre en quelque sorte matérielle et palpable, il est certain que celui-là jouira d'un avantage inappréciable de qui l'apparence seule répondra au type idéal conçu et attendu par le public. Heureux donc, trois fois heureux, l'acteur beau, bien fait, de belle taille, doué d'une voix mélodieuse et sonore ! Mais je crois — c'est là la thèse que

je soutiens — que tous ces avantages lui seront de peu de profit et pourront même tourner à son détriment, s'ils ne sont au service d'une âme et d'une intelligence.

Je pense donc qu'il est par dessus tout nécessaire de ne point encourager les jeunes gens à se fier à leurs qualités physiques; qu'il faut bien plutôt appeler leur attention sur la faveur durable obtenue par tels et tels acteurs qui en étaient dépourvus, et leur faire comprendre à l'aide de quelles facultés, sous quelle influence, certaine voix a pu devenir émouvante, certains visages ont pu s'embellir et s'illuminer.

Il n'y a pour les convaincre qu'à consulter les faits : leur réponse est concluante.

On approuvera toutefois que, choisissant des exemples à l'appui de ce que j'avance, je me taise sur tant de comédiens qui, dotés en leurs berceaux, comme dans nos contes de fées, de toutes les grâces, de toutes les séductions de la figure et de la voix, ne furent jamais des artistes, pour avoir encouru la mauvaise humeur de la fée qui dispensait l'intelligence. Il me suffira, en m'abs-

tenant de toute allusion au présent, d'invoquer le souvenir d'acteurs du passé qui, malgré leurs imperfections physiques, ont su mériter une grande et juste renommée.

En première ligne je citerai Lekain ; grâce à Voltaire, à Bachaumont, à Grimm, aux mémoires et aux correspondances du siècle dernier, son succès ne peut, même de nos jours, faire de doute pour personne. Lekain l'a-t-il dû à ses avantages physiques ? Un écrivain qui a tenu dans son temps une place assez honorable pour mériter toute créance, M. Arnault, dans ses *Souvenirs*, nous renseigne à cet égard avec toute la précision désirable :

« Laid et mal fait, a-t-il dit (et son opinion résume fidèlement celle des contemporains), cet acteur, en montant sur la scène, semblait avoir dépouillé sa nature bourgeoise avec ses habits bourgeois ; tout en lui prenait dès lors de la noblesse et de la grâce ; un héros sortait de cette grossière enveloppe, et nul organe ne semblait plus fait que le sien pour parler la langue du génie. L'art, en lui, corrigeait à ce point la nature,

que telle femme, qui le matin, à la promenade, avait dit en le rencontrant : « Qu'il est laid ! » le soir, en le voyant au théâtre, ne pouvait s'empêcher de s'écrier : « Qu'il est beau ! »

En dehors de Lekain, combien de grands ou d'excellents artistes dont je pourrais évoquer les noms ! J'en citerai deux seulement : Potier et M^me Dorval : Potier, de qui la voix n'était qu'un souffle et le corps une ombre ; comédien prodigieux, composé étonnant de comique, d'esprit et de sensibilité ; la nature semblait lui avoir interdit de remplir aucun rôle, son intelligence lui a permis de les jouer tous ; le caractère, l'âge, le rang d'un personnage, tout paraissait lui faire obstacle ; son art accompli le rendait supérieur à toutes les difficultés, et l'on pouvait dans la même soirée lui voir jouer, avec un égal bonheur, un centenaire et un conscrit, Henri IV et un chiffonnier : M^me Dorval, si émouvante, si pathétique, si passionnée, malgré les défaillances d'une voix cassée, ruinée, éraillée, dont on pouvait dire cependant, comme de celle de Lekain, qu'elle n'était pas *déchirée,* mais *déchirante.*

Mais, de tous ces exemples, il en est un qui montrera mieux encore de quels miracles de transformation l'âme et le cœur sont capables : c'est celui d'un tragédien vers qui me reporte un des premiers souvenirs de mon enfance.

Un jour que ma mère allait en visite, elle m'emmena avec elle ; je n'avais pas encore cinq ans ; on nous reçut dans une grande salle à manger donnant sur un jardin ; la dame que ma mère était venue voir voulut lui en faire faire le tour. On me laissa en face d'un vieillard poudré avec soin, exsangue, presque livide, le nez touchant au menton, une vraie figure de casse-noisettes. Une serviette était passée autour du cou de cet étique personnage, et une servante soufflait sur chaque cuillerée d'un potage qu'elle lui faisait avaler. Le vieillard, distrait de son déjeuner par ma présence, s'arrête, ferme obstinément la bouche à ce qu'on lui présente, et fixe ou plutôt darde sur moi deux yeux étincelants. Ces yeux très noirs, très grands ouverts, avaient cette étrangeté particulière aux enfants en bas âge, aux

vieillards qui se survivent, aux idiots lorsqu'ils rassemblent toute leur force d'attention pour s'expliquer le sens ou la forme de quelque objet qui les frappe et les étonne. Flamboyants, terribles, ces yeux semblaient vouloir me percer et pénétrer jusqu'au fond de moi-même; affolé par la peur, je me mis à pousser des cris affreux, ma mère accourut et ne put me faire taire qu'en coupant court à sa visite et en m'emportant.

Que j'aie laissé des années s'écouler sans reparler de cette scène à ma mère, je ne me l'explique point; ce n'est que peu de mois avant sa mort que je l'en entretins, pensant que ce souvenir, qui de loin en loin revenait hanter mon esprit, pouvait bien n'être, après tout, qu'une rêverie, une imagination d'enfant que les années avaient fini par revêtir d'un semblant de réalité; je lui demandai donc si cette aventure, telle que je me la reproduisais, était véritable, et si, par hasard, elle lui serait restée présente :
« Parfaitement, me répondit-elle; je me pris à rire, lorsqu'essuyant tes larmes tu me demandas qui était le *vieux enfant* à

qui sa bonne faisait manger de la bouillie ;
— ce vieux enfant, c'était Monvel ! »

Comment ne l'avais-je pas deviné ? Ces yeux, la seule chose restée vivante dans cette pâle figure, ne les avais-je pas cent et cent fois revus ? N'étaient-ce pas ceux de M^{lle} Mars ? Cette noire prunelle, ce feu, cette même étincelle, tout ce qui m'avait terrifié dans Monvel ne m'avait-il pas ébloui dans sa fille ? Je n'avais pas su pourtant faire le rapprochement, je ne m'étais pas douté, moi, un acteur, que j'avais eu la fortune de voir dans ce spectre l'un des plus grands comédiens que la France ait eus : le plus grand, peut-être !

Oui, peut-être le plus grand ; je ne crois rien exagérer ; car, s'il est des renommées d'acteurs plus éclatantes, il n'en est pas qui aient reposé sur une valeur plus sérieuse, sur une science plus profonde, sur un goût plus sûr, sur une intelligence plus perspicace, sur un sentiment plus puissant de la beauté tragique, sur un souci plus constant de la vérité. C'est par la réunion de toutes ces qualités, *acquises pour la plupart*, que

Monvel fut un grand artiste, et j'ai pensé qu'il devait être proposé à tous les comédiens comme un mémorable exemple de ce que l'on peut obtenir par l'opiniâtreté de l'étude.

Les renseignements que j'ai recueillis sur cet ancêtre vers qui la curiosité m'a toujours attiré, et que je vais produire, peuvent, je l'espère, constituer une page intéressante de l'histoire de l'art dramatique.

Jacques-Marie Boutet de Monvel a débuté à la Comédie-Française le 28 avril 1770 par les rôles d'Egysthe, de *Mérope*, et d'Olinde, de *Zénéide*[1]. Il a joué tour à tour les *jeunes premiers*, les *premiers rôles* et les *pères nobles*. Fils d'un musicien attaché à la maison de Stanislas, né en 1745, à Lunéville, où l'ex-roi de Pologne avait établi sa cour, il reçut une bonne éducation littéraire.

Il avait vingt-cinq ans à l'époque de ses débuts ; bien que le journal de Fréron les passe sous silence, nous savons ce qu'il faut en penser par les Mémoires de Mlle Clairon.

[1] Comédie en un acte, en vers, de Cahuzac, jouée en 1744.

« On annonce, dit-elle, Achille, Horace, un héros quelconque qui vient de gagner une bataille en combattant presque seul contre des ennemis formidables; ou bien un prince si charmant que la plus grande princesse lui sacrifie sans regret son trône et sa vie, et l'on voit arriver un petit homme fluet, sans force et sans organe. Que devient alors l'illusion? »[1].

L'impression de Grimm n'est guère meilleure. « Ce n'est pas, dit-il, un acteur sans talent; il a de l'intelligence, de la chaleur, mais malheureusement la nature lui a d'ailleurs tout refusé. Il est petit, mesquin, grêle, il a la voix fêlée; il est d'une maigreur à faire pitié; c'est un amant à qui on a toujours envie de faire donner à manger.[2] »

Les témoignages, on le voit, sont absolument concordants; et il faut convenir que, sous le rapport des dons physiques, rarement homme fut plus mal partagé : petit, grêlé, sans force, sans voix, Monvel réunit toutes les conditions nécessaires pour nous

[1] Mémoires.
[2] Grimm. *Corr. litt.* Octobre 1772.

mettre à même de rechercher si « l'intelligence n'a qu'une faible part dans le talent de l'acteur », et de vérifier cette autre appréciation de Grimm, qui dit encore, à propos de Monvel :

« Voilà l'espèce de gens qu'il faudrait absolument écarter de la profession du théâtre ; plus ils montrent de talent, moins ils doivent être admis. Une belle voix, une figure agréable et noble sont des conditions si essentielles, qu'elles remplacent le talent, et que le talent ne les remplacera jamais. »

On verra quel éclatant démenti Monvel a su donner à cette proposition ; mais, à l'heure où Grimm l'émettait, il ne faisait que traduire le sentiment général. Ses observations, si sévères qu'elles fussent, étaient même bénignes, auprès de celles qu'adressait directement au nouveau venu le parterre de la Comédie-Française.

De son temps, et jusqu'à l'année 1790, l'affiche qui annonçait le spectacle du jour n'indiquait pas le nom des acteurs figurant dans la représentation ; les comédiens, ainsi que j'ai eu l'occasion de le raconter dans un

ancien recueil[1], attachaient beaucoup d'importance, dans l'intérêt de leurs recettes, à ne pas mettre de noms sur l'affiche.

Le public entrait au théâtre sans savoir quels acteurs on lui donnerait, mais toujours dans l'espérance de voir et d'applaudir ceux que sa faveur avait mis au premier rang. Trop souvent trompé dans son espoir, il se vengeait cruellement sur le *double*, de l'absence du *chef d'emploi*. Qu'on juge de la réception faite à Monvel, maigre, chétif, tel enfin que le dépeignent Grimm et Mlle Clairon, lorsqu'il venait s'offrir en dédommagement de Bellecour et de Molé! Toutefois, ce parterre tapageur et passionné avait ses retours d'équité; quelques vers bien dits, une phrase bien accentuée, une intention nouvelle dans un rôle connu, suffisaient à changer subitement ses dispositions. Sans rancune pour l'acteur qu'il venait de malmener, et très prompt dans la réparation de ses torts, il mettait alors autant de chaleur à lui témoigner sa satisfac-

[1] *La Revue rétrospective* t. IX, p. 159.

tion qu'il avait montré d'empressement à lui manifester d'abord sa défiance. Monvel connut ces caprices du parterre, mais il était de ceux qui le ramenaient à la justice, et, s'il ne lui fit pas perdre immédiatement l'habitude de murmurer à son entrée en scène, il lui imposa bientôt l'obligation de l'applaudir toujours à sa sortie.

En effet, ce déshérité des Grâces avait fini, à défaut des yeux, par captiver les cœurs, et voici comme en témoignent ceux-là mêmes qui l'ont d'abord si mal accueilli :

« J'ai vu pourtant cet acteur, dit M^{lle} Clairon, avoir l'audace de tout entreprendre, et recevoir des applaudissements effrénés. »

« J'ai vu Monvel, dit Grimm à son tour, pendant le début de M^{lle} Sainval, jouer vis-à-vis de Lekain le rôle de Pylade dans *Iphigénie en Tauride*, avec beaucoup de talent et de succès. On est obligé de s'écrier à tout moment : Quel dommage ! Pourquoi l'extérieur répond-il si mal à l'âme de cet acteur ! »

Sans rechercher si nous n'avons pas fréquemment entendu l'exclamation inverse, et si l'ineptie d'un acteur n'a pas rendu plus

d'une fois sa beauté souverainement déplaisante, retenons l'aveu de Grimm.

En dépit de ces pronostics, Monvel a du succès, un succès éclatant, à ce point que, plus tard, quand il jouera le Fénelon de Chénier, le parterre, que ne choque plus le son de sa voix fêlée, ne manquera jamais de battre des mains à ce vers :

Où prenez-vous ce ton qui n'appartient qu'à vous ?

et d'en faire l'application flatteuse à cet acteur devenu son préféré.

A quoi donc doit-il son succès ? A toutes ces qualités qui, selon Grimm, « ne remplacent jamais une figure agréable et noble » et qui, quoiqu'il en ait dit, sont les conditions essentielles du talent, à son intelligence et à son âme, à sa chaleur qui était communicative — ses détracteurs mêmes l'attestent — à son accentuation qui était incomparable, à son action, à son regard, dont l'éloquence était irrésistible, à ce don, qu'il possédait à un degré suprême, de faire penser, d'attendrir, d'éveiller l'émotion dans les cœurs.

Mais au prix de quels efforts atteignit-il un pareil résultat! Il en a tracé lui-même le tableau dans quelques lignes écrites pour détourner un jeune homme de la carrière du théâtre, et dans lesquelles il semble énumérer, sans avouer cependant que ce soit sa propre histoire qu'il raconte, une partie des difficultés qu'il a rencontrées.

« L'art du comédien, dit-il, est un art pénible, pris au moral et au physique. On ne l'exerce pas sans peine ; on ne joue pas impunément la tragédie ; les efforts qu'exigent les situations terribles, lorsqu'on veut les exprimer avec l'énergie dont elles sont susceptibles, ces efforts, quel que soit l'art que l'on emploie, écrasent la poitrine et l'estomac ; les nerfs sont dans une tension perpétuelle ; il faut cesser d'être soi, et s'identifier entièrement avec le personnage qu'on représente ; la mémoire se fatigue, et la tête se ressent de la contention de l'esprit ; un travail aussi continu use à la longue, et finit par briser les ressorts de la machine.

«... La nature, avare de ses dons, ne produit que des êtres imparfaits, et le théâtre

souffre difficilement les imperfections. L'un
pèche par l'organe, l'autre par la figure;
celui-ci est d'une taille défectueuse, celui-là
n'a point une prononciation franche et distincte. On a toujours à désirer quelques
qualités essentielles; quel travail que celui
de se refaire soi-même! Que de difficultés
à surmonter avant de donner à une voix
dure, monotone et glapissante, cette rondeur, ce moelleux, cette richesse d'inflexions
que le ciel nous a refusés! Que de soins,
que d'attention soutenue, que d'études et de
combinaisons pour démonter un visage ingrat, qui, peignant la douleur, la peint grimaçante, ou dont les muscles rebelles
donnent à nos traits l'air riant du plaisir
quand il leur faudrait l'expression du désespoir! Après de longs efforts, après un
travail pénible, après avoir remplacé par
l'art une partie des qualités indispensables
que nous refusa la nature, nous n'aurons
encore ébauché qu'en partie un ouvrage qui
ne sera jamais parfait; nous aurons joué
cent fois un rôle, et nous serons étonnés de
tout ce qui nous est échappé; c'est une

étude à recommencer, et chaque représentation nous convaincra qu'il nous reste à faire bien plus que nous n'avons fait.

« Dans un art qui exige toutes les forces d'un corps robuste et l'entière liberté d'une tête bien organisée... si, malgré le dépérissement de vos forces, votre tête conserve quelque vigueur, si votre âme n'a rien perdu de son énergie, les efforts que vous ferez pour suppléer par elle seule à ce que la nature vous refuse en moyens physiques achèveront facilement de détruire ce que les passions auront épargné. Les forces factices anéantiront bientôt ce qui vous restait de forces réelles; vous aurez manqué votre but, vous traînerez avec dégoût une vieillesse prématurée, douloureuse, pénible et, sans doute, ignorée. Voilà, je le répète, le sort qui vous attend, voilà quel est au vrai cet état si séduisant en apparence : la gloire y est presque toujours incertaine, la célébrité difficile et souvent contestée; mais les désagréments, mais les chagrins, mais les peines toujours renaissantes n'y ont qu'une existence trop réelle, vous vous en aperce-

vrez immanquablement, et peut-être vous en apercevrez-vous trop tard. »

Cette lutte de la volonté contre la nature, ces longs efforts pour remplacer par l'art ce que le ciel lui avait refusé, ces dégoûts, ce dépérissement des forces dans un corps toujours surmené, cette vieillesse prématurée, dont j'ai eu le douloureux spectacle, Monvel a connu tout cela, mais il a connu aussi le succès qui en fut le prix, et voici ce que Geoffroy, un juge difficile et juste à ses heures, a dit de lui après sa mort :

« Comme acteur, Monvel laissera un long souvenir aux amateurs. Il avait une manière à lui, et cette manière était simple et naturelle. Il a possédé au plus haut degré la qualité, peut-être la plus rare dans un acteur, la véritable sensibilité, la véritable chaleur de l'âme; c'est dans son âme qu'il puisait ses effets et la magie de son débit; il n'avait point d'autre prestige qu'un sentiment vif et juste qui prêtait à tout ce qu'il disait un charme particulier, qui gravait ses paroles dans l'esprit et dans le cœur de ceux qui l'écoutaient.

« Sans cris, sans efforts, sans aucune espèce de charlatanisme, il avait le secret d'attacher et d'intéresser ; la nature, qui avait si bien soigné son âme, avait négligé son extérieur. Il avait peu d'avantages du côté de la taille et de la figure, mais seulement des yeux très expressifs. Son organe était fort net, mais un peu faible, et nous l'avons vu, dans les dernières années qui ont précédé sa retraite, faire encore sensation dans de grands rôles presque sans le secours de la parole.[1] »

Gosse, l'éditeur des feuilletons de Geoffroy, a mis en note, à la suite de cet article : « Ce portrait est frappant de vérité. »

Qu'on me permette encore quelques citations du même critique ; elles vont trop à l'appui de la thèse que je soutiens pour les passer sous silence :

« ... Le succès de Monvel dans le rôle d'Auguste est la plus belle victoire que l'art et le talent puissent remporter sur une nature ingrate et rebelle. L'acteur a tout

[1] *Journal de l'Empire*, 22 juin 1811.

contre lui, taille, figure, organe, mais la perfection de son débit couvre tous ces désavantages. Par là les comédiens peuvent voir combien il leur importe d'entendre et de sentir ce qu'ils disent, de se pénétrer du personnage qu'ils représentent ; l'art de réciter est aussi essentiel aux acteurs que l'art de chanter aux musiciens, l'art d'écrire aux auteurs ; et cet art exige, avec les plus heureuses dispositions, de longues et profondes études.[1] »

« Si ses moyens eussent répondu à ses talents, c'était Lekain, et peut-être mieux que Lekain. Il est impossible d'avoir plus d'entrailles. Lorsque la voix lui manquait, son âme en faisait les fonctions, et c'est assurément un prodige de se faire écouter avec plaisir sur la scène, quand on peut à peine parler.[2] »

« Intelligence, sensibilité, énergie, Monvel a tout ; il ne lui manque que la parole. »

« Dans l'*Abbé de l'Épée*, Monvel est parfait, et peut-être l'abbé de l'Épée lui-même ne jouait pas si bien son rôle. Le défaut de son

[1] 2 prairial an II.
[2] 2 thermidor an VIII.

organe ne paraît pas; il est impossible d'être plus décent, plus vénérable, d'avoir plus d'âme, de sensibilité et d'intelligence. C'est surtout dans les prières dévotes et ferventes que Monvel adresse fréquemment à l'Eternel qu'on reconnaît le grand comédien. »

Sous l'éloge, cette dernière phrase cache un coup de patte. Pour en comprendre le sens et la portée, il est nécessaire de connaître un incident regrettable de la vie du grand comédien dont Geoffroy entendait rappeler le souvenir désobligeant.

Bien qu'il se dégage de cet incident une nouvelle preuve à l'appui de ce que j'ai dit du merveilleux talent de diseur de Monvel, j'aurais aimé, pour beaucoup de raisons, sans parler de la vénération que j'ai pour la mémoire de ce grand artiste, à passer sous silence ce fâcheux épisode de sa carrière ; mais toutes ses biographies l'ont rapporté. Récemment encore M. Welschinger l'a mentionné dans son *Histoire du théâtre de la Révolution;* il serait donc puéril de m'en taire, d'autant plus qu'en le racontant à mon tour je trouverai l'occasion de recti-

fier sur un point important le récit que d'autres en ont fait, sans tenir compte des circonstances qui ont fait agir Monvel, et qui, sans le justifier complètement, atténuent du moins ses torts.

Je rappellerai tout d'abord que Monvel était tout à la fois comédien et homme de lettres. Ses titres comme écrivain sont sans doute un peu oubliés aujourd'hui, mais il n'est que juste, je crois, de classer l'auteur des *Amours de Bayard*, de la *Jeunesse de Richelieu*, de l'*Amant bourru*, des *Victimes cloîtrées*, des *Trois Fermiers*, de *Blaise et Babet*, et de tant d'autres ouvrages fort applaudis en leur temps, au même rang que quelques littérateurs dramatiques de la fin du siècle dernier, tels qu'Imbert, Barthe, Desforges et Rochon de Chabannes.

De son vivant, il s'imposait à la considération de ses contemporains par un double et réel mérite, et il est certain que l'estime que lui valaient ses succès littéraires entrait pour une part dans les applaudissements que recevait l'acteur.

La première représentation de l'*Amant*

bourru fut un triomphe ; la Reine Marie-Antoinette y assistait, applaudissant l'acteur-auteur avec transport ; et si la bienveillance très remarquée de la jeune souveraine, encore populaire à ce moment, ne décida pas du succès de la pièce, elle contribua du moins à l'assurer et à le rendre plus éclatant.

Monvel, très reconnaissant d'une faveur qui lui fit alors bien des envieux, sollicita l'agrément de la Reine pour lui dédier sa pièce. Voici le texte même de la dédicace qu'il obtint l'autorisation de lui adresser, et qui devait plus tard lui causer tant d'inquiétudes :

« *A la Reine.*

« Madame,

« Je dois l'accueil favorable que votre majesté a daigné faire à cet ouvrage plutôt sans doute aux difficultés de l'entreprise qu'au mérite de l'exécution. Protectrice déclarée des beaux-arts, vous les faites éclore, vous encouragez ceux qui les cultivent. L'espoir d'amuser vos loisirs est l'âme de leurs travaux, et le bonheur d'y avoir réussi en est la récompense.

« Je suis avec respect,

« DE VOTRE MAJESTÉ,

« Le très humble, très obéissant serviteur et sujet,

« BOUTET DE MONVEL. »

Vingt ans après la publication de cette dédicace, un libraire, fils de la veuve Duchesne, à qui Monvel, au prix de deux mille livres, avait vendu sa pièce, en donnait une nouvelle édition ; il prévenait le public qu'un autre libraire avait cru pouvoir réimprimer l'*Amant bourru* au mépris de ses droits, et que ce contrefacteur avait poussé l'effronterie jusqu'à mettre en tête de sa contrefaçon qu'il regardait cet ouvrage comme sa propriété d'après l'accord fait entre lui et le citoyen Monvel. « J'aime mieux, ajoute Duchesne, présumer cet acte faux, que de croire le citoyen Monvel capable d'autoriser un pareil brigandage en vendant deux fois son ouvrage. » Et, à la suite de cet avertissement, on lit en note : « Cette nouvelle édition est telle qu'elle a été jouée par les comédiens français, et telle qu'on la joue présentement sur les théâtres Feydeau et de Louvois : *on a seulement supprimé l'épître dédicatoire à la reine.* »

Dans quel but cette suppression ? L'auteur ou l'éditeur couraient-ils quelques risques à réimprimer cette dédicace ? — Au-

cun. — On était en 1797, le règne de la Terreur avait cessé, la réaction gagnait du terrain, le coup d'État de Fructidor se sentait dans l'air ; ce n'est donc pas par raison de prudence que Duchesne faisait disparaître l'épître dédicatoire de sa nouvelle édition. Il voulait se venger du procédé indélicat qu'il imputait à Monvel, et que, selon moi — la suite de cette affaire l'a prouvé — il ne faut attribuer qu'à une fausse interprétation du contrat de vente. Quoi qu'il en soit, la note de Duchesne avait pour effet de ramener l'attention sur le désaveu public que Monvel avait infligé plus tard à sa dédicace dans des termes cruellement blessants pour celle à qui elle était adressée, et que Geoffroy, catholique et royaliste, se plaisait bien des années après, comme on vient de le voir, à lui reprocher sournoisement.

Peut-être Geoffroy aurait-il pu trouver un motif d'indulgence dans la situation critique où se trouvait alors Monvel et à laquelle il lui fallait faire face. Il arrivait de Suède, où l'embarras de ses affaires l'avait

forcé à se réfugier quelque temps avant la Révolution. Accueilli à merveille par Gustave III, qui l'avait attaché à sa cour avec le titre de lecteur, il revenait en France au début de nos agitations politiques, comblé par un monarque des témoignages d'une faveur dont le bruit s'était répandu jusqu'à Paris. Reprenant son ancienne profession, il était entré au théâtre de la République, et, suivant l'exemple de Talma, de Dugazon, de Michot, de tous les acteurs de ce théâtre, il était devenu chaud partisan de la Révolution, qui, en abolissant tous les privilèges, avait relevé les comédiens des préjugés que l'ancien régime faisait peser sur leur corporation, et devait bientôt les appeler à partager l'honneur décerné par la Convention aux grands artistes du pays.

Soit qu'il fût plus ardent que ses camarades, soit que le sentiment de la conservation l'ait poussé à hurler avec les loups, Monvel s'était affilié à la section de la Montagne, et, le jour de la fête de la Raison, le 10 frimaire an II de la République, il se vit invité par le comité de la section, qui pri-

sait ses talents, à faire un discours patriotique.

A-t-il simplement déféré à cette invitation? L'avait-il recherchée? Je l'ignore; ce qui est certain c'est que, dès le début de la Révolution, il avait déjà cru de son intérêt d'aller au-devant du reproche de royalisme qu'il était si redoutable d'encourir.

Dans ce but, il avait fait représenter au Théâtre-Italien une pièce intitulée : le *Chêne patriotique*, qui n'avait qu'imparfaitement répondu à son attente.

« L'auteur, dit le feuilletoniste du *Moniteur*, a rappelé ce trait d'un curé des environs de Poitiers, qui a fait planter un arbre par tous les citoyens de sa paroisse, pour consacrer la Révolution, qui assure leur bonheur... La scène est censée se passer le 14 juillet et offre l'image de la fête générale qui sera célébrée à la même heure par toute la France. »

Puis il ajoute doctoralement :

« Quelques spectateurs ont paru désapprouver que des objets aussi grands, aussi sacrés, aussi respectables que ceux repré-

sentés dans cette pièce, fussent traduits sur le théâtre et surtout mêlés à des intrigues amoureuses[1]. »

Plus tard, une autre pièce dirigée contre les moines et les couvents, les *Victimes cloîtrées*, lui avait valu de grands éloges; « mais, dit encore le *Moniteur*, les moines ne sont plus; à quoi bon charger le théâtre d'une représentation encore plus oiseuse que révoltante? »

Donc, ses pièces révolutionnaires ne produisant pas tout l'effet qu'il en attendait, et ne lui paraissant pas présenter des garanties suffisantes de sécurité, il est très vraisemblable que Monvel saisit avec empressement l'occasion qu'on lui offrait d'affirmer son civisme et de se soustraire ainsi aux dangers que le souvenir de sa malheureuse dédicace pouvait lui faire courir. Quel beau prétexte à dénonciation, alors qu'il fallait si peu de chose pour perdre un homme! Une phrase écrite vingt ans auparavant dans une brochure d'économie politique avait failli,

[1] *Moniteur universel*, 14 juillet 1790.

raconte l'abbé Morellet, l'envoyer à l'échafaud ; pour quelques vers adressés jadis à la Reine — c'était le cas de Monvel — Florian venait d'être enfermé à *la Bourbe*, l'ancien couvent de Port-Royal, qu'on avait transformé en prison, et qui avec sa nouvelle destination, avait reçu le nom étonnamment approprié de *Port-Libre*.

Il est certain pour moi que c'est par crainte d'un sort pareil, ou même pire, que Monvel se résolut à monter dans la chaire de l'église Saint-Roch, transformée en tribune, pour prononcer son discours patriotique.

Je l'ai sous les yeux, ce discours dicté par la peur, par une horrible peur : c'est un écrit de vingt-huit pages in-8° et de quatre pages de notes. Le caractère d'impression est fort petit, les lignes serrées, et, après en avoir fait moi-même l'épreuve, je ne pense pas que Monvel ait pu mettre moins de cinq quarts d'heure à le débiter. Soutenir sa voix, en lisant, pendant un tel laps de temps, c'est pour un comédien une tâche plus lourde que de jouer un rôle si long

qu'il soit : la lecture ne permet aucun de ces temps d'arrêt, de ces repos, qu'offrent les répliques du dialogue. Or, le discours fut lu; un témoin, dont je parlerai tout à l'heure, me l'a affirmé. Si l'on remarque, d'autre part, que c'est dans l'église Saint-Roch, dans un immense vaisseau, que cette lecture a eu lieu, si l'on songe aux faibles moyens du lecteur et au prodigieux effet que ce discours obtint, on aura une fois de plus la preuve de la rare habileté de ce diseur incomparable.

Le soir même, à la réunion de la section, un citoyen, dès l'ouverture de la séance, demande la parole « pour retracer à l'assemblée la sensation *imposante* qu'avait faite sur les auditeurs le discours philosophique prononcé le matin à la fête de la Raison par Monvel, juré des arts », et, sur sa proposition, l'assemblée, en proie à une émotion, à un enthousiasme, que le procès-verbal constate, arrête :

« Que l'impression du discours sera faite aux frais de la section ;

« Qu'il en sera tiré 3,000 exemplaires (un

sectionnaire avait demandé qu'il en fût tiré 10,000);

« Qu'ils seront distribués à l'assemblée générale, aux tribunes, à toutes les sociétés populaires de la section, aux autorités constituées, et un exemplaire à chaque section ;

« Que, pour fournir aux frais, il sera ouvert dès demain un registre de souscriptions volontaires, sur lequel chaque souscripteur signera son nom et sa demeure ;

« Que, pour recevoir ces souscriptions et leur produit, le citoyen Lacoste, juge de paix, et son greffier, sont nommés commissaires, chargés de tenir bureau ouvert aux souscripteurs. Enfin, que, pour aviser les citoyens de ces souscriptions, la caisse sera battue. »

Je voudrais pouvoir dire que ce discours tant acclamé, qui va être tambouriné par la ville, justifie l'enthousiasme dont il a été l'objet ; la vérité est que Monvel savait mieux faire un drame qu'un discours ; le sien est d'un rhéteur, et le succès qu'il obtint ne s'explique que par la frénésie révolutionnaire de l'auditoire, et surtout par la magie du débit de l'orateur.

Qu'on en juge !

Monvel est en chaire ; à l'exemple des prédicateurs qui prennent quelque texte des livres saints pour thème de leur discours, il choisit, lui, deux vers de Lucrèce :

*Sed magis in vita divum metus urget inanis
Mortales, casumque timent, quemcumque ferat fors.*

(C'est l'homme en proie aux superstitions qui redoute le vain courroux des dieux dans les événements qu'enfante le hasard.)

« Raison ! Philosophie ! Liberté ! s'écrie-t-il, ne souffrez pas que je sois au-dessous du ministère auguste dont mes frères m'ont chargé ! Liberté ! Philosophie ! Raison !... rendez-moi digne en ce moment et de vous et de ceux qui m'écoutent ! »

Ceux qui l'écoutaient, habitués à l'emphase des clubs d'alors, trouvèrent sans aucun doute que l'appel de l'orateur avait été entendu et son vœu exaucé ; mais aujourd'hui, ceux qui liront sa harangue s'étonneront de rencontrer tant d'exagération et d'enflure dans un homme qui fut

toujours, comme acteur, un modèle de simplicité, de mesure et de goût. Combien de phrases déclamatoires où le « traître La Fayette », où « ce monstre à deux visages qui s'appelle Barnave », où Bailly, « cet infâme », sont voués « à l'exécration des amants de la Liberté » ! Quant à celle à qui fut dédié l'*Amant bourru*, quant à la Reine, citons quelques-uns des passages que l'auteur lui consacre :

« Je vois encore cette altière Autrichienne qui jura dès le berceau une haine immortelle aux Français..... Je lis encore dans son œil dédaigneux un sentiment horrible qu'elle contraignait alors, et qu'elle énonça depuis avec audace..... Ces mots y sont écrits : *Que ne puis-je me baigner dans le sang du dernier Français !!!*

« Cette femme enivrée de voluptés n'est plus qu'une furie, qui, la torche à la main, veut embraser sa nouvelle patrie, anéantir l'héritage de ses enfants, qui traîne à l'échafaud son époux, et se fraye elle-même le chemin qui bientôt l'y conduit.... Tout est changé pour elle; plus d'appareil

que celui des supplices, plus de pompe que cette force armée, que ces glaives étincelants, ces *tubes* meurtriers qui l'environnent, la suivent, la précèdent; plus de cris à son aspect que ceux de la haine, de l'imprécation, de la fureur; plus de char que celui qui traîne à l'échafaud les scélérats dont les lois font justice à la société ! ! ! Les cieux ont dû reconnaître avec joie leur caractère et leurs principes dans cette veuve de Capet, dont le nom seul rappelle à la pensée et tous les vices et tous les crimes ! »

Geoffroy a raison : quand il rendait les pieux élans vers l'Eternel de l'abbé de l'Epée, Monvel se montrait grand comédien ; il ne l'était pas moins, j'en suis sûr, devant son auditoire démagogique : et ce rôle de jacobin, qui lui valait tant de succès ; il ne le jouait que pour faire oublier son ancien rôle de courtisan.

Cette conduite n'a rien de bien louable, assurément ; mais on était en 93, et, aux yeux de bien des gens, tous les moyens semblaient bons pour sauver sa tête. Combien d'autres personnages à qui leur situation et

leur caractère commandaient mieux qu'à Monvel la fierté et le courage, et qui se sont applaudis des faiblesses morales grâce auxquelles ils échappèrent à l'échafaud ! « Qu'avez-vous fait pendant la Terreur ? » demandait-on à l'un des plus graves. On connaît la réponse : « J'ai vécu ! » C'était le triomphe de la difficulté vaincue.

Il est cependant des écrivains qui ont refusé d'accorder à Monvel les circonstances atténuantes que j'invoque en sa faveur. Quelques historiens de théâtre ont même, très inconsciemment, aggravé ses torts, notamment M. Welschinger, qui, dans sa très intéressante *Histoire du Théâtre sous la Terreur*[1], avance qu'en prononçant son discours dans la chaire de Saint-Roch, Monvel se tourna vers l'autel en criant : « O Dieu ! je viens de nier ton existence ; je brave est foudres impuissantes ; écrase-moi donc si tu en as le pouvoir !..... Ecrase-moi donc !... »

Monvel n'est point coupable de ce niais

[1] Page 74.

blasphème; et, son discours sous les yeux, j'affirme qu'on n'y trouvera ni cette imprécation ni rien qui lui soit semblable. L'athéisme n'était pas encore à la mode, Chaumette y perdait ses peines; on ne voulait plus, sans doute, de l'antique religion, mais on était en quête d'une nouvelle, et au culte de la Raison on allait préférer bientôt celui de l'Etre Suprême. Soit que Monvel ait pressenti l'évolution, soit qu'il n'ait obéi qu'à ses propres convictions, c'est en homme pénétré, comme tant d'autres alors, de la foi du Vicaire savoyard, qu'il termina son discours : « Dieu si longtemps méconnu, s'écria-t-il, Etre sublime, au-dessus des prières, au-dessus des hommages, tu es la vérité, la vertu, la raison, tu es la liberté, l'égalité, tout ce qui est beau, tout ce qui est bon; la perfection est ton essence, et nos cœurs, enfin dignes de toi, n'ont appris à ne plus te craindre que pour s'instruire à mieux t'aimer. Pour moi, j'attends en paix l'heure marquée pour la destruction de ce faible corps. Mon âme avec confiance s'élancera dans ton sein paternel; tu recevras mon

dernier soupir, et tu permettras qu'en s'exhalant il laisse entendre encore ces mots sacrés : *Vive la République !* »

Entre cette péroraison et celle de Robespierre à la fête de l'Etre Suprême : « Etre des Etres, auteur de la nature », etc., etc., on ne trouvera pas grande différence; toutes deux sont une profession de foi déiste très accentuée; celle de Monvel est, en tout cas, en opposition absolue avec l'imprécation mécréante qui lui a été prêtée pour la première fois, je crois, par Georges Duval dans ses *Souvenirs* un peu suspects de la Terreur. Vérification faite, il n'en est pas coupable.

J'ajoute, et ceci encore est hors de doute, que, les mauvais jours passés, Monvel témoigna un vif regret de son discours. Duchêne, avec son avis au public, Geoffroy, dans son feuilleton, rouvraient donc la blessure de sa conscience, et l'atteignaient au cœur en réveillant un souvenir qu'il aurait voulu effacer de toutes les mémoires.

Je tiens d'un ancien habitué du foyer de la Comédie-Française, M. Varennes, qu'un jour,

parlant inopinément à Monvel de cette fête de la Raison à laquelle il avait assisté dans l'église Saint-Roch, il lui rappela, en manière de compliment, l'effet merveilleux de son discours. Monvel pâlit, ses yeux se remplirent de larmes, et, serrant convulsivement de ses deux mains la main de M. Varennes, il le quitta sans lui répondre un mot. Un autre contemporain, M. Fabien Pillet, historiographe théâtral des mieux informés, dit encore dans la *Bibliographie universelle*[1]..... « qu'on ne peut expliquer un aussi fâcheux épisode de la vie de ce grand artiste que par la faiblesse de son caractère et sa pusillanimité. La vérité, ajoute-t-il, est qu'il s'en repentit amèrement, et qu'il ne s'en est jamais consolé ».

Heureux d'avoir pu rectifier, et à l'avantage de Monvel, un point au moins de ce « fâcheux épisode », je reviens à ce qui chez lui ne peut être l'objet d'aucune censure, à son talent de comédien.

Bien avant qu'il fût question de Monvel,

[1] B. de Monvel. Tome XXX.

Voltaire raconte qu'un jour où l'on jouait *Cinna*, à ces vers où Auguste dit à Cinna :

. Ta fortune est bien haute,
. .
Mais tu ferais pitié même à ceux qu'elle irrite
Si je t'abandonnais à ton peu de mérite...

ainsi qu'aux vers suivants où il l'accable d'un si écrasant dédain, le maréchal de La Feuillade, qui assistait, sur le théâtre, à la représentation, interpellant l'acteur qui jouait Auguste, s'écria : « Ah! tu me gâtes le *Soyons amis!* » Le vieux comédien qu'il apostrophait de la sorte crut avoir mal joué et se déconcerta. Le maréchal, après la pièce, s'approcha de lui et lui dit : « Ce n'est pas vous qui m'avez déplu, c'est Auguste qui dit à Cinna qu'il n'a aucun mérite, qu'il n'est propre à rien, qu'il fait pitié, et qui ensuite lui dit : « Soyons amis! » Si le Roy m'en disait autant, je le remercierais de son amitié. »

En pareille occurrence, le vieux courtisan, qui avait élevé sur la place des Victoires une statue à Louis XIV et qui l'avait entourée de

torchères brûlant dévotement comme des cierges, se serait-il permis de ne parler à son maître qu'en prenant conseil de sa dignité?... C'est un point sans intérêt à élucider. Ce qu'il importe, c'est de rechercher si Monvel, jouant Auguste, aurait suggéré au maréchal de La Feuillade la critique qu'il adresse à Corneille. Il est assez curieux d'en appeler sur ce point au jugement de Napoléon, et, de signaler ce qu'il pensait de Monvel dans ce rôle. Un jour qu'il développait devant Mme de Rémusat ses idées sur l'art dramatique,

« Il n'y a pas longtemps, lui dit-il, que je me suis expliqué le dénouement de *Cinna*. Je n'y voyais d'abord que le moyen de faire un cinquième acte politique, et, encore, la clémence proprement dite est une si pauvre petite vertu, quand elle n'est point appuyée sur la politique, que celle d'Auguste, devenu tout à coup un prince débonnaire, ne me paraissait pas digne de terminer cette belle tragédie. Mais, une fois, Monvel, en jouant devant moi, m'a dévoilé tout le mystère de cette grande conception ;

il prononça le *Soyons amis, Cinna*, d'un ton si habile et si rusé, que je compris que cette action n'était que la feinte d'un tyran, et j'ai approuvé comme calcul ce qui me semblait puéril comme sentiment. Il faut toujours dire ce vers de manière que, de tous ceux qui l'écoutent, il n'y ait que Cinna de trompé. »

On ne contredisait pas Napoléon de son vivant, je n'aurai garde de discuter avec son ombre, encore que sa manière d'envisager le dénouement de *Cinna* ne puisse être, je le crois, acceptée sans examen. Monvel, au témoignage d'autres contemporains, mettait autre chose que de la fausseté dans l'hémistiche où Napoléon, préoccupé, au moment où il parlait, de conspirateurs et du duc d'Enghien, n'y voyait que ce qu'il voulait voir. Je n'ai, au reste, rapporté cette anecdote que pour montrer la force pénétrante du jeu et de la diction de Monvel dans ce rôle d'Auguste, dont il avait fait, au dire de tous ceux qui le lui ont vu jouer, une figure d'une incomparable puissance. Talma, qui jouait Cinna à côté de

lui, en resta un jour comme anéanti, sans voix et sans mémoire. — « Je demande au public de m'excuser, dit-il, en revenant à lui-même, j'étais comme lui sous le coup de l'admiration que le talent du citoyen Monvel vient de lui faire éprouver. »

Je tiens cette anecdote de M. Legouvé, à qui elle fut racontée par M. Bouilly, son tuteur, qui avait assisté à cette curieuse représentation.

Ainsi donc, comme à ses débuts, et plus encore qu'à ce premier moment, dépourvu de force dans la voix, d'ampleur dans les moyens, sans taille, sans figure, privé, en un mot, des qualités qui, au dire de Grimm, constituent à elles seules le talent, Monvel avait pu suppléer à toutes les défectuosités, et trouver dans son inappréciable habileté des ressources que la jeunesse, la beauté, l'ardeur, ne donnaient à aucun autre.

Son secret fut de remédier à la faiblesse de son organe par l'accentuation et le soutien des sons, et par son application à observer cette première règle de l'art du comédien qui consiste à ne jamais exiger d'une

voix, si faible qu'elle soit, rien au delà de ce qu'elle peut donner. Au théâtre, la force est dans l'accent, non dans la sonorité, et une idée bien exprimée fera toujours plus d'effet qu'un éclat de voix. Les cris — « le haut braire », comme dit Amyot — doivent être rares, ils sont l'effort suprême de toute passion, il faut en être sobre. Crier, n'est-ce point indiquer, en effet, qu'on est arrivé au dernier degré de la colère, de la haine ou de la douleur, et que l'on est incapable de rien sentir au delà? Se contenir, au contraire, c'est donner à penser qu'on peut aller beaucoup plus loin que ce qu'on exprime, que l'on n'est point à la limite de ses forces, c'est en doubler l'effet que d'en ménager l'emploi. Ce dont Monvel était convaincu, et c'est par l'application de cette vérité et de bien d'autres encore dont il avait le secret, qu'il parvint à triompher des injustices de la nature et à devenir ce que Chénier a dit qu'il était : « le premier acteur tragique de l'Europe [1] » ; acteur assurément selon le

[1] M.-J. Chénier : *Fénelon*, Discours préliminaire.

cœur de Molière et de Shakespeare, puisque aucun de ces deux grands maîtres de la scène n'eût pu lui reprocher, Molière, « le ton démoniaque », Shakespeare, « d'outre-héroder Hérode ». Monvel fut avant tout de l'école du simple et du vrai ; tragédien, jamais il n'a hurlé aux situations tragiques, ni chanté le vers pour le rendre sensible et touchant ; toujours il a condamné ces deux procédés, qui conservent encore cependant des partisans ; et puisque, à en juger par tout ce qui s'écrit et s'imprime à ce sujet, il semble que l'on s'entende toujours fort peu sur ce qui constitue la véritable, la saine déclamation théâtrale, qu'il me soit permis, sous l'invocation du maître dont je viens d'essayer de caractériser les mérites, d'en dire aussi mon sentiment.

Deux systèmes de déclamation sont en présence depuis l'origine du théâtre : l'un prescrit la vérité, l'autre conseille le chant.

Dans le premier, le tragédien doit, avant tout, s'attacher à la vérité de l'action et ne songer que d'une façon toute secondaire à

faire ressortir l'harmonie du vers ; c'est celui de Diderot écrivant à une jeune actrice, Mlle Jodin : « Rapprochez-vous de la nature le plus que vous pourrez, et moquez-vous de la cadence et de l'hémistiche. »

L'autre recommande, au contraire, de subordonner le naturel et la vérité dramatique à la musique de la poésie. « A quoi bon écrire des vers, disent les défenseurs de ce système, si le comédien détruit leur nombre et leur harmonie et les récite comme de la prose ? »

« A quoi bon, rispostent les partisans de l'action dramatique, à quoi bon créer une action vraie si le comédien en annule l'effet par la mélopée ? Quand l'auteur pense juste, est-il permis à l'acteur de parler faux ? »

On demandera auquel de ces deux systèmes il conviendrait le mieux de se rallier ? A aucun des deux, répondrai-je, si l'un doit exclure l'autre. Je crois qu'il n'est pas permis de séparer deux choses qui doivent être inséparables : l'art de dire les vers, et celui de les jouer ; l'art de parler comme doit

parler poétiquement la passion, et celui d'agir comme elle.

Et cependant, depuis plus de deux cents ans, chacun des deux systèmes a prévalu tour à tour sur la scène, selon l'influence du goût littéraire en faveur, selon la valeur ou les défauts brillants des artistes qui le mettaient en pratique. Quant au public, il semble qu'il se soit toujours complu, comme le berger de l'églogue, à dire nonchalamment aux comédiens :

Alternis dicetis, amant alterna camœnæ !

Tantôt il a aimé le chant déclamatoire, tantôt il l'a condamné ; mais il est juste de remarquer que le changement de ses goûts a toujours eu pour cause l'abus que les comédiens faisaient de l'un ou l'autre système.

Dans ma jeunesse, le plus bel éloge que l'on croyait faire d'un tragédien était de dire : « Il parle ! » Les temps sont bien changés ! Aujourd'hui, par une contradiction assez piquante, on demande aux musiciens de bannir la mélodie de la musique, de faire parler le chant, et aux comédiens de chan-

ter la parole ; j'ai sous les yeux plus d'un feuilleton qui leur en donne le conseil. « C'est le moyen, leur dit-on, de faire sentir la majestueuse harmonie du vers. Sachez donner aux modulations de votre voix les séductions d'une cantilène, car, si vous devez verser dans un excès, encore vaut-il mieux que vous versiez dans l'excès du chant. »

Non, non, leur dirai-je à mon tour, ne versez dans aucun excès, et ne tentez pas de corriger un défaut désagréable par un autre défaut qui ne l'est pas moins. Il est, je le sais, beaucoup plus facile de chanter le vers que de le bien dire, et l'oreille est plus prompte à contenter que l'esprit; mais le conseil que l'on vous donne n'en est pas moins dangereux, car chanter en récitant, ce n'est pas chanter juste, c'est parler faux.

Molière lui-même, dans les *Précieuses ridicules,* conseille aux comédiens de *réciter comme on parle.* Entend-il que Rodrigue, Horace ou Sertorius doivent, au mépris du langage élevé que Corneille a mis dans leur bouche, prendre le ton bourgeois

de bonnes gens causant au coin du feu de leurs petites affaires? Ce n'est pas un poète qui eût donné le conseil d'aplatir le vers; ce qu'il réclamait, c'est que la vigueur de la pensée ne fût point énervée par l'emphase de la diction; que les comédiens, soucieux du style, évitassent la mélopée et parlassent *comme parle la nature.*

Malheureusement, chez nous, c'est par le chant qu'avait débuté la tragédie; notre déclamation, dès le principe, était entrée dans la mauvaise voie, et le chant s'imposait à nos tragédiens par la nature même de leurs rôles. Voici, par exemple, une pièce de Théophile: *Pyrame et Thisbé*; Pyrame, dans un monologue de cent soixante-quinze vers, gémit sur son infortune, et Thisbé déplore la sienne dans un aparté de longueur presque égale; comment éviter la monotonie de la récitation dans de pareils morceaux, si l'on ne recourt aux artifices et aux mensonges mélodiques de la diction? C'est ce que ne manquaient pas de faire les Mondory, les Beauchâteau et tous les comédiens de l'Hôtel de Bourgogne, secondés ou en-

traînés dans cette voie par les poètes qui, jusqu'au temps de Corneille et de Rotrou, ont rempli leurs pièces de stances lyriques ou de morceaux cadencés, propres à faire valoir les grâces du débit chanté de leurs interprètes. Les stances du *Cid* et de *Polyeucte* sont, je crois, les derniers exemples de la complaisance des écrivains à flatter le goût déclamatoire des comédiens. « M. Corneille a gâté le métier, disait une tragédienne de l'Hôtel de Bourgogne, Mlle Beaupré, ses pièces coûtent cher ; celles qu'elles remplacent pouvaient être misérables, mais nous les avions pour trois écus, et nous les faisions trouver excellentes. »

A un certain point de vue, Mlle Beaupré pouvait avoir raison ; cette habileté en dehors du vrai, que les peintres appellent le *chic*, passe pour l'art auprès de bien des gens, et le chant dans la diction est le chic de l'art dramatique ; à l'aide d'une belle voix, du balancement harmonieux des hémistiches et de la cadence mesurée de la rime, le comédien peut faire illusion, et accréditer comme beautés beaucoup de

mauvais vers, mais j'ajoute qu'il peut aussi, par contre, en défigurer de très bons.

C'est cette diction maniérée ou déclamatoire, avec ses modulations et ses violences, c'est ce facile moyen pour les comédiens médiocres d'échapper aux véritables difficultés de leur art et d'obtenir le *brouhaha*, qui déplaisait si fort à Molière et qu'il critique si vertement dans l'*Impromptu de Versailles*. Sa leçon ne profita cependant ni aux *grands comédiens* — à Mlle Champmeslé[1], chanteuse avérée, pour n'en citer qu'une — ni au public, qui continua à trouver la déclamation de ses favoris bien supérieure à la façon de dire de leur censeur.

Le *convenu*, au théâtre, a une puissance qui l'emporte trop souvent sur l'art vrai, et il faut l'effort d'un grand artiste pour arracher le public au goût dont il a pris l'habitude ; Molière s'y appliqua sans succès pour lui-même : il ne put jamais se faire accepter comme tragédien. Ce grand comédien semblait être, dans le tragique, en contradiction

[1] Voir plus loin la notice sur la Champmeslé, page 101.

avec son rôle ; il ne faisait pas frissonner, il faisait rire ; sa voix était médiocre, une toux spasmodique le forçait à entrecouper ses phrases, il martelait les mots pour modérer la volubilité de sa diction, et sa figure, habituée à refléter des passions autres que celles des héros, rappelait fâcheusement au spectateur Sganarelle dans Nicomède.

> Mais, sitôt que d'un coup de ses fatales mains
> La Parque l'eut tranché du nombre des humains,

on vit Baron, son élève « favorisé par la nature de ces qualités corporelles qui gagnent les cœurs[1] », mettre en pratique ses précieuses leçons ; son débit juste, harmonieux, sans aucun mélange d'affectation et d'effort, finit par triompher de la routine ; on reconnut qu'un tragédien pouvait être naturel sans platitude et passionné sans emphase ; c'est ce que soutenait Molière, et ce que le public ne comprit enfin qu'en voyant son élève.

La révolution sembla complète.

« Mais la plupart des comédiens, dit encore d'Allainval, sont des *âmes mouton-*

[1] D'Allainval : *Lettre sur Baron et Mlle Le Couvreur*.

nières qui ne se chargent ordinairement que des défauts des grands acteurs qu'ils veulent imiter. » C'est ce qui arriva dès que Baron eut fait école. — « A ce grand comédien, a dit plaisamment La Bruyère, il ne manquait que de parler avec la bouche. » Tous les comédiens se mirent dès lors à parler du nez ; mais, si un défaut se prend vite, une qualité ne s'acquiert pas de même ; le nasillement persista peut-être, mais, avec Baron, disparut le naturel ; Beaubourg, Mlle Duclos, ses successeurs, et, à leur suite, tous les « moutonniers », se laissèrent bien vite ressaisir par la mélopée, et il fallut — fait curieux dans l'histoire du théâtre — que Baron, après trente années passées dans la retraite, reparût tout à coup sur la scène, jeune encore, malgré ses soixante-sept ans, et reprît vigoureusement en main la cause de sa réforme, pour la faire de nouveau triompher.

C'est à ce moment qu'apparut Adrienne Le Couvreur[1] :

De la nature elle a su le langage,

[1] Voir plus loin la notice sur Adrienne Le Couvreur, page 119.

a dit Voltaire.

Elle embellit son art, elle en changea les lois.

Voltaire se trompe, on vient de le voir, mais, si ce ne fut pas elle qui les changea, ces lois, elle eut du moins le mérite de les faire prévaloir, et, en les observant, de les rehausser par l'autorité de ses exemples.

« On la regarda dès lors, a dit Titon du Tillet[1], comme une des plus grandes actrices qui eussent paru au théâtre, et même comme un nouveau modèle pour la déclamation naturelle et la plus parfaite ; il est vrai que le célèbre Baron, plus de trente ans avant cette actrice, possédoit cette déclamation raisonnée, juste et naturelle, et différente de nos anciens comédiens qui cherchoient à faire valoir l'harmonie des vers qu'ils déclamoient avec force et emphase ; c'est ce que j'ai connu moi-même dans la plupart des comédiens de mon temps, et c'est ce que Baron m'a dit plusieurs fois être encore plus en usage parmi les comédiens du temps de sa jeunesse, qui faisoient de si grands

[1] Le *Parnasse françois;* page 806 et suivantes.

efforts de leurs poumons dans des tirades de quinze et vingt vers qu'ils déclamoient avec véhémence et emphase, sans reprendre haleine, qu'ils crevoient quelquefois ; ce qui arriva au fameux Mondory dans le rôle d'Hérode, de la tragédie de *Marianne*, de Tristan, et au fameux Montfleury dans celui d'Oreste, qu'il joua dans la tragédie d'*Andromaque*, de Racine ; effectivement, quand Baron eut remonté sur le théâtre en 1720, où on le vit jouer le tragique avec Mlle Desmares, son élève, et Mlle Le Couvreur, la déclamation parut dans le vrai point de perfection où elle doit être. »

Cette période fut de peu de durée ; Le Couvreur mourut, et la déclamation

et ses sons affétés,
Echo des fades airs que Lambert a chantés [1],

reprit bien vite le dessus. Je ne suis pas éloigné de croire que Quinault-Dufresne et Mlle Gaussin, artistes de mérite cependant, n'eurent pas la force de résister au courant, et qu'eux aussi s'y laissèrent entraîner.

[1] Voltaire : *Epître à Mlle Clairon*.

Arrive enfin le moment où les deux systèmes vont se produire à la fois et se personnifier dans deux illustres tragédiennes, Dumesnil et Clairon, La Harpe disant de la première :

> Tout jusqu'à l'art chez elle a de la vérité,

et Dorat, de la seconde :

> Accents, geste, silence, elle a tout combiné.
> Le spectateur admire et n'est pas entrainé.

Ce n'était pas toutefois l'avis de Gibbon, qui préférait, nous dit-il dans ses *Mémoires*[1], « l'art consommé de Clairon aux écarts désordonnés de Dumesnil, exaltés par ses admirateurs comme le langage véritable de la nature et de la passion ». Mais au jugement de Gibbon il est juste d'opposer celui de son compatriote Garrick.

On demanda, raconte Grimm, à ce grand tragédien, quels étaient les acteurs auxquels il trouvait le plus de talent ; il répondit : Lekain, Carlin et Préville. On lui fit la même question pour les femmes ; il nomma

[1] Volume Ier, page 168.

M^lles Dumesnil, Dangeville et Arnoult, sans prononcer le nom de M^lle Clairon ; sur l'observation qui lui fut faite qu'elle ne méritait pas d'être oubliée, il répondit : « *Elle est trop actrice* ». Je dois dire tout de suite que ces jugements de Dorat et de Garrick ne sont fondés qu'autant qu'ils s'appliquent à la première partie de la carrière de M^lle Clairon. Ces appréciations se fussent certainement modifiées à dater du moment où M^lle Clairon ouvrit l'oreille aux conseils de Marmontel et changea sa méthode, comprenant que ce qui est tragique peut aussi être naturel. L'histoire de cette conversion est curieuse, et elle appuie si bien la thèse que je soutiens, qu'elle me semble mériter d'être rapportée.

« Il y avait longtemps, dit Marmontel, que, sur la manière de déclamer les vers tragiques, j'étais en dispute réglée avec M^lle Clairon. Je trouvais dans son jeu trop d'éclat, trop de fougue, pas assez de souplesse et de variété, et surtout une force qui, n'étant pas modérée, tenait plus de l'emportement que de la sensibilité. C'est ce qu'avec ménagement je tâchais de lui

faire entendre. — « Vous avez, lui disais-je, tous les moyens d'exceller dans votre art; et, toute grande actrice que vous êtes, il vous serait facile encore de vous élever au-dessus de vous-même, en les ménageant davantage, ces moyens que vous prodiguez. Vous m'opposez vos succès éclatants et ceux que vous m'avez valus; vous m'opposez l'opinion et les suffrages de vos amis; vous m'opposez l'autorité de M. de Voltaire, qui, lui-même, récite ses vers avec emphase, et qui prétend que les vers tragiques veulent, dans la déclamation, la même pompe que dans le style; et moi, je n'ai à vous opposer qu'un sentiment irrésistible, qui me dit que la déclamation, comme le style, peut être noble, majestueuse, tragique, avec simplicité; que l'expression, pour être vive et profondément pénétrante, veut des gradations, des nuances, des traits imprévus et soudains qu'elle ne peut avoir lorsqu'elle est tendue et forcée. » Elle me disait quelquefois avec impatience que je ne la laisserais pas tranquille qu'elle n'eût pris le ton familier et comique dans la tragédie. « Eh !

non, mademoiselle, lui disais-je, vous ne l'aurez jamais : la nature vous l'a défendu ; vous ne l'avez pas même au moment où vous me parlez ; le son de votre voix, l'air de votre visage, votre prononciation, votre geste, vos attitudes, sont naturellement nobles. Osez seulement vous fier à ce beau naturel ; j'ose vous garantir que vous en serez plus tragique. »

« D'autres conseils que les miens prévalurent, et, las de me rendre inutilement importun, j'avais cédé, lorsque je vis l'actrice revenir tout à coup d'elle-même à mon sentiment. Elle venait jouer Roxane au petit théâtre de Versailles. J'allai la voir à sa toilette, et, pour la première fois, je la trouvai habillée en sultane, sans paniers, les bras demi nus, et dans la vérité du costume oriental ; je lui en fis mon compliment : « Vous allez, me dit-elle, être content de moi. Je viens de faire un voyage à Bordeaux ; je n'y ai trouvé qu'une très petite salle ; il a fallu m'en accommoder. Il m'est venu dans la pensée de réduire mon jeu et d'y faire l'essai de cette déclamation simple

que vous m'avez tant demandée. Elle y a eu le plus grand succès. Je vais en essayer encore ici sur ce petit théâtre. Allez m'entendre. Si elle y réussit de même, adieu l'ancienne déclamation. »

« L'événement passa son attente et la mienne. Ce ne fut plus l'actrice, ce fut Roxane elle-même que l'on crut voir et entendre. L'étonnement, l'illusion, le ravissement, furent extrêmes. On se demandait : Où sommes-nous? On n'avait rien entendu de pareil. Je la revis après le spectacle, je voulus lui parler du succès qu'elle venait d'avoir.

« Et ne voyez-vous pas, me dit-elle, qu'il me ruine? Il faut, dans tous mes rôles, que le costume soit observé : la vérité de la déclamation tient à celle du vêtement; toute ma garde-robe de théâtre est dès ce moment réformée; j'y perds pour dix mille écus d'habits; mais le sacrifice en est fait; vous me verrez ici dans huit jours jouer Electre au naturel, comme je viens de jouer Roxane. »

J'aurais bien voulu n'avoir aucun commentaire à joindre à cette citation; mais, dans une discussion relative à l'interpréta-

tion dramatique, comme dans toutes les discussions d'esthétique, d'ailleurs, il est si difficile de faire triompher ses idées en l'absence de règles précises et pouvant servir de base à leur justification, que je ne saurais me dispenser d'une explication.

A défaut de principes formulés en quelque sorte scientifiquement, acceptés de tous, et auxquels je pourrais me référer victorieusement, je ne puis attendre de secours que des faits. Or, la transformation que M^{lle} Clairon fit subir à sa diction ayant eu pour conséquence un progrès réel de l'art dramatique, l'intérêt de ma cause exige que je m'empare de ce fait, que je montre ce qu'a été ce progrès, et que j'en tire un argument en faveur du système de déclamation que je recommande et à l'application duquel on en est redevable.

Jusqu'à l'époque où se place l'anecdote rapportée par Marmontel, le respect de la couleur locale était la moindre préoccupation des auteurs et des comédiens.

Le *Cid*, *Britannicus*, *Esther*, *Venceslas*, l'*Orphelin de la Chine*, étaient joués dans

des décors à peine différents les uns des autres, et sans rapport aucun avec le temps, avec le milieu, ou même avec le pays dans lequel se passait l'action. Les costumes des acteurs étaient à l'avenant : aucun souci d'exactitude ne présidait à leur arrangement; toutes les pièces de l'antiquité se jouaient avec des habits dits *à la romaine*. C'était une convention généralement acceptée, et personne ne songeait à s'offusquer de voir Thésée ou Hippolyte affublés d'une perruque poudrée. On reconnut pourtant instantanément combien cette convention était absurde le jour où Mlle Clairon, cédant aux conseils de Marmontel, modifia son débit et lui donna l'accent de la vérité. Il avait suffi d'une seule épreuve, tant l'action du vrai a de puissance, pour démontrer au public l'erreur de la tradition, et pour faire deviner à Mlle Clairon que le spectateur, mis en goût de sincérité, allait lui demander de s'engager plus avant dans la voie où elle était entrée. Avec une rare perspicacité, avec une intuition qu'on ne saurait trop remarquer, elle comprit que, de même qu'il y a

de ces solécismes du geste que Lucien recommande d'éviter, il y a des solécismes de costume qu'il faut se garder de commettre ; qu'un personnage, au théâtre, perd de son relief, de sa grâce, de sa poésie, pour ne pas avoir un vêtement en harmonie avec sa condition et sa situation matérielle et morale. Cette découverte entraînait le sacrifice de sa somptueuse garde-robe, mais cette garde-robe était destructive de l'illusion qu'on vient chercher au théâtre : elle eut le bon sens de la condamner.

Dire que les nouveaux costumes dont elle fit choix trouveraient grâce à nos yeux, je ne l'oserais pas. Et qu'importe, d'ailleurs ? Le mérite de M^{lle} Clairon n'est pas d'avoir fait faire un pas à l'archéologie, mais d'avoir été la première à s'engager dans une voie où elle a été suivie par tous ses successeurs. Si elle a péché dans l'exécution, le sentiment qui la guidait était juste, et c'est de sa tentative que date la réforme du costume et de la mise en scène[1].

[1] Talma, aidé du peintre David, a fait avancer, on le sait, à l'époque de la Révolution, la réforme de M^{lle} Clairon ; il y ren-

« Réforme de peu de prix », diront quelques-uns, aujourd'hui que la mise en scène atteint parfois une perfection exagérée. « La fidélité des costumes et des décors, ce n'est là qu'un accessoire. » — Accessoire, je n'en disconviens pas, mais accessoire fort important. La vérité étant le but suprême auquel doit tendre l'art dramatique, et la composition la moins imparfaite étant celle qui s'en rapproche le plus, il est bien évident que la vérité de détail concourt avec une grande efficacité à l'expression de la vérité d'ensemble.

Je ne m'étendrai point sur ce sujet, qui a été traité déjà avec une grande autorité par MM. E. Perrin, Legouvé, Alexandre Dumas et Sarcey ; je constaterai seulement que c'est en astreignant, à sa suite, auteurs et acteurs à cette double recherche, que M^{lle} Clairon a déterminé un progrès de l'art dramatique. Il était utile de le signaler, et il n'est que juste

contra de fortes résistances ; l'acteur Vanhove, son beau-père, mécontent d'un costume qu'il lui avait fait faire pour *Iphigénie en Aulide*, costume naturellement sans poches, ce qui dérangeait ses habitudes, dit avec humeur au costumier : « Allez demander à mon gendre où Agamemnon mettait son mouchoir et sa tabatière ».

d'en rapporter le mérite au système de déclamation qu'elle remit en honneur.

J'ajoute qu'un succès immédiat et éclatant accueillit son innovation. Tenant parole à Marmontel, huit jours après la conversation qu'il relate, elle vint jouer Electre sans paniers, en habits d'esclave, échevelée, et les bras chargés de chaînes. « Elle y fut admirable; ce rôle que Voltaire lui avait, dit-il, fait déclamer avec une lamentation continuelle et monotone, parlé plus naturellement, acquit une beauté inconnue à lui-même, puisque, le lui entendant jouer sur son théâtre, à Ferney, où elle alla le voir, il s'écria, baigné de larmes et transporté d'admiration : *Ce n'est pas moi qui ai fait cela, c'est elle; elle qui a créé son rôle!* »

Il est intéressant de noter cette appréciation de Voltaire. Partisan déterminé de la déclamation chantée, il eut cette fortune assez singulière de voir ses ouvrages réussir pour avoir été interprétés contrairement à toutes ses idées, d'abord par M^{lle} Dumesnil, qui, dans Mérope, n'écouta que sa fougue

et son instinct, puis par Mlle Clairon, qui avait déserté son école, enfin par Lekain, dédaigneux des cris et de l'emphase, et qui atteignait à la grandeur par la simplicité.

Au début de ce travail, j'ai donné sur Lekain une appréciation de M. Arnault, qui est un résumé trop fidèle de l'opinion de ses contemporains, et qui exprime trop bien l'estime dans laquelle ils le tenaient, pour qu'il soit nécessaire d'insister longuement sur l'action incomparable qu'il exerçait sur le public.

Comme Mlle Clairon, Lekain avait le soin de proportionner sa voix à la dimension de la salle dans laquelle il jouait, de façon à rester toujours le maître de son organe; il pensait que la véritable expression, celle qui émeut, a sa source dans l'âme et non pas dans les poumons. On dit qu'étant allé visiter les travaux de construction de l'Odéon, comme il mesurait du regard l'étendue de cette salle, il s'écria : « S'il nous faut jouer la tragédie dans un si grand vaisseau, la tragédie est perdue ! »

« Il était convaincu — c'est Talma qui

l'affirme — qu'il fallait parler la tragédie et non la hurler¹ ».

Le cadre moyen qui lui semblait favorable pour la bien jouer indique assez la manière dont il la jouait lui-même.

Son succès fut si grand, tant de témoins illustres l'attestent, qu'il est inutile d'en donner de nouvelles preuves ; on me permettra seulement de rappeler qu'il avait eu à lutter d'abord « contre les amateurs de l'ancienne psalmodie, qui l'appelaient le *taureau*, ne retrouvant pas en lui « cette déclamation redondante et fastueuse, cette diction chantante et martelée, où le profond respect pour la césure et la rime faisait régulièrement tomber le vers en cadence ² », et ensuite contre les cruelles défectuosités physiques dont j'ai déjà parlé : sa laideur était remarquable.

Toute prodigieuse qu'elle fût, a dit une artiste charmante, M^me Vigée-Lebrun³, elle disparaissait dans certains rôles. « Le cos-

[1] Talma : *Réflexions sur Lekain et sur l'art théâtral*, page 48.
[2] Talma: *Réflexions sur Lekain*.
[3] *Souvenirs de M^me Vigée-Lebrun*, lettre VII.

tume de chevalier, par exemple, adoucissait l'expression sévère et repoussante d'une figure dont les traits étaient irréguliers, en sorte qu'on pouvait le regarder quand il jouait *Tancrède*. Mais dans le rôle d'Orosmane, où je l'ai vu une fois, j'étais placée fort près de la scène, et le turban le rendait si hideux, bien que j'admirasse sa noble et belle manière, qu'il me faisait peur ! »

Qu'une jolie femme comme M^me Vigée-Lebrun, qu'une femme peintre, de plus, ait été choquée à ce point de la laideur de Lekain, en un siècle surtout où la laideur dans aucune de ses manifestations n'avait encore d'attrait pour les artistes, il ne faut pas s'en étonner ; ce qui la préoccupait par dessus tout dans l'art, c'était la plastique. Elle avoue néanmoins que cette laideur de Lekain disparaissait dans certains rôles. Si nous en croyons d'autres témoins plus littéraires, elle disparaissait dans tous, et ne l'a pas empêché, en tout cas, d'exercer sur la foule un ascendant prodigieux. Mais, s'il est utile de le constater, il importe davantage de rechercher et de montrer la cause

de son succès. Il n'est pas, à cet égard, de renseignements plus précieux que ceux qu'il a fournis lui-même ; car c'est bien lui qu'il caractérisait le jour où, définissant le talent de l'acteur, il disait : « L'âme est pour le comédien la première partie du talent ; l'intelligence, la seconde ; la vérité et la chaleur du débit, la troisième ; la grâce et le dessin du corps, la quatrième. »

Que si l'on voulait attribuer à une rancune d'homme laid le dédain que Lekain professe pour la beauté du corps, il suffirait d'invoquer les triomphes éclatants qui ont été son partage pour faire justice d'une telle interprétation de sa pensée et pour affirmer en toute certitude qu'il n'y avait place en son âme pour aucun regret.

Non, pour être le résultat d'une sorte d'examen de conscience généralisé, sa définition des éléments constitutifs du talent de l'acteur n'en est pas moins juste : c'est celle que, dès le début de cette étude, j'ai cherché à faire prévaloir, et je la crois applicable à tous les comédiens.

La continuation de cette revue des ac-

teurs du passé me permettra d'ailleurs d'en montrer l'exactitude, en désignant celui sur lequel se reporta la faveur du public, quand ce glorieux artiste vint à mourir inopinément le 8 février 1778.

Une lettre conservée aux archives de la Comédie-Française porte témoignage de l'émotion que provoqua sa mort et des sentiments qu'il avait su inspirer à ses camarades; cette lettre est de Monvel, malade à ce moment. Il me paraît curieux de la reproduire :

« Ce 9 février 1778.

« ... J'ai bien cru hier matin-être aussi victime du mal funeste qui vient de nous enlever un des plus grands talents qui aient jamais illustré notre théâtre. Recevez à ce sujet mes compliments de condoléance, et faites-moi les vôtres : vous perdez un ancien camarade, un grand homme, peut-être un des plus grands tragédiens qui existera jamais, et moi je perds un modèle où chaque jour je découvrais de nouvelles beautés.

« Voilà donc où aboutissent trente ans de travail, trente ans de peine, trente ans de gloire; le cercueil engloutit tout en un moment; il ne restera d'un talent souvent sublime qu'une mémoire incertaine, que le temps effacera chez ceux qui la conservent, et qui ne

sera qu'un songe pour ceux qui n'auront point joui de ses triomphes. Le peintre, le poète, laissent après eux des monuments de leurs travaux moins achevés dans leur genre que Lekain dans le sien ; ce qu'ils ont fait de bien reste entre les mains de la postérité, et Lekain ne laisse rien, même aux yeux de ses contemporains, qui atteste son mérite et la profondeur de ses recherches...

« ... Pardon, mes amis, de ces réflexions un peu tristes que m'arrache un événement qui a dû vous pénétrer autant que moi.

« Revenons à un autre sujet :

« *Les Grecs vont partager la dépouille d'Achille.*

« Je n'ai rien à prétendre à la dépouille pécuniaire ; mais ressouvenez-vous, je vous prie, pour la loge, que je suis l'ancien, si les dames qui sont avant moi n'y ont point de prétention ; que je suis à un quatrième étage, que mon emploi est très fatigant et que ma santé n'est pas brillante. Je me recommande à votre amitié et à mon bon droit.

« Je suis, avec tout l'attachement possible, mes chers camarades, votre très humble et très obéissant serviteur.

« De Monvel. »

Soixante années plus tard, Alfred de Musset, dans l'ode qu'il dédia à la mémoire de la Malibran, devait s'approprier ces mé-

lancoliques réflexions de Monvel sur la fragilité de la renommée des plus grands artistes dramatiques et les traduire dans ces vers que tout le monde connaît :

« O Maria Felicia, le peintre et le poète
Laissent, en expirant, d'immortels héritiers ;
Jamais l'affreuse nuit ne les prend tout entiers ;
A défaut d'actions, leur grande âme inquiète
De la mort et du temps entreprend la conquête.
.
Et de toi, morte hier, de toi, pauvre Marie,
Au fond d'une chapelle, il nous reste une croix ! »

Je ne sais pas si de Lekain il nous reste même une croix ; j'ai vu longtemps derrière l'Odéon, rue de Vaugirard, une maison sur la façade de laquelle une plaque de marbre noir indiquait que Lekain y était mort. Cette maison a été détruite lors de l'agrandissement du jardin du Luxembourg. En dehors de son souvenir, qui n'est pas encore effacé, et des dépouilles pécuniaires qui profitèrent à quelques-uns, il laissait des rôles que ses camarades se partagèrent, et une place vide que Monvel avait l'ambition de

remplir. Larive prétendit la lui disputer, et c'était un compétiteur redoutable.

Grimod de la Reynière raconte que, s'entretenant avec Monvel de la mort de Lekain, ce dernier lui dit avec l'élan d'un artiste que la conscience de sa valeur mettait au-dessus de toute fausse modestie : « Ah! si j'avais les moyens de cet homme, j'ose croire que le public regretterait moins l'irréparable perte qu'il vient de faire! »

Ces moyens, Larive en était bien autrement pourvu encore que Lekain; il était grand, beau, bien fait; sa voix était puissante, d'une admirable souplesse, et d'une remarquable étendue. Il avait le tort d'en abuser : plus préoccupé de flatter l'oreille que de satisfaire l'esprit, il s'appliquait, au détriment de la pensée de l'auteur, à faire ressortir la sonorité des mots, plutôt que d'en fixer le sens. Il avait le défaut de passer subitement, par une chute précipitée, d'une octave à une autre, sans autre motif à cette brusque transition que le plaisir de déployer la richesse de son organe. Il a pris soin de recommander ce procédé dans son

Cours de déclamation; ce n'en est pas moins un charlatanisme blâmable, et, dans sa lutte avec Monvel, il n'eut pas à se féliciter d'y avoir eu recours. Malgré toutes ses belles qualités, qui auraient dû faire de lui le premier acteur du monde, si on les tient pour supérieures à l'intelligence, l'opinion se déclara promptement contre lui; on en a la preuve dans ce distique qu'un plaisant inscrivit au-dessous d'un de ses portraits :

« Lekain, le grand Lekain, a passé l'Achéron,
Mais il n'a pas laissé ses talents sur la rive ! »

La victoire fut pour Monvel.

N'ayant rien à ajouter à tout ce que j'ai dit plus haut du talent de ce grand artiste, il ne me reste, pour le faire complètement connaître, qu'à parler de son influence sur les acteurs qui furent ses contemporains, et sur ceux qui se sont formés à son école.

Le plus grand de tous, ce fut Talma.

Monvel avait fait voir ce que peut l'intelli-

gence réduite à combattre les infirmités de la nature ; il appartenait à Talma de faire admirer sa puissance quand de beaux dons naturels sont mis en œuvre sous sa direction.

Talma était d'une taille moyenne, il avait la tête forte, le cou puissant, la physionomie noble et expressive ; ses bras étaient secs, vigoureux, ses jambes un peu arquées ; il ne posait presque jamais que sur l'une d'elles ; l'autre, toujours agitée d'une sorte de tremblement nerveux, semblait secouée par une vibration intérieure. Ses imitateurs s'emparaient de cette espèce de tic, et, en l'imitant, le rendaient stupide. Les traits de sa figure bien dessinée, quand ils n'étaient pas animés par quelque passion tragique, avaient toujours un caractère de poésie ou de gravité réfléchie ; le médaillon du statuaire David représente exactement son profil ; un bronze de Caunois est plus ressemblant encore ; son teint était jaune, son œil bleu foncé ; Chateaubriand dit que Charlotte Corday avait la prunelle des fauves, se dilatant comme celle des tigres et des lions ; celle de

Talma était toute semblable, et devenait, par moments, effrayante ; sa voix était particulièrement grave et résonnante. Aux premiers mots qu'il prononçait, la tragédie vous entrait dans l'âme.

En résumé, une pensée dont la profondeur était merveilleuse, servie par une prodigieuse puissance de moyens, telle était la qualité maîtresse de Talma.

« A ses débuts, a dit M. Népomucène Lemercier[1], il se livrait à sa fougue, et la richesse de ses organes fournissait à son ardeur des ressources inépuisables. Il se laissait aller à de grands éclats de voix et à des mouvements désordonnés. » — Ce défaut était relevé par tous ses amis et par un auteur même qui lui était en partie redevable du beau succès d'*Epicharis et Néron*. « — Moins on crie, plus on produit d'effet, disait, dans la *Décade philosophique*, Gabriel Legouvé, un auteur habile dans un art que son fils nous enseigne magistralement aujourd'hui, pourquoi donc Talma et

[1] *Revue encyclopédique*, juillet 1827.

Damas ne se modèlent-ils pas sur leur camarade Monvel, qui en donne une épreuve si parfaite dans le rôle d'Œdipe? »

Talma profita du conseil et de l'exemple. « Il sut s'interdire, poursuit M. Lemercier, la gesticulation forcée et l'enflure du débit... Il apprit beaucoup de son camarade Monvel, le plus savant des comédiens, et, entre ces deux tragiques interlocuteurs, on ne préféra bientôt plus le professeur au disciple, tant l'un et l'autre se montraient en admirables émules. »

Ces principes que Talma tenait de Monvel et qu'il a si bien formulés dans les *Réflexions sur l'art théâtral* mises en tête des Mémoires de Lekain, je les trouve encore nettement résumés dans une lettre qu'il adressa à M^{me} de Staël en 1809 ; en voici un fragment :

« ... Votre lettre a ranimé mon ancienne passion, et je me crois si bien entendu de vous, madame, que je brûle de vous faire part de toutes mes réflexions, de toutes mes idées, d'en puiser de nouvelles dans nos entretiens, et sans doute cette imagination si vive dont vous a douée la nature ranimerait encore la mienne,

qui, un peu refroidie, a maintenant abandonné presque au seul calcul tous les effets de cet art charmant. Mais, malheureusement, si je ne reste pas à Paris cet été, ce que je serai, je crois, forcé de faire, des raisons impérieuses m'obligeront probablement de tourner mes pas d'un côté tout à fait opposé.

« Dans ma dernière lettre, j'ai oublié, madame, de vous remercier de la note que vous avez eu la bonté d'insérer sur moi dans *Corinne* ; si je ne craignais pas que votre lettre n'arrivât pas assez à temps à M. votre fils qui veut bien s'en charger, je prendrais à ce sujet la liberté de vous parler un peu de moi. Ayant été élevé en Angleterre, on a cru et on a dit que j'avais cherché à fondre la manière des acteurs anglais dans la nôtre. J'étais trop jeune alors pour fréquenter les spectacles et pour donner une grande attention à un art auquel je ne me destinais pas à cette époque. Une sorte d'instinct, d'inspiration, m'a porté à mettre dans ma déclamation un ton naturel et pourtant élevé, et le temps et l'expérience m'ont prouvé que les grands effets de la scène, ces émotions profondes que le spectateur emporte avec lui et qu'il ne peut oublier, ne peuvent être produits que par des accents simples et vrais comme la nature. Les effets obtenus d'une autre manière peuvent satisfaire jusqu'à un certain point, mais ne remuent point les âmes et ne restent point dans le souvenir des hommes... »

Etre simple et vrai, voilà la règle posée par Talma, voilà la loi à l'observation de

laquelle il a dû d'être si grand et si puissant, et de mériter un jour cette appréciation de Napoléon :

« Je ne puis trop louer, lui disait-il, les formes simples et naturelles auxquelles vous avez ramené la tragédie : les personnes constituées en dignité, soit qu'elles doivent leur élévation à la naissance ou aux talents, lorsqu'elles sont agitées par les passions, ou livrées à des pensers graves, peuvent sans doute parler de plus haut, mais leur langage ne doit être ni moins vrai ni moins naturel. »

Je regrette de ne pas retrouver dans mes notes l'indication de l'ouvrage où j'ai rencontré cette observation de Napoléon ; la singulière compétence du personnage en pareille matière me porte néanmoins à la recueillir.

Elle concorde d'ailleurs avec l'opinion de tous ceux qui ont écrit sur Talma : « La déclamation, et tout ce qui s'en rapproche, disparaissait entièrement de son débit, a dit l'un des plus autorisés, Martainville; *il sut*

parler la tragédie, et devint ainsi, à force d'art, un modèle de simplicité[1] ».

Parler la tragédie ! Voilà donc, comme je l'ai dit plus haut, l'éloge suprême à adresser à un acteur, celui qu'à mon sens il doit s'appliquer à rechercher et à mériter. Jean-Jacques Rousseau était de ce sentiment, lui qui, dans ses observations sur l'*Alceste* de Glück, émet cette opinion, réprouvée par l'école musicale moderne, qu'en musique le charme de la mélodie peut dominer parfois l'accent vrai de la passion, mais qui se garde bien de faire cette concession pour la déclamation parlée : « La musique de la voix est alors, dit-il, plus importune qu'agréable. »

C'était aussi l'avis de Monvel, qui avait le chant dramatique en horreur. Il avait inculqué cette aversion à Talma et à une jeune tragédienne de ses élèves, Mlle Maillard, qu'une mort prématurée enleva à la scène au moment où elle commençait à s'y faire applaudir et où une lutte allait s'engager

[1] *Journal de Paris*, 28 octobre 1826.

entre elle et M^lles Georges et Duchesnois, brillants coryphées de la déclamation chantée et emphatique.

Si courte qu'ait été sa carrière, et malgré le peu de place qu'elle occupe dans l'histoire dramatique, M^lle Maillard mérite que l'on retienne son nom. Ses débuts semblaient promettre une grande tragédienne. Avec cette promptitude des artistes que la pratique d'un même art et qu'un travail en commun rendent merveilleusement aptes à démêler le talent, même dans les tâtonnements de ses premières manifestations, les acteurs qui entouraient M^lle Maillard reconnurent bien vite son mérite et lui témoignèrent leur considération de la façon la moins équivoque. C'est dans la coulisse que commence le plus souvent la réputation d'un artiste ; mais, si cette estime des gens de même profession porte en elle un encouragement précieux, elle a l'inconvénient de faire naître des espérances dont la réalisation n'est pas toujours immédiate et de précéder souvent de trop loin la faveur du public qui en est la consécration. M^lle Maillard

eut la malechance de mourir avant d'avoir donné sa mesure et d'avoir conquis dans l'opinion la place élevée que lui assignaient les comédiens français.

Mais, si elle est morte trop tôt pour sa gloire, elle a, du moins, assez vécu pour ajouter à celle de son maître ; c'est Monvel, en effet, qu'elle faisait admirer en elle, et c'est Monvel qu'on louait dans les éloges que recevait son élève.

« Elle a, disait Geoffroy, une chaleur vraie, un débit juste, naturel, harmonieux ; elle phrase, elle détaille avec beaucoup d'art, son organe est net et sonore ; toute son action est vive et franche, sans aucun mélange d'affectation et d'effort ; elle ne rit ni ne pleure ; elle n'a ni fadeur, ni langueurs, ni lenteurs assommantes. Je ne prétends pas dire qu'elle soit sans défauts : elle en a, sans doute, mais elle n'a pas ceux-là ; les siens ont le malheur de n'être pas à la mode. »

Quelques mois plus tard, Geoffroy revit Mlle Maillard dans *Iphigénie en Aulide* ; elle jouait Eriphile ; il en prend meilleure opi-

nion encore qu'à ses débuts : «... C'est celle-
« là, s'écrie-t-il, qui n'est pas une pleu-
« reuse !... Elle a des défauts, sans doute,
« mais combien de défauts n'excuse pas ce
« sentiment vif et juste, cet accent ferme,
« naturel et vrai, cette expression énergique
« et franche qui caractérisent son débit! Ce
« sont là les premières qualités ; c'est là ce
« qui attache, émeut et touche.

« Après des débuts très heureux, M^lle Mail-
« lard s'était éclipsée au point qu'on la
« croyait perdue. Depuis qu'elle a reparu,
« elle a fait très peu de sensation ; les occa-
« sions de briller ne se sont pas présentées ;
« mais le hasard vient de lui procurer une
« bonne fortune imprévue : elle a joué Eri-
« phile avec tant de vigueur et de justesse,
« qu'elle a électrisé le parterre. Sa manière
« de dire la tragédie a l'inconvénient de
« n'être pas en harmonie avec celle des
« autres acteurs et actrices ; elle a un natu-
« rel, une simplicité, une franchise, une
« fermeté qui s'accordent mal avec les pres-
« tiges et les petits moyens de plaire usités
« dans ce pays. »

Geoffroy revient ici à la charge contre *ces défauts à la mode* qui avaient le don de l'exaspérer et dont il avait déjà donné la description suivante :

« Il nous faut des cris, des miaulements,
« des pamoisons ; de la monotonie bien
« lourde, bien traînante ; de la psalmodie
« bien chantante, bien languissante ; un
« débit empâté et bien criard. »

Mlles Volnais et Bourgoin savaient bien à qui s'adressaient ces sarcasmes de Geoffroy. J'ai pu, quant à moi, constater chez ces deux actrices, jolies encore à l'époque de ma jeunesse, tous les défauts qu'il leur reproche ici ; et je crois que le terrible critique n'entend pas épargner davantage Mlles Georges et Duchesnois, puisqu'après avoir, à l'époque de ses débuts, soutenu vivement la première contre la seconde, il se montrait alors fort sévère pour toutes les deux.

Elles se disputaient ce que, dans la langue du temps, on appelait le sceptre tragique, et Dieu sait le déluge de brochures que fit pleuvoir leur rivalité ! Aux yeux des con-

naisseurs d'alors, celle qui devait l'emporter était Mlle Duchesnois. Moins bien partagée au point de vue des dons extérieurs que Mlle Georges, « la plus belle créature que l'on ait jamais vue sur la scène », dit Mme Vigée-Lebrun, elle rachetait ce désavantage par une sensibilité plus communicative et par une voix d'un grand charme. Une femme d'esprit disait de ces deux rivales : « L'une est si belle qu'elle en est bonne, l'autre est si bonne qu'elle en est belle ». Selon Martainville, « ce sceptre disputé, arraché, ressaisi, finit par se briser entre leurs mains, et toutes deux prétendirent que la plus forte portion leur en était restée. Le public impartial pensait qu'il en manquait un morceau à chacune d'elles ».

Je les ai connues, toutes deux, mûres de figure et de talent, et l'opinion que Martainville prête au public de son temps me paraissait des mieux justifiées dans le mien. A ses débuts, Mlle Duchesnois avait rencontré dans Gabriel Legouvé un maître excellent, qui, en lui découvrant le sens litté-

raire de ses rôles, lui enseignait aussi à se servir de sa voix admirablement flexible et pénétrante.

Privée trop tôt de ces judicieux conseils et livrée à ses propres inspirations, elle devint ce que je l'ai connue, ce qu'elle était déjà dans les derniers temps de Geoffroy, une tragédienne fatigante par ses cris et son exagération.

Mlle Georges a eu le bonheur de voir sa renommée défendue par Victor Hugo et par Alexandre Dumas, qui, dans leurs Mémoires ou dans certaines de leurs préfaces, ont témoigné de leur reconnaissance pour l'appui que son talent leur avait donné aux premiers temps du romantisme. J'oserai dire cependant que ce talent, des plus contestés quand il se produisit à ses débuts, m'a toujours paru bien surfait quand on le disait à son apogée. La tête de Mlle Georges était magnifiquement tragique, et son prodigieux embonpoint n'avait pu lui enlever ni la noblesse ni la fierté ; mais elle gâtait ces qualités naturelles par de violentes vociférations. Sa diction emphatique ou fami-

lière, précipitée ou chantante, s'écartait assurément du style ferme et sévère de l'artiste éminente qui avait été son maître, de M^lle Raucourt, qui, au commencement de ce siècle, avait su se faire une place si haute entre Monvel et Talma.

Samson avait particulièrement étudié M^lle Raucourt. S'il relevait quelques défauts dans sa déclamation, il rendait pleine justice à son ampleur et à sa justesse, et il tenait son talent en très haute estime. Il revenait fréquemment sur sa façon de phraser, et je crois que le souvenir qu'il en avait gardé n'a pas été inutile à la grande tragédienne de notre âge, à cette Rachel dont il a eu la fortune et surtout le mérite de former le talent. C'est à l'aide aussi des leçons de Monvel, transmises par Talma dans ses cours du Conservatoire, et qu'acteur comique de premier ordre, il avait si bien su s'assimiler, que Samson s'est plu à diriger Rachel dans la droite voie qu'elle a si glorieusement parcourue.

Quelques jours après les débuts de sa

jeune élève, Samson la présenta à Mlle Mars[1] :
« Vous me rappelez Mlle Maillard, lui dit
l'illustre comédienne, ne pensant pas pouvoir lui adresser un compliment plus flatteur ». Que ceux qui ont vu Rachel jouer
Eriphile relisent ce que Geoffroy a dit de
l'élève de Monvel dans ce rôle : ils apprécieront la ressemblance. Comme Mlle Maillard,
Rachel a été de la race des grands artistes
dont j'ai évoqué les souvenirs, et qui ont su
exprimer toutes les passions de la tragédie
sans recourir aux cris forcenés ou aux vocalises de la diction ; elle est encore trop
présente à l'esprit de nos contemporains
pour que j'aie besoin d'attester la puissance
et la vérité de sa déclamation ; il me suffit
de citer son exemple.

C'est d'ailleurs le dernier que j'invoque-

[1] Je m'étonne de n'avoir pas rencontré dans les *Mémoires de Samson* cette anecdote que je tiens de lui, mais j'y trouve ces lignes qui en sont l'équivalent : « Rachel, dit-il, était une diseuse de premier ordre, et digne, dès ses débuts, de servir de modèle ; car Mlle Mars qui, fille de Monvel, renommé par la vérité et la correction de son débit, était un juge excellent, vint, après avoir entendu Rachel, m'en faire les plus grands compliments et ajouta ceci : « *Voilà comment la tragédie doit être dite : c'est ainsi que mon père la comprenait.* »
(*Mémoires de Samson*, p. 311).

rai. Si je parlais de vivants ou de morts récents, si je faisais même la plus légère allusion à leur personne, j'enlèverais à ma discussion le caractère purement théorique que j'ai entendu lui donner sans arrière-pensée aucune, et sans autre dessein que de contribuer au triomphe d'une doctrine dont l'application importe, selon moi, au plus haut point à l'art que j'ai tout à la fois exercé et professé.

Que si l'on trouve que j'ai un peu abusé des citations, j'invoquerai pour mon excuse les difficultés particulières inhérentes à la nature de mon sujet. Avais-je le choix d'une autre méthode? Parlant d'artistes que, sauf quelques exceptions, ni le lecteur ni moi n'avons pu voir, d'artistes qui n'ont pas laissé d'œuvres auxquelles on ait la faculté de se reporter, ne me fallait-il pas étayer solidement les appréciations que j'en donne? Le moyen le plus sûr de les mettre à l'abri de toute suspicion n'était-il pas d'en appeler aux contemporains eux-mêmes, de produire des témoignages? Ceux que j'ai réunis sont dignes de foi, tous autorisés, quoique diver-

sement, et je ne crains pas qu'on me reproche de les avoir agencés pour le plus grand bien de ma cause. J'ai indiqué mes sources, on peut y remonter, on ne trouvera rien, j'en ai la confiance, qui infirme les jugements que j'ai enregistrés. Je m'en suis remis aux faits du soin de me fournir ma conclusion, ce sont eux qui établissent de la façon la plus formelle que les plus grands artistes qu'ait possédés la scène française, ceux dont le mérite a été le plus éclatant et le plus réel dans la tragédie, ont été Baron, Le Couvreur, Dumesnil, Clairon, Lekain, Monvel, Talma, Rachel.

Or, sous quel drapeau se sont-il rangés? Sous celui de Molière, qui voulait qu'en déclamant on parlât.

Sur quels rivaux, au contraire, ont-ils marqué leur supériorité? Sur les Mondory, les Beauchâteau, les Beaubourg, les Duclos, les Larive, les Duchesnois, et tant d'autres qui tenaient pour le chant, et qui n'ont dû à cet artifice menteur que des succès factices et bien souvent sans durée.

Je suis donc fondé à soutenir que la saine

déclamation dramatique, c'est celle qui repose sur le respect de la vérité et l'horreur du chant qui la détruit.

Et qu'on ne se méprenne pas sur la portée que je donne à ce mot de *vérité :* le vers étant, de son essence, différent de la prose, non seulement par les règles rythmiques auxquelles il est assujetti, mais encore par la nature, par l'élévation des pensées qu'il condense, il est de toute évidence qu'il faut bien se garder d'en rompre l'harmonie et d'en atténuer la noblesse par un débit bourgeois et trivial. Ce serait manquer à cette loi fondamentale de la vérité dans l'art qui veut que toujours l'expression soit à la mesure du sentiment dont elle découle.

Mais, en même temps qu'il a des vers à dire, le tragédien a un rôle à jouer, et, placé entre la poésie et l'action, il ne sera vrai qu'à condition de ne point sacrifier l'une à l'autre.

Qu'il rythme donc, qu'il nombre, qu'il prosodie exactement, qu'il prononce et accentue avec une irréprochable pureté, cela suffira à faire ressortir dans toute son élégance la mélodie du vers, mais qu'il n'aille

pas plus loin, qu'il n'oublie point que le théâtre n'est pas une académie, qu'il vit par dessus tout de sentiments et de passions, et que ce qui ébranle l'imagination, que ce qui touche le cœur, c'est bien plus la pensée de l'auteur que la musique des mots dont il l'a revêtue.

C'est ce qu'avait compris Monvel, qui se tint toujours à égale distance du ton familier et bourgeois où peut conduire la vérité absolue, et de l'emphase ou de la manière que produit inévitablement le débit cadencé. Sobre de gestes, simple d'expression, ce grand artiste sut toujours, dans la mesure de sa voix, proportionner la force du ton à la valeur de l'idée, et maintenir dans son jeu et dans sa déclamation une étroite alliance entre ce qui est poétique et ce qui est vrai et humain, convaincu que ce n'est pas donner du charme à la poésie que de la dépouiller de vérité. Ouvrier dépourvu de presque tous les outils nécessaires à son état, comédien à qui la nature avait tout refusé, sauf le regard, il eut cependant sur la scène le prodigieux pouvoir d'intéresser

les esprits, de toucher, d'attendrir les cœurs, d'élever les âmes. De tels résultats, obtenus avec de si chétives ressources, ne démontrent-ils pas ce que j'ai essayé d'établir? C'est que, s'il est utile, grandement utile, pour le comédien d'avoir reçu du ciel les dons qui flattent tout d'abord et les yeux et les cœurs, il n'aura de réelle supériorité que s'il en a reçu aussi « l'influence secrète », et la faculté la plus précieuse de toutes, celle qui fut l'unique partage de Monvel : l'*intelligence*...

L'admiration dont ce grand acteur fut l'objet de son vivant lui valut la plus haute distinction que pût ambitionner un artiste. Il fut, je l'ai dit, membre de l'Institut. La Convention avait compris l'art dramatique dans la classe des beaux-arts, et Monvel fit partie, avec Molé et Grandmesnil, de la *Section de déclamation*. Le retour à l'état monarchique et aux idées qui en dérivent ramena sous le premier Empire la démarcation des classes sociales, et les membres de l'Institut comédiens n'eurent point de successeurs pris parmi ceux qui exerçaient

leur profession. Talma vivant, ce fut Gérard, le peintre, qui succéda à Monvel. Acteur, il avait pris sa retraite en 1806, et il mourut à Paris, âgé de soixante-sept ans, le 13 février 1812[1].

[1] Voir à l'Appendice (page 351) un récit curieux, laissé par Monvel, d'une scène dont il fut témoin et qui eut lieu entre Voltaire et d'Argental à la suite de la première représentation d'*Irène*.

MADEMOISELLE
DE CHAMPMESLÉ

MADEMOISELLE DE CHAMPMESLÉ

Il peut être curieux, à propos de la Champmeslé, de rechercher de quelle façon Racine, auquel son nom est associé, comprenait la récitation des vers.

Deux écrivains, qui consultèrent à cet égard les contemporains du poète, peuvent nous l'apprendre :

D'Allainval d'abord qui, dans sa *Lettre sur Baron et M*lle *Le Couvreur*, affirme

avoir entendu dire à des gens qui avaient fort connu M^{lle} de Champmeslé, que *jamais Racine n'avait pu la corriger de chanter.* Racine n'aimait donc point qu'on chantât le vers. Cela ne paraîtrait point douteux, si le second témoin consulté, Titon du Tillet, n'avançait ceci dans *le Parnasse François* :

« Racine disait que *ce n'était pas la peine d'écrire en vers, si les vers devaient être récités sans qu'on en fît sentir l'harmonie.* »

Les deux propositions sont-elles contradictoires? Au premier abord, il semble que oui ; mais, à les bien examiner, on s'aperçoit qu'il n'y a nulle opposition entre elles et qu'il est facile de les concilier.

Racine n'était nullement inconséquent avec lui-même en s'efforçant d'obtenir de la Champmeslé qu'elle ne chantât pas les vers, et en demandant pourtant qu'elle en fît ressortir l'harmonie. Il marquait simplement la distinction à établir entre le chant qui rend la poésie monotone, et l'harmonie qui est la grâce, la coloration de la parole, et qui en fait vivre la beauté écrite.

Or, la beauté étant inséparable de la vérité,

et la vérité excluant le chant, il en résulte que ce que Racine exigeait sans succès de M^lle de Champmeslé, c'était qu'elle récitàt les vers qu'il lui donnait à débiter, en tenant compte du caractère propre de la poésie, dont le mérite suprême est la vérité de l'expression associée à la mélodie des mots.

S'il faut en croire Voltaire, il aurait eu cette satisfaction d'entendre dire ses vers à son gré dans les représentations de Saint-Cyr.

Voltaire, en effet, dans les notes qu'il a jointes aux *Souvenirs*[1] de M^me de Caylus, dit, en parlant d'elle, qu'elle était la dernière qui « eût conservé la déclamation de Racine et qu'elle récitait admirablement la première scène d'Esther », dont le prologue avait été composé pour elle.

Il est vrai que Voltaire n'était pas toujours un juge impeccable en ce qui regarde l'art de dire des vers ; si l'on s'en rapporte à Marmontel, dont j'ai cité ailleurs l'opinion, et à divers autres témoignages, il y a

[1] *Souvenirs de Madame de Caylus.* — Edition originale, page 130.

lieu de penser qu'il mettait lui-même, en déclamant ses propres pièces, une emphase excessive. Mais, d'autre part, on trouve dans ses poésies, et surtout dans ses lettres à M^lle Clairon, à M^lle Gaussin, à Lanoue, à Lekain et à tous les comédiens et comédiennes auxquels il a eu affaire, des conseils si justes et d'une si grande compétence théâtrale, que je crois, qu'en fait de déclamation, ses conseils valaient mieux que ses exemples, et qu'il faut, en tout cas, tenir grand compte de ses opinions.

Celles qu'il a exprimées sur la Champmeslé ne lui sont pas favorables, malgré l'autorité de Boileau dont on se rappelle les vers suivants :

« Jamais Iphigénie en Aulide immolée
Ne coûta tant de pleurs à la Grèce assemblée
Que dans l'heureux spectacle à nos yeux étalé
En a fait sous son nom verser la Champmeslé. »

On se souvient aussi des vers que La Fontaine adressa à la Champmeslé en lui dédiant son conte de *Belphégor* :

. .
« Nos noms unis perceront l'onde noire,
Vous règnerez longtemps dans la mémoire,

Après avoir régné jusques ici
Dans les esprits et dans les cœurs aussi.
Qui ne connaît l'inimitable actrice
Représentant ou Phèdre ou Bérénice,
Chimène en pleurs ou Camille en fureur ?
Est-il quelqu'un que votre voix n'enchante,
Une autre, enfin, allant si droit au cœur ?
N'attendez pas que je fasse l'éloge
De ce qu'en vous on trouve de parfait ;
Comme il n'est point de grâce qui n'y loge,
Ce serait trop, je n'aurais jamais fait. »

A ces éloges poétiques, il faut joindre ceux que Mme de Sévigné donne à la célèbre artiste dans une prose qui n'a pas moins de prix :

« La comédie de Racine (*Bajazet*) m'a paru belle ; nous y avons été. Ma belle-fille (on sait que le jeune Sévigné aimait la Champmeslé) m'a paru la plus merveilleuse comédienne que j'aie jamais vue ; elle surpasse la Des Œillets[1] de cent lieues de loin, et moi, qu'on croit assez bonne pour le théâtre, je ne suis pas digne d'allumer les

[1] Mlle Des Œillets, après avoir vu Mlle de Champmeslé dans le rôle d'Hermione, sortit du théâtre en s'écriant : « Il n'y a plus de Des Œillets ! » Voir lettre à Mme de Grignan du 15 janvier 1672. Edition Hachette, tome II, page 468.

chandelles quand elle paraît. Elle est laide de près, et je ne m'étonne pas que mon fils ait été suffoqué par sa présence; mais, quand elle dit des vers, elle est adorable. »

Notons en passant que M^{me} de Sévigné est la seule qui trouve laide la Champmeslé; elle ne lui en reconnaît pas moins du charme, témoin cet autre fragment de lettre :

« La Champmeslé est quelque chose de si extraordinaire, qu'en votre vie, vous n'avez rien vu de pareil; c'est la comédienne que l'on cherche, et non pas la comédie. J'ai vu *Ariane*, pour elle seule : cette comédie est fade; les comédiens sont mauvais; mais, quand la Champmeslé arrive, on entend un murmure; tout le monde est ravi, et l'on pleure de désespoir [1]. »

Voici de beaux éloges; mais, s'ils attestent le grand succès de la comédienne, donnent-ils avec autant de certitude la preuve de son talent? A cet égard le doute est permis, justifié même, par d'autres documents qu'il

[1] Lettre à M^{me} de Grignan, 1^{er} avril 1672.

est bon de citer. Je rappellerai d'abord l'opinion, rapportée plus haut, de d'Allainval.

Le renseignement qu'il nous fournit n'est que de seconde main, j'en conviens, mais d'Allainval était un homme expert en théâtre, et c'est aux bonnes sources qu'il a dû le puiser.

Voltaire vient ensuite; Voltaire, épris du théâtre, curieux d'anecdotes, et qui avait su s'enquérir, sa correspondance le prouve, de tout ce qui se rapportait à Racine et au théâtre de son temps.

Dans une épître à M^{lle} Clairon [1], où, en encensant une nouvelle idole, il a le tort d'oublier celle dont il avait autrefois si magnifiquement célébré les mérites, et si bien pleuré la mort [2], il parle ainsi de l'actrice de Racine :

« Que ce conteur heureux qui plaisamment chanta
Le démon Belphégor et madame Honesta,
L'Esope des Français, le maître de la fable
Ait de la Champmeslé vanté la voix aimable,

[1] Voltaire : *Épître à M^{lle} Clairon.*
[2] Voltaire : *Épître aux mânes d'Adrienne Le Couvreur.*

Ses accents amoureux et ses sons affétés,
Echo des fades airs que Lambert a notés,
Tu n'étais pas alors, on ne pouvait connaître
Cet art qui n'est qu'à toi, cet art que tu fais naître. »

Ces vers semblent confirmer que Mlle de Champmeslé fut, avant tout, une de ces actrices que la nature s'est plu à combler de ses dons. Elle était grande, séduisante de visage, avec de la grâce dans les mouvements et une voix des plus touchantes. Cette voix, douce et tendre dans des rôles comme ceux dont Iphigénie est le type, prenait de la force, de l'énergie et de la sonorité dans ceux de Phèdre, de Roxane, d'Hermione. Lorsqu'on ouvrait la loge du fond de la salle de la rue Saint-Germain-des-Prés, on entendait l'actrice, dit une tradition, jusque dans le café Procope. C'est à cette réunion de belles qualités physiques que Mlle de Champmeslé dut vraisemblablement ses succès : « La récitation des comédiens dans le tragique, dit l'auteur des *Entretiens galants*[1], est une espèce de chant, et vous m'avouerez bien que la Champmeslé ne vous plairait

[1] Barbin, 1681, 2 vol. in-12.

pas tant si elle avait une voix moins agréable; mais elle sait la conduire avec beaucoup d'art, et elle y donne à propos des inflexions si naturelles qu'il semble qu'elle ait véritablement dans le cœur une passion qui n'est que dans sa bouche. »

Ce n'est pas assurément de cela qu'il faut faire un reproche à la Champmeslé, car conserver sa tête en ayant l'air de livrer son cœur, c'est le secret des bons comédiens. Le vers de Boileau :

« Pour m'arracher des pleurs, il faut que vous pleuriez ! »

est un axiome absolument faux. Si le comédien répand de véritables larmes en scène, il lui arrivera d'être suffoqué, étranglé par les sanglots, et sa voix n'aura plus l'accent que réclame l'expression de l'émotion. Comme l'a très bien dit M. Guizot : « Pour peindre avec succès une passion, il faut, à coup sûr, être capable de la sentir, quelquefois même l'avoir en effet sentie, mais la sentir au moment même, pour son propre compte, n'est point nécessaire et nuit souvent au lieu de servir[1]. »

[1] *Lettres de M. Guizot à sa famille et à ses amis*, page 20.

Un extrait des *Mémoires* sur la vie de Racine, écrits par son fils, peut servir à compléter ces renseignements sur le talent de la Champmeslé. Non pas qu'il faille accepter toutes les assertions de Louis Racine. Il est matériellement inexact sur certains faits : je l'établirai. Quant aux appréciations qu'il donne, il ne faut admettre son autorité d'une manière absolue qu'autant que ses dires concordent avec ceux des contemporains. Son témoignage est, sinon trop intéressé, du moins trop partial.

« Cette femme, dit-il en parlant de Mlle de Champmeslé, n'était point née actrice. La nature ne lui avait donné que la *beauté*, la voix et la mémoire. Du reste, elle avait si peu d'esprit qu'il fallait lui faire entendre les vers qu'elle avait à dire et lui en donner le ton.

« Tout le monde sait le talent que mon père avait pour la déclamation, dont il donna le vrai goût aux comédiens capables de le prendre. Ceux qui s'imaginent que la *déclamation qu'il avait introduite sur le théâtre*

était enflée et chantante sont, je crois, dans l'erreur. Ils en jugent par la Duclos, élève de la Chammelay [1], et ne font point attention que la Chammelay, quand elle eut perdu son maître, ne fut plus la même, et que, venue sur l'âge, elle poussait de grands éclats de voix qui donnèrent un faux goût aux comédiens [2]. »

« Lorsque Baron, continue Louis Racine, après vingt ans de retraite, eut la faiblesse de remonter sur le théâtre, il ne jouait plus avec la même vivacité qu'autrefois; au rapport de ceux qui l'avaient vu dans sa jeunesse; c'était le vieux Baron; cependant, il répétait encore tous les mêmes tons que mon père lui avait appris. »

[1] Louis Racine écrit le nom de Mlle de Champmeslé comme l'écrivait son père et comme l'écrivait aussi La Fontaine. Le conte de Belphégor est dédié à Mlle Chammelay.

[2] Selon Louis Racine, tous les comédiens d'alors furent infestés de ce faux goût. Luigi Riccoboni en témoigne aussi dans des vers sur *l'Art de représenter*:

« La leggiadra Couvreur sola non trotta
Per quella strada dove i suoi compagni
Van di galoppo tutti quanti in frotta. »

(La charmante Le Couvreur est la seule qui ne suive pas la route où ses compagnons courent ensemble à bride abattue.)

C'est ici que l'on prend Louis Racine en flagrant délit d'inexactitude.

D'abord, c'est en 1691 que Baron avait quitté le théâtre, et c'est en 1720 qu'il y reparut, donc après *vingt-neuf ans* et non pas *vingt ans* de retraite.

Ce qui est plus grave, c'est l'opinion exprimée sur la décadence de Baron. Louis Racine est ici en contradiction avec tous les contemporains, qui parlèrent de cette rentrée de Baron comme d'une bonne fortune pour les amateurs de théâtre. Tout en s'accordant à trouver qu'il montra dans son jeu plus d'aplomb et de sagesse que par le passé, ils sont unanimes à reconnaître qu'il n'avait rien perdu de sa force et de son énergie.

Comme plus tard Molé, Baron pouvait s'écrier en remontant sur la scène :

« Mon acte de naissance est vieux et non pas moi ! »

Enfin, — troisième inexactitude, — Baron avait sans doute écouté les conseils d'un poète tel que Racine, mais c'est à Molière que revient l'honneur de son éducation dramatique. Sur ce point, aucune contestation n'est possible.

Reprenons maintenant la citation.

« Comme il avait formé Baron, il avait formé la Chammelay, mais avec beaucoup plus de peine. Il lui faisait d'abord comprendre les vers qu'elle avait à dire, lui montrait les gestes, et lui dictait les tons, *que même il notait*. L'écolière, fidèle à ses leçons, quoiqu'actrice par art, sur le théâtre, paraissait inspirée par la nature ; et, comme elle jouait beaucoup mieux dans les pièces de son maître que dans les autres, on disait qu'elles étaient faites pour elles, et on en concluait l'amour de l'auteur pour l'actrice[1]. »

Le but du dévôt Louis Racine, dans les lignes que je viens de citer, est de disculper son père de l'imputation qu'il considère comme injurieuse d'avoir été l'amant de la Champmeslé. Je ne discuterai pas ce point, d'ailleurs très suffisamment éclairci ; je ne fais allusion au dessein de Louis Racine que pour faire ressortir ce qu'il y a d'exagération, de parti-pris dans ses affirmations.

[1] *Mémoires sur la vie de Jean Racine*, par Louis Racine. — Collection des grands écrivains. OEuvres de Racine, tome I, pages 256, 257, 258.

Si Racine avait eu besoin de faire comprendre à M^{lle} de Champmeslé les vers qu'il mettait dans sa bouche, c'est qu'elle aurait été tout à fait inintelligente, et alors je doute beaucoup qu'il eût pu obtenir de sa déclamation quelque effet passable. Mais elle n'était ni la sotte, ni l'imbécile que représente Louis Racine. On a l'opinion, à cet égard, de M^{me} de Sévigné qui avait lu des lettres de la comédienne adressées à son fils, et qui avait été surprise de leur naturelle et chaleureuse éloquence[1]. En pareille matière, c'est un assez bon juge que M^{me} de Sévigné.

Aussi faut-il se borner à admettre que les efforts de Racine tendaient, non pas à lui faire comprendre, mais à lui faire sentir et exprimer les vers qu'il avait écrits, ce qui est fort différent. Quant à lui *dicter les tons* sur lesquels elle devait les dire, cela me paraît tout à fait impossible. La musique de la parole ne se note point. C'est le sentiment même de ce que l'acteur doit exprimer

[1] Walkenaer : *Mémoires sur M^{lle} de Sévigné*, tome IV, p. 236. — Didot, 1848.

qui détermine le ton, la force, et les nuances des intentions. Jamais on n'a pu et l'on ne pourra enseigner la déclamation par la notation musicale.

En résumé, de tout ce que j'ai recueilli sur son talent, il me paraît ressortir que M^{lle} de Champmeslé a été de ces artistes en renom comme on en compte plusieurs dans l'histoire du théâtre, qui ont eu plus de succès que de mérite, de ces artistes qui réussissent beaucoup plus par leurs défauts que par leurs qualités. Il faut ajouter que ces défauts sont parfois des qualités exagérées, et, qu'à vouloir s'en corriger, ceux qui les possèdent s'imagineraient perdre ce qui fait le fond même de leur succès. Racine, malgré toute son autorité, ne parvint pas à décider M^{lle} Champmeslé à modifier sa diction. Elle avait une voix admirable : elle voulait en profiter. Elle considérait que lui demander de ne pas chanter, c'était lui demander d'éteindre sa voix. Jamais elle ne comprit qu'une intention est préférable à un coup de gosier, que l'on peut être touchante sans être langoureuse,

et tendre sans être fade. Et puis pourquoi aurait-elle adopté une autre méthode? La sienne était applaudie!

Actrice remarquée au théâtre du Marais, elle passa à l'Hôtel de Bourgogne. Puis, douée d'une nature inquiète et changeante, elle quitta cette scène pour celle du théâtre Guénégaud. Partout elle fut suivie par la foule et le succès. Héritière du talent déclamatoire de la Beauchâteau et des artistes si vivement critiqués par Molière, elle transmit sa manière et ses défauts à Mlle Duclos, son élève, et sa tradition allait faire école, quand Baron, avec son jeu simple et sain, et Adrienne Le Couvreur, par l'accent sincère de sa diction, vinrent ramener le public à la vérité.

Néanmoins, le nom de Champmeslé est resté. La Fontaine et Boileau l'ont consacré, mais je crois bien que la célébrité que leurs vers ont donnée à l'actrice dépasse la valeur réelle de son talent.

ADRIENNE LE COUVREUR

ADRIENNE LE COUVREUR

Il y a trente-cinq ans environ, j'avais entrepris d'écrire sur Adrienne Le Couvreur une étude qui devait servir d'introduction à quelques lettres de la célèbre tragédienne, qu'un des conservateurs de la Bibliothèque nationale, M. Jules Ravenel, avait découvertes et que nous nous proposions de

publier. Un jour que Sainte-Beuve était venu, selon une coutume très fréquente, consulter M. Ravenel sur certaines questions de bibliographie, nous lui parlâmes de notre projet de publication. Il l'approuva, et, voulant faire mieux que l'annoncer, pour nous préparer les voies, il prit obligeamment Adrienne Le Couvreur comme sujet d'une de ses premières causeries.

Il cita quelques fragments de lettres retrouvées, fit usage de quelques-uns des renseignements que mes recherches m'avaient permis de lui fournir, ajoutant[1] : « M. Regnier prépare, pour la publication dont j'ai parlé, une étude sur le talent et l'invention dramatique de Mlle Le Couvreur : je n'en dirai donc pas davantage. »

Pour je ne sais plus quelles raisons, notre publication, d'abord ajournée, ne se fit pas ; quant à mon travail, dont beaucoup d'autres travaux m'avaient détourné depuis tant d'années, la retraite seule me donne le temps de le reprendre.

[1] *Causeries du lundi*, vol. I, p. 187.

Comme ce n'est pas une biographie que j'ai en vue, je ne dirai que quelques mots de la vie de l'artiste.

Selon d'Allainval[1], elle naquit en 1790 à Fimes, entre Reims et Soissons. Elle vint toute jeune à Paris, suivant son père qui exerçait la profession de chapelier, et qui vint s'établir dans le faubourg Saint-Germain, tout auprès de la Comédie-Française, installée alors, on le sait, rue des Fossés-Saint-Germain-des-Prés.

[1] L'abbé d'Allainval, auteur de l'*Ecole des bourgeois*, une des meilleures comédies assurément dont se soit honorée la scène française au xviiie siècle.

Il lut cette pièce aux comédiens le 17 mai 1728. La mention de la lecture est accompagnée de cette note : « Reçue pour estre jouée le plus tost qu'on pourra ». En relevant la liste des acteurs présents à la lecture, on voit qu'Adrienne Lecouvreur n'y assistait pas. C'est le 20 septembre suivant qu'eut lieu la première représentation. Le succès fut médiocre, si l'on en juge par le petit nombre des représentations subséquentes, — neuf seulement — et par cette note du comédien qui tient la feuille d'assemblée. « Il vaudrait mieux jouer des tragédies ! »
Si ce comédien parlait de celles de Voltaire qui remplissaient la salle, à la bonne heure ! Mais alors c'était aussi le temps des *Niletis*, des *Calisthènes*, et d'auteurs comme Danchet et Campistron. Y aurait-il eu vraiment profit à les jouer de préférence à d'Allainval ? Méconnu, celui-ci se montra très digne envers la Comédie et très juste envers Adrienne Le Couvreur, sa principale actrice. Il est doublement curieux de remarquer que c'est elle, une tragédienne, qui eut l'honneur d'introduire sur la scène le théâtre de Marivaux, et que c'est d'Allainval, un auteur comique, qui s'est fait le biographe de la tragédienne.

D'Allainval rapporte, d'après les dires de plusieurs bourgeois de Fimes, que « dès son enfance, elle se plaisait à réciter des vers et que ces mêmes bourgeois l'attiraient dans leurs maisons pour l'entendre ».

Encouragée dans ses goûts par son père, qui la menait fréquemment à la Comédie, elle n'eut bientôt d'autre désir que de se faire actrice.

Dès l'année 1705, — elle avait à peine quinze ans — on la voit s'affilier à une bande de jeunes gens passionnés comme elle pour le théâtre, et contribuer à une représentation de *Polyeucte* qui eut lieu dans l'arrière-boutique d'un épicier de la rue Féron.

Cette représentation ayant fait quelque bruit, la présidente Le Jay ouvrit son hôtel à la jeune troupe. La Cour, la ville, et même les comédiens français vinrent en foule. La tragédie, et surtout la tragédienne, obtinrent le plus grand succès. Un des spectateurs, l'acteur-auteur Legrand, se prit de passion pour le talent naissant qui se révélait dans Adrienne, et se chargea de

compléter son éducation dramatique. Il est douteux qu'il ait rien à revendiquer dans le développement qu'a pris le talent d'Adrienne, et dans la célébrité qu'elle s'est acquise.

Ce Legrand, homme pourtant intelligent, était, comme comédien, dépourvu de tout mérite et fort peu apte à enseigner un art qu'il pratiquait avec une extrême médiocrité.

Il est bien à croire que c'est en parcourant la province qu'Adrienne, selon l'expression de d'Allainval, « se créa elle-même » et apprit son métier. Ses succès sur les théâtres de la Lorraine et de l'Alsace, à Strasbourg surtout, eurent du retentissement, et lui frayèrent la route de la Comédie-Française. Elle y débuta le 14 mai 1717, non pas par le rôle de Monime, comme le dit à tort d'Allainval, mais par celui d'Electre, dans la tragédie de Crébillon.

Le spectacle était complété par la représentation de *Georges Dandin*. Il est probable qu'Adrienne remplit dans cette pièce le personnage d'Angélique. Ce qui me le donne

à présumer, c'est, d'abord, que ce rôle, par la suite, a toujours fait partie de son répertoire, et, ensuite, que c'était l'usage alors d'exiger des débutants qu'ils se produisissent le même jour dans les deux genres tragique et comique.

Faire rire après avoir fait pleurer était, à cette époque, la prétention de toutes les bonnes comédiennes, prétention attestée par un des portraits conservés au foyer de la Comédie-Française, celui de M^{lle} Desmares. Elle est représentée tenant dans ses mains un poignard et un masque comique, double emblème de ses aptitudes théâtrales. Adrienne, fidèle à la tradition, eut cette coquetterie du talent et rechercha toujours l'occasion de faire apprécier la variété de ses mérites:

« M^{lle} Le Couvreur, dit Collé dans son *Journal*[1], avec plus d'art que Baron, et tenant moins de talent de la nature, la rendait pourtant dans le vrai; elle traitait parfaitement tous les détails d'un rôle et faisait

[1] Tome I, page 460.

ainsi oublier l'actrice. On ne voyait que le personnage qu'elle représentait. Elle excellait dans les endroits où il fallait de la finesse plus que dans ceux où il fallait de la force. On n'a jamais rendu comme elle le premier acte de *Phèdre* et le rôle de Monime... » Et il ajoute : « Il s'en fallait bien qu'elle fût aussi bonne dans le comique. Elle rendait ses rôles avec esprit, intelligence et noblesse ; mais qu'elle était éloignée du naturel de la Gaussin ! »

Collé, je crois, ne voyait pas très juste. Si quelques témoignages viennent appuyer son opinion et donnent à croire que le talent d'Adrienne Le Couvreur dans la comédie était, en effet, au-dessous de celui dont elle faisait preuve dans la tragédie, il en est d'autres qui ne peuvent laisser supposer que, même dans le premier des deux genres, Mlle Gaussin l'ait emporté sur elle. Nous citerons à cet égard l'opinion de Titon du Tillet[1] :

« Mlle Le Couvreur aimait infiniment son

[1] *Le Parnasse Français*, page 806 et suivantes.

métier, dit-il, et quoiqu'elle se fût entièrement livrée au tragique, elle jouait quelques rôles dans le comique où on la voyait avec grand plaisir. Jamais actrice n'a si bien rempli qu'elle le rôle d'Hortense dans la comédie du *Florentin*[1], où, par l'intelligence et la finesse de son jeu, elle enlevait tous les spectateurs, surtout dans la scène des deux fauteuils, où Hortense est assise dans l'un de ces fauteuils et, dans l'autre, son tuteur jaloux et déguisé pour n'être pas reconnu ; ce rôle a toujours passé pour un des plus difficiles du comique pour le bien rendre. »

Titon du Tillet était contemporain d'Adrienne Le Couvreur ; il suivait assidûment le théâtre. Il n'en commet pas moins une erreur en disant *qu'elle s'était entièrement livrée au tragique*. Les registres de la Comédie en font foi ; après ses débuts, ce fut bien plus dans la comédie que dans la tragédie qu'on utilisa les talents d'Adrienne. Il y a une raison à cela.

[1] Comédie en un acte, en vers, de La Fontaine.

Baron venait de remonter sur le théâtre après trente années passées dans une retraite qu'on pouvait, à bon droit, considérer comme définitive. L'étonnement fut général et le succès de l'acteur énorme ; tout le monde voulait voir ce revenant. Son nom seul sur l'affiche suffit pendant plusieurs mois à faire recette. Ce n'est que quand la curiosité qu'inspirait la personne même de Baron fut épuisée — et il fallut pour cela un certain temps, je le répète — qu'on se préoccupa de solliciter le public par de nouvelles attractions. On songea à entourer le grand acteur des jeunes talents les plus en faveur.

C'est seulement alors qu'Adrienne put paraître à côté du maître dans le rôle de Laodice, de Nicomède.

Jusqu'à ce moment, on ne la voit que dans *l'Avare*, dans *le Menteur*, dans *le Joueur* et même dans *le Légataire*, où le personnage est tout à fait secondaire. Les rôles plus importants d'Agathe dans *les Folies Amoureuses* et d'Alcmène dans *Amphitryon* semblent lui appartenir en propre.

Enfin les auteurs l'estimaient tellement comme comédienne que c'est à elle que Marivaux confia le rôle de la comtesse dans *la Surprise de l'Amour*.

Pour être exact, il faut dire que la pièce échoua, mais était-ce la faute d'Adrienne? Il y eut des gens pour le prétendre et la rendre responsable de cette chute qu'elle aurait déterminée volontairement, par pure malice. Quelles calomnies l'envie et la jalousie n'ont-elles pas déchaînées contre les artistes hommes et femmes, dont le succès et la renommée ont récompensé le talent!

Sticotti, dans un ouvrage sur *Garrick et les Acteurs anglais*[1], se fait l'éditeur et l'amplificateur de l'imputation diffamatoire que je signale : « On dit, raconte-t-il, que la Le Couvreur riait avec le parterre des pièces qui prenaient mal, et contribuait à leur chute au lieu de les soutenir ; elle faisait la cour au parterre aux dépens des auteurs. Par ce manège, toutes les pièces où elle jouait tombaient, quels que fussent ses talents. »

[1] Voir dans la *Correspondance de Grimm*, t. XIX, p. 134-149, ce que Diderot dit de cet ouvrage.

Constatons que la plupart des pièces où a joué Adrienne étant au contraire de celles qui attiraient le plus le public, la calomnie tombe d'elle-même, et ajoutons que le *Mercure* la proclame excellente dans cette même pièce de *la Surprise de l'Amour*.

Il la loue également du double talent dont elle fit preuve dans une représentation où elle joua successivement Bérénice et Hortense du *Florentin*.

« Elle a agréablement surpris dans ce rôle une très nombreuse assemblée, qui l'applaudit autant qu'elle avait fait dans le rôle sérieux. »

Un autre témoignage enfin du succès qu'elle obtenait dans ce rôle comique, se trouve dans une lettre de M^{lle} Aïssé qui assistait à la dernière représentation qu'Adrienne donna cinq jours seulement avant sa mort. On jouait, ce jour-là, *l'Œdipe* de Voltaire et *le Florentin*; Adrienne avait joué Jocaste.

« Ce rôle est assez fort, dit M^{lle} Aïssé. Avant de commencer, il lui prit une dyssenterie si forte que, pendant la pièce, elle fut vingt

fois à la garde-robe et rendait le sang pur. Elle faisait pitié de l'abattement et de la faiblesse dont elle était, et quoique j'ignorasse son incommodité, je dis deux ou trois fois à Mme de Parabère qu'elle me faisait grand' pitié. Entre les deux pièces, on nous dit son mal. Ce qui nous surprit, c'est qu'elle reparut à la petite pièce et joua dans *le Florentin* un rôle long et très difficile, et dont elle s'acquitta à merveille, et où elle paraissait se divertir elle-même. »

Si l'on est obligé d'aller çà et là chercher des preuves du talent d'Adrienne Le Couvreur dans la comédie, il n'en est pas de même pour la tragédie. Ici, les documents abondent, livres, gazettes, correspondances, traditions.

Les poètes la placent unanimement au premier rang des tragédiennes connues.

« On lui donne la gloire, dit le *Mercure* (mars 1730), d'avoir introduit la déclamation simple, noble et naturelle, et d'en avoir banni le chant. »

« Quoiqu'elle fût d'une taille médiocre, dit le *Parnasse Français*, elle était très bien

faite, et avait un maintien noble et assuré, la tête et les épaules bien placées, les yeux pleins de feu, la bouche belle, le nez aquilin et beaucoup d'agrément dans l'air et les manières : sans embonpoint, elle avait les joues pleines, avec des traits bien marqués pour exprimer la joie, la tristesse, la terreur et la pitié ; sa voix n'était ni grande ni sonore, mais sa prononciation était extrêmement nette ; elle entendait parfaitement le sens des paroles qu'elle déclamait ; ses gestes étaient précis et énergiques ; elle avait un art admirable pour exprimer les grandes passions et les faire sentir dans toute leur force, ayant au suprême degré ce qu'on appelle des entrailles et du sentiment ; elle allait droit au cœur et frappait vivement, avec une intelligence, une justesse, et un art si admirable, qu'il devenait la nature même. »

Je crois ce portrait écrit plus ressemblant que celui qu'a peint Coypel et qui représente l'actrice dans le rôle de Cornélie, de *la Mort de Pompée*. Les traits, tels que les reproduit la magnifique gravure de Drevet,

n'ont que le caractère d'une beauté banale, une tête d'expression, comme on dit à l'Ecole.

Quant à la voix, une ligne de Sticotti, cet acteur italien que j'ai déjà cité, nous apprend que Mlle « Le Couvreur donnait à sa voix, naturellement douce, mais faible, un son creux d'où elle tirait cette vérité que les autres perdent en l'imitant ».

Ce son creux devait être sa voix naturelle, dont elle savait habilement tirer parti, car jamais tragédien ne pourra faire sortir la vérité d'une voix forcée ou factice.

Ce qui est à retenir, c'est que « les autres » imitaient Adrienne, et qu'on n'imite que ce qui réussit.

Le succès de Mlle Le Couvreur fut tout de suite immense, et triompha vite de toutes les réserves qui accompagnèrent les premiers éloges qu'elle reçut. Les réserves qu'on formulait d'ailleurs n'étaient pas bien sévères.

Voici, en effet, ce qu'on lit dans une brochure parue en 1723, sans nom d'auteur et d'imprimeur, et qui a pour titre : *Senti-*

*ments d'un spectateur français sur la nouvelle tragédie d'*INÈS DE CASTRO » (de Lamothe) :

« M^{lle} Le Couvreur a joué le rôle de Constance avec dignité et délicatesse ; on l'accuse de s'abandonner de temps en temps à un peu de monotonie, et de n'être pas toujours aussi animée qu'on le désirerait ; effectivement elle ne joue parfaitement que les endroits où le sentiment domine ; mais, dans ces morceaux, elle est au-dessus de tout ce que j'ai jamais entendu ; dans les rôles froids, elle est glacée ; mais, dans les rôles un peu touchants, elle remplit tous les cœurs d'une sensibilité dont on voit qu'elle-même est pénétrée ; semblable à ces personnes qui sont toujours embarrassées dans la compagnie des sots et qui n'ont d'esprit qu'avec les gens qui en ont. »

Les réserves exprimées dans ce jugement et qui avaient eu quelque écho dans le *Mercure* font bientôt place dans ce journal à un éloge complet. On n'a qu'à consulter les feuilletons pour s'en assurer. Il n'est pas de rôle dans lequel elle ne paraisse et qui

ne lui vaille les louanges les plus flatteuses. Et combien de rôles n'a-t-elle pas joués !

Si l'on se réfère aux registres de la Comédie, on est étonné de leur diversité. Et, ce qui n'est pas moins remarquable, c'est de constater dans les recueils de poésies et les articles des journaux, l'accord de tous les témoins pour proclamer l'éclat de la supériorité d'Adrienne dans tous ces rôles. Touchante dans Bérénice, Atalide, Iphigénie ; terrible, profonde, dans Roxane et dans Athalie ; ardente et passionnée dans Phèdre et Hermione, il est constant qu'elle a été apte à exprimer puissamment toutes les passions tragiques.

Ce ne fut pas toutefois sans de sérieuses études qu'elle obtint ses succès, et, en les relatant, d'Allainval, son premier biographe, parle pertinemment des efforts qu'elle fit pour les mériter. Il cite à ce propos un fait qui lui fait grand honneur et dont je crois utile de reproduire le récit :

« Jamais, dit-il, jamais début sur aucun théâtre ne fut peut-être plus brillant que celui d'Adrienne Le Couvreur ; un seul

homme, tapi dans un coin de loge, et pour qui cet engouement général n'était pas contagieux, se bornait de temps en temps à dire à demi-voix : *Bon cela!* et cet homme ayant été remarqué, l'actrice, à qui l'on fit part de cette espèce de phénomène, voulant savoir quel il était, et ayant appris que c'était le fameux grammairien Dumarsais, l'invita, par un billet très poli, à lui faire l'honneur de venir dîner chez elle en tête à tête.

« Dumarsais, quoique bien accueilli en arrivant chez elle, débuta par la prier, avant de se mettre à table, de vouloir bien avoir la complaisance de lui réciter une tirade de l'un des rôles qu'elle aimait le mieux ; à quoi l'actrice, ayant consenti, fut bien surprise de n'entendre de la part de Dumarsais que deux ou trois *Bon cela!* et, quoiqu'un peu humiliée, ne persista pas, avec moins de politesse, à lui demander le mot de cette singulière énigme. — Volontiers, mademoiselle, attendu que, si l'explication vous déplaisait, je vous épargnerais l'ennui de dîner avec un homme qui aurait eu le mal-

heur de vous déplaire. — Parlez, je vous en prie; votre réputation m'est connue, et votre physionomie m'est caution que je ne peux que gagner beaucoup à vous entendre. — Eh bien! mademoiselle, apprenez donc, puisque vous l'ordonnez, que jamais actrice, à mon gré, n'annonça de plus grands talents que les vôtres; et que, pour effacer probablement toutes celles qui vous ont précédée, j'ose vous garantir qu'il ne s'agit, de votre part, que de donner aux mots la vraie valeur nécessaire à ce qu'ils doivent exprimer, surtout dans votre bouche. — Ah! monsieur! s'écria cette estimable actrice, quelle obligation ne vous aurai-je pas, si vous aviez assez d'indulgence pour me mettre en état de me corriger de ce défaut! et quel maître est plus en état que vous de me rendre ce très important service!

« On présume aisément que Dumarsais ne se fit longtemps prier, et que la docilité de l'écolière, non seulement remplit en très peu de jours l'espérance du maître, mais que sa reconnaissance le lui attacha de façon que leur amitié subsistait encore avec la

même chaleur, lorsqu'une mort précipitée enleva aux vrais amateurs du théâtre cette actrice si digne des applaudissements qu'elle y recueillait toujours. »

Si Adrienne avait eu besoin qu'on lui enseignât l'art du théâtre, et tous les secrets de l'expression des passions, ce n'est pas en « très peu de jours » que Dumarsais fût venu à bout de les lui apprendre.

En admettant qu'il eût la compétence nécessaire pour les lui enseigner — et on peut se demander où et comment il l'aurait acquise — combien de temps ne faut-il pas pour former un comédien?

Ce qui me semble ressortir de l'anecdote rapportée par d'Allainval, ce qui est significatif, c'est qu'Adrienne avait, dans sa diction, des travers qui la déparaient, travers dont la spécialité de l'homme qui l'en a corrigée me paraît préciser la nature. Sa prononciation était défectueuse ; elle comprenait le sens véritable des mots de ses rôles, mais elle les prononçait de façon à leur enlever une partie de leur valeur. De là, chez le grammairien, ces alternatives de

satisfaction et de mécontentement. S'il était tour à tour, et parfois tout ensemble, entraîné et choqué, c'est que ce qu'il entendait remuait son âme et agaçait son oreille.

Le naturel, la simplicité, la vérité, la passion, étaient les qualités maîtresses d'Adrienne, tous ses contemporains l'attestent : voilà les qualités que Dumarsais saluait de son « Bon cela » ! Mais, applaudissant à la façon de sentir de l'actrice, il désapprouvait souvent sa manière d'exprimer.

Le premier devoir du comédien est de faire entendre le texte qu'il débite ; il ne peut arriver à ce résultat que par l'exactitude de la prononciation et par la netteté de l'articulation. Or, cette exactitude et cette netteté ne s'obtiennent que par l'observation rigoureuse des longues et des brèves, par la connaissance de la quantité et de la prosodie. Où la jeune Picarde, sortie de la boutique d'un chapelier pour courir pendant cinq ou six ans les théâtres de l'Alsace, aurait-elle pu apprendre les règles de l'art de bien parler ?

Ce sont ces règles que Dumarsais lui ré-

véla ; ce qu'il lui enseigna, c'est le rôle que les accents jouent dans le langage parlé, et surtout dans la poésie. Pour lui apprendre cela, j'admets très bien, étant donnés, bien entendu, l'intelligence et le sexe de l'élève, qu'il lui suffit de très peu de jours. Une femme comme Adrienne devait saisir promptement ce que le maître entendait par « *donner aux mots la vraie valeur nécessaire à ce qu'ils doivent exprimer* »; elle dut vite apprécier, en déclamant selon les conseils qu'elle avait reçus, l'importance des accents, de l'accent tonique surtout, qu'un autre grammairien éminent, M. Armand Braschet, appelle si justement *l'âme du mot*.

Si, depuis la leçon du *Bourgeois gentilhomme*, il n'y a guère moyen de parler, sans prêter à rire, de la manière de prononcer les voyelles, je crois néanmoins, raillerie cessante, que Dumarsais ne crut pas inutile de faire analyser à Adrienne le mécanisme des sons de sa voix, car on aura beau rire, c'est toujours par là que doit commencer l'étude d'un comédien et même d'un orateur soucieux d'être entendu.

La prosodie dut venir ensuite, la prosodie qui différencie le vers de la prose, et qui doit suffire à en faire valoir la musique sans qu'il soit nécessaire de le chanter.

Adrienne Le Couvreur, c'est un fait acquis, avait le goût trop sûr et trop délicat pour tomber dans cet écœurant défaut, mais le contraire de ce défaut peut produire l'inélégance de la diction, et c'est là précisément la tache que signalait Dumarsais dans le débit de cette jeune femme qui, aux dons de l'intelligence, de l'esprit et du cœur, joignait, sinon la beauté, du moins la grâce, le charme, et la douceur d'une voix profonde, — don précieux pour une tragédienne, que cette dernière qualité, et qui devait être un jour le partage de Rachel ! — Dumarsais féconda tous ces avantages en lui donnant la prononciation littéraire qui lui manquait, en lui enseignant l'exactitude grammaticale du langage, celle qui révèle la bonne éducation et qui constitue à elle seule le style de la parole.

C'est grâce à lui qu'elle apprit à donner plus de corps, de réalité, et surtout de poésie,

à tout ce qu'elle récitait, grâce à lui qu'elle parvint à satisfaire à la fois le parterre et les lettrés, à concilier enfin les exigences de l'oreille qui demande l'harmonie du rythme, et celles de l'intelligence qui réclame la clarté de la pensée.

D'Allainval assure qu'Adrienne se montra reconnaissante jusqu'à la fin de sa vie envers Dumarsais du service qu'il lui rendit. Cela n'est pas moins remarquable que ce fait d'une actrice en pleine vogue, qui admet docilement la nécessité de s'instruire et consent à s'y plier. C'est un exemple que l'on ne saurait trop citer et dont comédiens et comédiennes auront raison de profiter.

Pour en finir avec cette question de la prononciation, je crois utile, devant les négligences et le laisser-aller du parler actuel au théâtre, de rappeler qu'elle avait autrefois dans le monde une grande importance, et que, dans les discussions littéraires, la prononciation de la Comédie-Française faisait autorité. Je souhaite que mes jeunes camarades ne laissent pas se perdre cette tradition.

Rollin, parlant de deux ouvrages de Quintilien et de Cicéron qui ont traité de la prononciation, dit : « Il y en a un autre en français, mais manuscrit, qui vient du fameux M. Lenglet, qui excellait dans l'art de prononcer, encore plus que dans le reste », et il ajoute en note : « M. Lenglet tenait ce traité d'un célèbre acteur de son temps, nommé Floridor[1] ».

Ce manuscrit est peut-être au fond de quelque bibliothèque publique ou de collège. Quelle reconnaissance les comédiens français et tous ceux qui s'occupent de l'art de la parole n'auraient-ils point pour celui qui le rendrait au jour!

Mais je reviens à Adrienne. Ses succès lui avaient vite fait trop d'admirateurs dans le public pour ne pas lui susciter aussi des envieux et surtout des envieuses dans les coulisses, dont, paraît-il, elle observait difficilement les règlements.

Les implacables registres de la Comédie en fournissent la preuve et fourmillent de

[1] Rollin : *La manière d'enseigner et d'étudier les belles-lettres*, — 1731. — T. IV, p. 617.

notes comme celle-ci : « Mlle Le Couvreur à l'amende pour n'avoir pas commencé à l'heure ». — « Deux fois à *Rhadamiste* pour avoir fait attendre. » — « Deux fois à la répétition de *la Foire de Bezons*. » —. « Pour n'avoir pas commencé à l'heure le jour des *Horaces*. » — « Une fois à *l'amende de six livres* pour n'avoir point pris de robe dans la cérémonie du *Malade imaginaire*. » Autant de fois on joue le *Malade*, autant de fois, je crois, Adrienne est frappée par ce maximum des amendes ; il m'est difficile d'expliquer la cause de son aversion à endosser cette malheureuse robe de médecin, mais je puis constater, sans pouvoir davantage donner d'éclaircissements à ce sujet, que sa répugnance a été partagée par beaucoup de jeunes comédiennes pendant les quarante ans que j'ai passés à la Comédie-Française ; seulement nous ne mettions pas les délinquantes à l'amende. Nous nous contentions de reproches qu'elles n'écoutaient pas ou dont elles riaient.

Envers Adrienne on se montra particulièrement rigoureux. Ses relations dans le

grand monde, les attentions dont elle y était l'objet, sa répugnance à se plier aux usages du théâtre, son intelligence, son esprit supérieur à celui de son entourage, excitèrent contre elle, dès l'époque de ses débuts, l'animosité et même la haine de quelques-uns de ses camarades.

Un d'eux avait trouvé le mot *couleuvre* comme anagramme de son nom et prétendait prouver ainsi la noirceur de son caractère !

Un autre vint lire un jour à l'assemblée des comédiens une pièce écrite contre elle ; la pièce fut reçue et eût été jouée, si le crédit des amis d'Adrienne ne l'eût fait interdire. Cette pièce en vers, intitulée *l'Actrice nouvelle*, a été publiée en 1722. Elle était de Philippe Poisson, qui eut la pudeur ou la prudence de ne le point avouer. On ne la trouve pas dans le recueil de ses œuvres.

« Quel qu'en soit l'auteur, dit Léris dans son *Dictionnaire des Théâtres*, il ne paraît pas que son but ait été d'y satyriser la fameuse actrice qui s'en plaignit. » — Tout mauvais cas est niable, dit le proverbe ; mais,

sans s'armer de ce fait que la pièce fut présentée aux comédiens par Quinault, ennemi déclaré d'Adrienne Le Couvreur, il est difficile, après l'avoir lue, de ne pas voir l'intention diffamatoire qu'elle renfermait.

Les mauvais sentiments dont cet incident porte témoignage avaient disparu chez les uns, s'étaient fort affaiblis chez les autres, lorsque, le 20 mars 1730, Adrienne Le Couvreur mourut, cinq jours seulement. après avoir joué dans cette représentation d'*OEdipe* et du *Florentin* où elle eut le courage de surmonter ses souffrances et de mériter les applaudissements de Mlle Aïssé.

Cette mort si prompte fit courir des bruits d'empoisonnement. Mais les soupçons qu'elle excita ne se portèrent pas un instant sur les comédiens ; ils atteignirent, on le sait, la duchesse de Bouillon, mêlée à une intrigue qu'il n'est point de mon sujet de raconter.

Je me borne à constater que, pas plus que les comédiens, la duchesse de Bouillon n'était coupable de cette mort. Un procès-verbal d'autopsie établit en effet qu'Adrienne Le Couvreur avait succombé à une inflamma-

tion d'entrailles des plus aiguës, maladie à laquelle elle était sujette, et qui avait failli l'emporter cinq ans auparavant. C'est ce que Voltaire, qui n'avait pas quitté le chevet de son lit pendant sa maladie, et qui reçut son dernier soupir, a toujours attesté comme étant la vérité.

Cette mort si prématurée fut un véritable malheur pour l'art dramatique au siècle dernier ; les comédiens d'alors en eurent le sentiment ; on en a la preuve dans le discours prononcé au nom de la troupe tout entière, le jour de la clôture annuelle du théâtre, par l'acteur Grandval.

Je reproduis de ce discours le passage qui concerne Adrienne et qui résume tous les éloges mérités par cette admirable tragédienne.

Après un exorde rempli de louanges à l'adresse de Baron, mort le 22 décembre 1729, l'orateur continuait en ces termes :

« Ici, messieurs, je sens que vos regrets redemandent cette actrice inimitable, qui avait presque inventé l'art de parler au cœur et de mettre du sentiment et de la vérité

où l'on ne mettait guères auparavant que de la pompe et de la déclamation.

« Mlle Le Couvreur, souffrez-nous la consolation de la nommer, faisait sentir dans tous les personnages toute la délicatesse, toute l'âme, toutes les bienséances que vous désiriez : elle était digne de parler devant vous, messieurs ; parmi ceux qui daignent ici m'entendre, plusieurs l'honoraient de leur amitié ; ils savent qu'elle faisait l'ornement de la société comme celui du théâtre, et ceux qui n'ont connu en elle que l'actrice peuvent bien juger, par le degré de perfection où elle était parvenue, que, non seulement elle avait beaucoup d'esprit, mais encore l'art de rendre l'esprit aimable.

« Vous êtes trop justes, messieurs, pour ne pas regarder ce tribut de louanges comme un devoir : j'ose même dire qu'en la regrettant, je ne suis que votre interprète. »

Que pourrais-je ajouter à un tel éloge ? Prononcé sur la scène même de la Comédie-Française, au nom de la plus célèbre compagnie de comédiens du monde, écrit par Voltaire, le plus autorisé des auteurs dra-

matiques du temps, est-ce qu'il ne dit pas tout ce qu'il faut penser d'Adrienne Le Couvreur ? Pourrait-on imaginer en sa faveur un témoignage plus flatteur et plus décisif ?

Je terminerais donc ici cette étude, uniquement entreprise d'abord en vue de ranimer un peu le souvenir d'une artiste et d'une femme éminemment sympathique, s'il ne m'avait paru curieux de grouper pour le lecteur quelques-uns des renseignements, qu'au cours de mes recherches, j'ai recueillis sur l'organisation de l'ancien Théâtre-Français et sur les conditions dans lesquelles il fonctionnait.

Qu'en dirait-on aujourd'hui, où la différence est si grande entre la sensibilité d'organes de nos pères et la susceptibilité raffinée des nôtres ? Si l'on s'en rapporte au journal de Dangeau, aux lettres de M^{me} de Sévigné, et à bien d'autres écrits qui nous font pénétrer dans la vie intime des gens du XVII^e et du XVIII^e siècle, on voit avec quelle indifférence les bourgeois aisés, les grands seigneurs même, acceptaient des incommodités qui nous soulèveraient le

cœur aujourd'hui et que la propreté la plus sommaire rendrait insupportables au moins délicat de nos contemporains.

Pour ne parler que du théâtre, on va voir ce qu'était celui sur lequel a brillé Adrienne Le Couvreur.

Briller, je me hâte de le dire, ne peut s'entendre qu'au figuré, car la scène sur laquelle la grande tragédienne se faisait applaudir ne fut jamais éclairée que par quelques paquets de chandelles, tout comme au temps où, selon Molière, Mascarille s'exclamait, « devant que les chandelles fussent allumées ! »

C'est avec 45 francs de chandelles — chiffre donné dans la liste des frais journaliers du théâtre — qu'en 1718 on illuminait la salle de la Comédie-Française, les couloirs, la scène, les décors, les coulisses, les corridors, les loges des acteurs, et aussi, je le crois bien, *la loge à la limonade*, devenue, si elle ne l'était déjà, le foyer du public. Un tel éclairage ne devait produire qu'une demi obscurité ; n'influait-il pas sur le jeu et la déclamation des comédiens ? On sait

que, pour eux, le geste, la mimique, la physionomie, sont d'un puissant secours. On voit généralement les acteurs faibles d'organe chercher à suppléer par la pantomime et l'expression du visage à ce qui leur manque du côté de la voix. S'il en était de même autrefois, et c'est infiniment probable, les acteurs sans moyens physiques ne perdaient-ils pas leurs peines dans une salle obscure? Une expérience toute personnelle me donne à penser que jadis aucun acteur n'a eu à souffrir de jouer dans une salle sombre. Les yeux avaient des habitudes différentes des nôtres, et la proportion qui existe à l'heure présente entre l'éclairage des théâtres et celui des demeures privées était de même mesure dans le passé. On était accoutumé chez soi à voir dans l'ombre, à lire, à travailler à la lueur fumeuse d'une chandelle; au théâtre, on ne perdait rien des acteurs dans la demi obscurité où ils se démenaient. Je puis le garantir, moi, vieillard, qui ai suivi le théâtre depuis ma plus tendre enfance et à qui il paraît qu'il a toujours été éclairé de la même façon.

Cependant, que de progrès ont été réalisés ! Je me souviens du Théâtre-Français en 1822. C'était la même salle que celle d'aujourd'hui, mais quelle différence dans son aspect ! Elle était plus haute d'un rang de loges ; ces loges donnent actuellement au-dessus du plafond peint par Mazerolles. La décoration intérieure consistait dans une colonnade monumentale, d'ordre ionique, qui contournait la salle, reliant par la hauteur, dans chacun de ses entre-colonnements, les premières et les secondes loges. En retraite de la seconde galerie, une autre colonnade, d'ordre ionique aussi, mais d'un module plus petit, encadrait les troisièmes loges. Cette salle était monumentale et ne donnait point envie de rire ; elle était tapissée d'un papier bleu devenu gris par l'ancienneté, et, quoique n'étant que plus haute, elle donnait l'illusion d'être sensiblement plus vaste que celle d'aujourd'hui.

Cette salle, en 1822, n'avait pas été restaurée depuis le temps de la République, et elle n'était éclairée que par un lustre garni de *quarante quinquets*. On y fit alors des

nettoyages et des changements qui étaient depuis longtemps réclamés. On supprima la grosse colonnade si incommode aux spectateurs des premières et des secondes loges ; on la remplaça par les montants en fer des loges d'aujourd'hui, et le nombre des quinquets du lustre fut porté de quarante à soixante.

Onze ans plus tard, en 1833, nouvelle restauration de la salle, et nouvelle amélioration de l'éclairage ; les quinquets à l'huile sont remplacés par des becs de gaz, et les feux du lustre, au dire du vieux gagiste de qui j'ai tenu ces détails, avaient une puissance égale à quatre-vingts lampes dites carcel[1]. Plus tard, en 1847, ce chiffre a été porté à cent, et, plus tard, encore à cent vingt. On ne s'est pas arrêté dans cette voie. On a introduit sur la scène ces herses lumineuses inconnues lors de mes débuts, et qui, du haut des frises, projettent de droite et de gauche la clarté sur toutes les parties

[1] Ce vieil employé, nommé Auguereau, a appartenu au service de l'éclairage de la Comédie-Française depuis la fin du premier Empire jusqu'à la guerre de 1870.

de la scène. Eh bien ! cet accroissement progressif du luminaire est, pour moi, je le déclare sérieusement, sans valeur appréciable. Il me semble que je voyais, il y a soixante ans, Talma et Mlle Mars aussi distinctement que je vois les acteurs d'aujourd'hui. Quand les faits sont là pour me dire le contraire, la scène ne me paraît ni plus ni moins éclairée qu'alors. Peut-être le théâtre, qui vit d'illusions, pâtira-t-il un jour de la lumière aveuglante dont on l'inonde aujourd'hui. Il a été progressivement éclairé par des lampions, par des chandelles, par des bougies, par des quinquets, par des carcels et par le gaz. On en arrive à la lumière électrique qui, pour beaucoup de raisons, finira sans doute par s'imposer. Ne sera-ce pas au détriment des actrices ? Si la lumière électrique et les lorgnettes grossissantes eussent été employées de son temps, eût-il été possible à Mlle Debrie de jouer Agnès, de *l'École des Femmes*, jusqu'à l'âge de soixante ans ?

Le théâtre, qui vit les triomphes de Baron et d'Adrienne Le Couvreur, avait été cons-

truit par l'architecte François d'Orbay. Il fut inauguré le 18 avril 1689. Sa façade et quelques vestiges de la scène existent encore au n° 14 de la rue de l'Ancienne-Comédie, vis-à-vis le café Procope. Une figure de Minerve en bas-relief, encastrée dans le mur au troisième étage, est tout ce qui a été conservé de l'ancienne ornementation qui était fort simple.

A l'intérieur, les planches de la scène peuvent bien être celles-là mêmes qui ont été piétinées par Voltaire, Lesage et Marivaux ; c'est le plancher d'un magasin de papier. L'étage supérieur, ce qu'au théâtre on appelle le *cintre*, est devenu un atelier de peintre, longtemps occupé par François Gérard.

La construction de ce théâtre a été l'origine de la situation embarrassée des comédiens pendant une très grande partie du XVIIIe siècle[1].

L'époque qu'a traversée Adrienne Le Couvreur a été particulièrement malheureuse ;

[1] Voir l'*Histoire administrative de la Comédie-Française*, par Bonassies, p. 84 et suivantes.

un article du *Mercure*, du mois d'octobre 1718, constate le peu de vogue des théâtres et notamment de la Comédie-Française.

Les comédiens, criblés de dettes, conjurèrent le Régent d'avoir pitié de leur misère. L'année même du début d'Adrienne, la part de sociétaire, pendant le mois de juin est de 75 fr., et la débutante avait demi part ! Pendant les mois d'août et de septembre, on ne partage rien, et au mois d'octobre, il revient à la jeune tragédienne 19 livres dix sols ! Les comédiens décident en assemblée générale « que l'on n'accordera aucune gratification ». Sur quels fonds aurait-on pu la prélever ? On réduit les dépenses. Le public est si peu nombreux qu'il n'est pas besoin d'une forte garde pour faire la police; aussi se réduit-on à six gardes et à un exempt. On diminue du quart à peu près le prix des places. Le 3 mai 1718, on joue une tragédie nouvelle, *Artaxare*, de Laserre; la recette est de 461 fr. !... jamais, à aucune première représentation, elle n'avait été aussi faible. Procope, le cafetier, déclare qu'en raison du peu d'affluence du

public, — les relâches étaient fréquents, tantôt « à cause du grand chaud, tantôt parce qu'il n'est venu personne », — il lui est impossible de payer le loyer de la loge qu'il occupe dans l'hôtel des comédiens ; on fait droit à sa réclamation et l'on descend à 900 livres sa redevance qui était de 1,200.

En outre, la Compagnie se voit forcée de restreindre ses aumônes ; elle décide que, contrairement à ses usages, « elle ne donnera plus rien aux religieux, excepté à ceux de la *Charité*, à qui l'on donnera quinze sous par jour ». Un retour passager de la fortune fit cependant, quelque temps après, revenir les comédiens sur cette mesure, qui ne les empêcha pas, quelques mois plus tard, lors de la peste de Marseille, de faire, en bons camarades, des envois d'argent aux comédiens de cette ville, plus misérables qu'eux encore, et à ceux d'Arles, atteints également par le fléau.

C'est à ce moment que, ne pouvant plus compter sur le produit des recettes pour soutenir le théâtre, la troupe, à l'imitation du public, prit la fièvre sur le système de

Law, et se jeta tête baissée dans les hasards du jeu. « Elle fait inscrire sur son registre les numéros des billets de loterie de l'Hôtel de Ville qu'elle a pris sous la devise *à la Société des Vingt-trois*, un billet par part d'acteur. » Lancée dans cette voie, la passion l'emporte, elle joue avec fureur et prend billets sur billets. Bien plus, fait des plus graves, elle convertit en billets de banque les dépôts d'argent faits chez son notaire pour l'acquittement des dettes sociales ; au mois de septembre, nouvelle acquisition de billets sous la devise de *la Ruche*. Une ruche figurait sur le jeton d'assemblée de la Comédie. Enfin le 6 novembre, nouveaux billets, dissimulés cette fois sous une nouvelle devise : *les mouches et les frelons*.

Vaines tentatives ! Loin de constater des gains pour les comédiens, les registres ne mentionnent que des pertes. On y rencontre des notes dans le genre de celle-ci : « Les billets de banque, ce jourd'huy, perdent 20 pour 100 ! » L'argent de la Comédie s'en allait au creuset où se fondait celui des agioteurs déçus de la rue Quincampoix. Puis

vient l'instant où il fallut procéder à la liquidation.

Elle fut lourde et épineuse. Le 3 avril 1723, la troupe avait des remboursements à effectuer entre les mains des sociétaires qui avaient pris leur retraite. Point d'argent dans la caisse! Le jeu ayant englouti les épargnes déposées chez le notaire, il fallut recourir aux emprunts. On trouva 4,000 livres pour rembourser Mlle Quinault. Une autre actrice, Mlle Gautier, avait quitté la scène pour se faire religieuse à Lyon. Les supérieures de la communauté dans laquelle elle avait été admise, n'entendaient pas perdre l'argent de sa dot, tout gagné au théâtre qu'il eût été; elles firent en conséquence un arrangement avec les comédiens pour les 13,130 livres dont ceux-ci étaient redevables envers leur *cy-devant camarade*; on leur en paya l'intérêt à 5 pour 100 jusqu'au remboursement de la somme qui fut reporté à une année ultérieure. Quant à Poisson, qui était créancier de la troupe pour la même somme que Mlle Gautier, il fallut contracter un emprunt usuraire pour le rembourser.

Cependant une reprise d'affaires, un relèvement temporaire de la fortune publique ramenaient le public au théâtre. C'est dans ce court moment de prospérité que La Thorillière, un acteur comique à qui l'on passait bien des incartades, adressa aux spectateurs à la fin de l'année théâtrale, au mois de mars, le discours suivant :

« Messieurs,

« Je vous dirai franchement que nous n'avons pas été très contents de vous dans les six premiers mois de l'année ; il semblait que le goût du théâtre fût tout à fait éteint... Nous faisions plus de créanciers que nous n'attirions de spectateurs.

« Oublions le passé, messieurs : vous avez trop bien réparé votre désertion ; l'abondance ramenée dans l'Etat a ranimé le goût des spectacles. On est revenu en foule à nos représentations... l'affluence, en un mot, ne s'est pas démentie, et il semble que le public et nous, soyons désormais inséparables. »

L'alliance, hélas! fut de peu de durée ; la séparation se rétablit plus profonde que par le passé. Le public du temps de la Régence négligeait la Comédie-Française ; les agitations de la politique et de la rue le détournaient du théâtre.

Dans l'année 1721, j'ai relevé vingt-quatre relâches « *dont dix naturellement* », dit le registre. Pour les autres, ils sont imputables à la négligence des comédiens, égale à l'indifférence du public. Exemples :

« *Le 11 juillet. — Relâche, faute d'une Marianne dans l'*Avare.

« *Le 1ᵉʳ août. — Relâche, faute d'un roi dans* Démocrite.

Le 14. — Relâche, faute de spectateurs.

Le 2 octobre. — Relâche, faute de spectateurs. »

Tout remarqués qu'aient été les débuts d'Adrienne Le Couvreur par d'Allainval et quelques amateurs, ils se perdirent bientôt, éclipsés dans le brouhaha occasionné par l'arrivée à Paris de Pierre le Grand. Le jour de son entrée, les comédiens jugèrent prudent de fermer le théâtre, précaution qu'ils renouvelèrent quelques jours après, à cause d'une revue organisée en son honneur, et dans d'autres circonstances encore, telles que la venue à Paris de Mehemet Effendi et de l'Infante d'Espagne. Ils se doutaient bien qu'en de pareils jours le spectacle de la rue

faisait au leur une trop rude concurrence. Pendant le temps que le Czar passa à Paris, la foule s'attacha à ses pas, ne se portant qu'aux lieux où elle pensait le rencontrer. Quelle recette les comédiens eussent encaissée, si Pierre le Grand eût eu la fantaisie de les venir voir ! Mais la curiosité le poussait aux Invalides, à l'Observatoire, au Jardin des Plantes, à la Monnaie, à la Sorbonne, à l'Hôtel-Dieu. Quant à la Comédie-Française, il ne se soucia pas de la connaître ; il n'eut pas même l'idée de la visiter incognito.

Le Régent l'avait conduit à l'Opéra, en grande loge, et Duclos remarque « que tous deux y furent seuls *sur le même banc* ». Un fauteuil, ou simplement une chaise, étaient alors des meubles inconnus ou tout au moins inusités dans les théâtres. Duclos raconte encore qu'après avoir demandé et bu de la bière, le Czar, repu de spectacle, sortit de l'Opéra au quatrième acte, pour aller souper.

Si l'Opéra, avec son orchestre, ses machines, ses danseuses et les étonnements de sa mise en scène, n'avait pu retenir le Czar

au spectacle de ses magnificences pendant une représentation tout entière, comment la Comédie-Française se serait-elle flattée d'attirer chez elle ce prince qui n'entendait pas notre langue et à qui elle ne pouvait rien offrir d'attrayant pour les yeux.

Car c'était un assez triste endroit que la Comédie-Française, avec sa salle obscure, étroite, avec son parterre où les spectateurs se tenaient debout et où régnaient presque toujours le désordre et le tumulte.

Cette salle ne contenait que quatre catégories de places, dont les prix, en 1718, avaient été ainsi réduits :

Les premières, de 5 livres à 4 livres ;
Les secondes, de 2 livres 10 sols à 2 livres ;
Les troisièmes maintenues aux mêmes prix, à 1 livre 10 sols ;
Le parterre, réduit de 1 livre 5 sols à 1 livre.

En outre, sur le théâtre, à la droite et à la gauche des acteurs, et derrière deux balcons en fer, vingt personnes pouvaient s'asseoir de chaque côté du théâtre, sur trois rangées de banquettes.

Cette place sur le théâtre était très recherchée, et se payait 5 livres 10 sols.

La première loge à droite en regardant le théâtre était appelée la *Loge du Roy*, et on désignait toutes les loges qui lui faisaient suite jusqu'au fond de la salle sous le nom de loges du *côté du Roy*. Vis-à-vis, au même étage, étaient la *Loge de la Reyne* et le *côté de la Reyne*.

S'il plaisait à Leurs Majestés d'honorer le spectacle de leur présence, ces loges leur étaient, en effet, réservées. Mais, au temps des débuts d'Adrienne Le Couvreur, il n'y avait pas de Reine sur le trône de France, et, la Cour ayant un théâtre, c'est sur ce théâtre qu'elle entendait le plus souvent les comédiens français.

Lorsque les Princes ou Princesses du sang venaient au spectacle, — la duchesse de Berry, entre autres, qui y faisait de fréquentes visites, — on modifiait d'abord pour eux l'éclairage de la salle. Des bougies remplaçaient les chandelles; puis, comme leur naissance donnait aux Princes le droit d'occuper les premières loges, quand même elles

auraient été louées à des particuliers et occupées par eux, on obligeait ceux-ci à se retirer et à aller se caser là où ils pourraient trouver de la place. Les Princes, quand ils n'accompagnaient pas une Princesse, allaient, par préférence, se placer sur le théâtre. Alors les acteurs suspendaient la scène[1], tous les spectateurs se levaient et ne se rasseyaient que quand l'Altesse avait pris possession de la première place que lui cédait celui qui l'occupait jusque-là. A la fin de la pièce, quand le semainier venait annoncer le spectacle du jour suivant, il faisait au Prince présent un profond salut et lui demandait la permission d'annoncer.

Les mœurs anglaises étaient alors fort différentes des nôtres : un Prince du sang qui arrivait en retard, après avoir fait diffé-

[1] Les Princes du sang n'avaient pas seuls le privilège de troubler la représentation ; on connaît ces vers de la première scène des *Fâcheux* :

« J'étais sur le théâtre en humeur d'écouter
La pièce qu'à plusieurs j'avais ouï vanter.
Les acteurs commençaient, chacun prêtait silence,
Lorsque d'un air bruyant et plein d'extravagance
Un homme à grands canons est entré brusquement
En criant : Holà ! ho ! un siège promptement. » etc.

rer l'ouverture du spectacle, était vertement sifflé à son entrée.

La salle de la Comédie, quand elle était pleine, contenait 1,200 personnes environ.

La recette la plus forte atteignait à peine 2,000 livres ; les frais journaliers étaient de 263 francs. Les comédiens devaient, en outre, prélever pour les pauvres le quart de leur recette. Cet impôt, véritablement écrasant et exorbitant, n'est pourtant pas la charge contre laquelle ils réclamaient avec le plus d'énergie. Ce qui leur pesait plus particulièrement, c'était l'obligation de payer aux auteurs le neuvième du produit des représentations dans lesquelles figuraient leurs ouvrages nouveaux, et seulement encore tant que ces ouvrages jouissaient de la faveur du public.

Plût à Dieu, dans leur intérêt, que les comédiens eussent eu à payer aux auteurs des droits considérables ; c'eût été le signe de leur prospérité.

Mais l'époque de la Régence, qui a vu cependant les débuts de Voltaire et de Marivaux, n'a pas été féconde en succès dramatiques.

Les deux ouvrages qui eurent le plus de retentissement ou de vogue, pendant les treize années qu'Adrienne Le Couvreur appartint à la Comédie-Française, furent *OEdipe* de Voltaire et *le Roi de Cocagne* de Legrand. Elle ne joua pas d'abord dans la ragédie, mais elle créa un rôle dans la comédie. *OEdipe*, joué pour la première fois le 18 novembre 1718, fit sensation, et produisit des recettes, telles que les comédiens étaient depuis longtemps déshabitués d'en réaliser. Le total pour trente représentations se monte à 40,266 francs, soit, en moyenne, 1,342 fr. 20 c. par représentation.

Le droit d'auteur de Voltaire s'éleva à 3,310 francs[1]. Aujourd'hui, au Théâtre-Français, qui, soit dit en passant, paie des droits

[1] Je dois ajouter, à propos de Voltaire, et comme un trait de son caractère sur lequel n'ont peut-être pas suffisamment insisté ses biographes, qu'après *OEdipe*, il semble n'avoir attaché d'importance à ses droits d'auteur que parce qu'ils lui offraient un moyen, en les abandonnant à la troupe, de faire jouer plus souvent ses pièces. C'est ainsi qu'on le voit agir en 1725, à propos de *Marianne*, qui, après une première représentation dont la réussite avait été contestée, obtenait le plus grand succès. Toutefois, les registres de la Comédie persistent à mentionner les droits d'auteur payés pour cette pièce, ce qui me donne à croire que les comédiens ne crurent pas devoir accepter l'abandon de Voltaire.

d'auteurs plus élevés qu'aucun autre théâtre,
le même chiffre de recettes eût presque doublé le chiffre du droit et rapporté à Voltaire
6,040 francs. Si l'on se reporte à la différence des temps et à la valeur plus grande
de l'argent au siècle dernier, on reconnaîtra
que la part proportionnelle de l'auteur, soit
le neuvième de la recette, après prélèvement des frais journaliers, était alors des
plus raisonnables. Mais je me hâte d'ajouter que, si la base de répartition était équitable, la répartition n'était que temporaire
et subordonnée à une condition assez rigoureuse. Le droit d'auteur était périmé lorsque deux recettes consécutives inférieures à
350 livres en été et 550 livres en hiver[1]
avaient démontré que la pièce n'était plus
en faveur auprès du public. Le cas échéant,
elle tombait dans ce qu'on appelait les *règles*,
c'est-à-dire qu'elle n'appartenait plus à l'auteur, à qui l'on ne devait plus aucun hono-

[1] Ces chiffres avaient été plus élevés ; l'état misérable des recettes qui avait forcé les comédiens à réduire toutes leurs dépenses, les avait amenés, sur la réclamation des auteurs, à les descendre en 1718 au taux que j'indique.

raire, et qu'elle devenait à tout jamais la propriété des comédiens.

Puisque j'en suis sur cette question du droit des auteurs, droit plus ou moins arbitrairement établi au XVIIe siècle, contesté au XVIIIe, victorieusement défendu par Beaumarchais et finalement consacré par une loi de la Constituante, qu'il me soit permis, en passant, de m'étonner que Molière, auteur, acteur et directeur, n'ait pas su établir dans sa troupe des règlements plus conformes à la justice et aux intérêts des écrivains, qui étaient ses confrères, en somme. Faut-il croire que ce sont sa situation particulière, sa délicatesse, ou bien sa modestie, — ces deux sentiments réunis peut-être, — qui l'empêchèrent d'user de sa légitime influence dans une question où il était personnellement intéressé? C'est possible; ce qui est certain, c'est que, chef de la troupe, on ne voit pas qu'il ait jamais demandé à cette compagnie, qui vivait de lui et par lui, aucun avantage particulier. Il lui fut accordé, à l'occasion de son mariage, deux parts dans les recettes; mais l'attribution de la

seconde part ne lui était faite qu'en vue de rémunérer les services de sa femme, qui tenait brillamment sur la scène un des premiers emplois. Pour ses pièces, qui enrichissaient sa troupe, il ne stipula pas d'autres conditions que celles qui étaient faites aux auteurs joués sur les théâtres du Marais et de l'Hôtel de Bourgogne.

Molière, auteur[1], fut traité sur le même pied que Magon et autres obscurs écrivains qui travaillèrent pour son théâtre et qui, tout jaloux qu'ils fussent des succès qu'il obtenait, ne pouvaient du moins lui reprocher de s'être fait concéder des avantages supérieurs aux leurs, soit deux parts d'acteur pour l'auteur.

Le nombre des comédiens qui composaient la troupe étant variable, il avait été décidé, par la suite, que la participation des auteurs dans les bénéfices réalisés par une pièce serait fixée au neuvième des recettes,

[1] Voir plus loin, sous ce titre : *État de la fortune de Molière*, le relevé des profits que Molière retira de la représentation de ses ouvrages.

défalcation faite des dépenses occasionnées par l'entretien du théâtre.

Les dépenses en ce qui concerne les soins pris en vue d'assurer le bien-être du public se montaient à un chiffre insignifiant au temps d'Adrienne Le Couvreur. Les comédiens pourtant croyaient se montrer d'une propreté recherchée en prescrivant aux ouvreuses « *de balayer et nettoyer les loges, brosser les appuis et les banquettes* une fois par semaine ». — « *Les troisièmes loges mêmes*, où se tenait, selon les formules des règlements, la partie la plus pauvre du public, *seront balayées et nettoyées avec la même exactitude*, — c'est-à-dire tous les huit jours — *sous peine, si elles (les ouvreuses) y manquent, de payer une amende de un franc dix sous.* »

Il est à remarquer que si les comédiens ne font balayer qu'une seule fois par semaine la salle occupée par le public, en revanche, ils ordonnent à leurs gagistes de ne pas manquer de balayer tous les jours le théâtre qui est leur domaine. Le soin de leurs costumes, qui étaient d'une véritable

richesse, leur imposait cette propreté particulière.

Dès l'origine du théâtre, jusqu'à l'époque où je suis entré à la Comédie-Française, les comédiens considérèrent toujours qu'avoir une garde-robe théâtrale luxueuse était une des nécessités impérieuses de leur profession. Les grands seigneurs se plaisaient à satisfaire leurs besoins et leur passion à cet égard, en leur faisant des libéralités de leurs propres habits de cour. Nous avons des vers de Raymond Poisson adressés à un duc...

« Des ducs le plus magnifique
Et le plus généreux aussi ! »

C'était le duc de Créquy que l'acteur priait de le mettre en état de jouer, dans la *Mère coquette*, de Quinault,

« Un marquis de conséquence
Obligé de faire dépense
Pour soutenir sa qualité. »

La conclusion est la demande d'un habit. Le cardinal de Richelieu n'avait pas attendu que Bellerose lui adressât une prière

analogue pour le gratifier d'un élégant costume de cavalier avec lequel il joua le Dorante du *Menteur*. Bellerose était réputé pour la richesse de ses habits ; Floridor les lui acheta pour le prix énorme alors de 22,000 livres.

« Mme de Coëtquen, dit Mme de Sévigné, a fait faire une jupe de velours noir, avec de grosses broderies d'or et d'argent, et un manteau de tissu couleur de feu, or et argent ; cet habit coûte six mille écus ; et quand elle a été resplendissante, on l'a trouvée comme une comédienne, et on s'est si bien moqué d'elle qu'elle n'ose plus le mettre [1]. »

Quel beau costume pour la Cléopâtre de *Rodogune !* Et comme la Des Œillets ou la Champmeslé, qui ne se piquaient d'aucune exactitude historique, eussent été reconnaissantes envers la grande dame qui, ne laissant point se faner au fond d'une armoire ce riche manteau aux broderies scintillantes, aux couleurs criardes, les aurait pourvues

[1] *Lettres de Mme de Sévigné*. Edition des grands écrivains t. III, page 349.

d'un ajustement si bien fait pour elles, selon le goût de M^{me} de Sévigné!

Les comédiens et les comédiennes, étant vus de très près par les spectateurs qui encombraient le théâtre, attachaient une grande importance à la beauté et à la recherche de leurs habits. Mais, d'autre part, cet encombrement qui masquait la scène simplifiait et réduisait singulièrement la dépense des décorations. A quoi celles-ci auraient-elles servi? On ne les voyait pas.

Un salon riche, un salon pauvre, un palais, une chaumière, un cachot, une forêt et un jardin satisfaisaient à toutes les situations théâtrales. L'ameublement n'existait pas; on ne plaçait un fauteuil ou des sièges sur la scène que lorsqu'il y avait, comme dans *Cinna, Britannicus, le Misanthrope* ou *les Femmes savantes*, nécessité absolue pour les comédiens de s'asseoir. Orosmane poignardait *Zaïre* dans la coulisse, par impossibilité de trouver sur la scène l'espace voulu pour le canapé nécessaire à l'action.

Les obstacles aux mouvements et aux déploiements de spectacle, qui sont devenus,

depuis Sedaine et Beaumarchais, une des conditions du théâtre moderne, ont eu une influence considérable sur l'art dramatique du XVIIe et de la première moitié du XVIIIe siècle. La tragédie s'est trouvée réduite à des conversations où les comédiens s'appliquaient surtout à chercher des *intentions* facilement saisissables pour le public qui les coudoyait presque.

Si nous nous en rapportons à une lettre de l'acteur Mondory à Balzac, c'est lors des premières représentations du *Cid* en 1636, et en raison de l'affluence extraordinaire qu'attirait ce chef-d'œuvre, que se serait introduit l'usage d'admettre des spectateurs sur le théâtre. Il n'a disparu qu'au moment où l'on donna *Tancrède* en 1759.

C'est, on le sait, à la libéralité du comte de Lauraguais que le public fut redevable de la suppression de cet abus dont tout le monde se plaignait, sauf le petit nombre de ceux à qui il profitait. M. de Lauraguais donna 20,000 livres aux comédiens pour les indemniser de la perte des recettes qu'ils retiraient des places occupées sur la scène.

Pour eux, c'était une aubaine, car cet abus, ainsi que plusieurs autres, d'ailleurs, pouvait difficilement se prolonger. Le public commençait à manifester des exigences, ses plaintes devenaient fréquentes ; sous peine de faire déserter le théâtre, il devenait urgent de lui donner satisfaction. On essaya ; mais il faut croire qu'on n'y réussit guère, si l'on en juge par l'extrait suivant d'un ouvrage de Mercier, paru vingt-quatre ans plus tard :

« Il nous faudrait, dit Mercier [1], une salle de spectacle qui ne fût pas construite uniquement pour la commodité des riches, et où le bon bourgeois, le marchand, l'artisan, pussent amener leur famille à un prix modéré... Messieurs les comédiens vous jettent les honnêtes gens qui n'ont pas six livres à donner dans des coins éloignés, où l'on voit mal, où l'on entend à peine, où il sent mauvais. Quoi de plus indécent et de plus cruel que ce parterre étroit, toujours tumultueux, où, au moindre choc, on tombe

[1] *Du Théâtre, ou Nouvel essai sur l'art dramatique*, Amsterdam, 1773, sans nom d'auteur.

les uns sur les autres, et qui devient insupportable et très pernicieux à la santé pendant les chaleurs de l'été...? Il n'est pas rare de voir des gens sans pouls et sans haleine... De là le dégoût que presque tous les hommes faits ont conçu pour le théâtre. »

Cette description n'est assurément pas flatteuse ; mais elle n'est pas chargée, et si l'on voulait remonter de plusieurs années en arrière, au beau temps des succès d'Adrienne Le Couvreur et de Baron, il faudrait la rendre plus sévère encore !

Quels ne devaient donc pas être le talent et le prestige de ces grands artistes pour attirer le public dans ce théâtre primitif, malpropre, sordide dans ses aménagements, et lui faire oublier ses malaises et ses répugnances physiques à force de contentement des esprits et des âmes !

ÉTAT DE LA FORTUNE

DE MOLIÈRE

ÉTAT DE LA FORTUNE
DE MOLIÈRE

« Il ne nous est parvenu aucune donnée sur la fortune de Molière, a dit M. Taschereau, son historien; nous ignorons s'il laissa, à sa mort, quelques biens-fonds. Après son retour à Paris, il demeura successivement rue Saint-Honoré, vis-à-vis le Pa-

lais-Royal; dans la même rue, plus près de Saint-Eustache; rue Saint-Thomas du Louvre et rue de Richelieu, dans la maison aujourd'hui numérotée 34. Mais il n'était que locataire des propriétés qu'il habita. Il n'avait également qu'à loyer la maison d'Auteuil, qui lui servait d'asile contre les poursuites des fâcheux et les tourments domestiques. Il est probable que sa générosité, son esprit de bienfaisance, et les dispositions de sa femme à la dépense, ne lui permirent pas de faire de très grandes économies. Il est certain du moins que, grâce aux succès de sa troupe et à la fréquente représentation de ses ouvrages, il vécut dans une aisance brillante, surtout pour le temps. »

.

« On s'est généralement accordé à dire que ses revenus montaient à vingt-cinq ou trente mille livres, somme considérable au dix-septième siècle. »

C'est, en effet, à ce dernier chiffre que Grimarest et après lui Voltaire, élèvent la fortune de Molière. Dans sa *Description du Parnasse français*, Titon du Tillet la réduit

à vingt-cinq mille livres, et Petitot adopte cette réduction, que nous pouvons, nous, réduire encore d'un quart environ. Grâce au registre de l'acteur Lagrange, registre où cet ami et camarade de Molière a tenu un compte exact des recettes et des dépenses de la troupe de comédiens dont Molière était le chef, il nous est permis de préciser plus exactement aujourd'hui la situation de fortune du premier de nos écrivains comiques.

Ce point d'histoire littéraire éclairci, le lecteur, à l'aide de l'état détaillé des droits d'auteur de Molière, que nous allons mettre sous ses yeux, apprendra qu'aucune des trente et une pièces qui composent son théâtre ne lui a rapporté, comme honoraires, ce que le moindre vaudeville heureux met de nos jours dans la bourse d'un auteur en renom ; et que même, si on additionne, en les triplant, pour tenir compte de la différence des époques et de la valeur relative de l'argent, les sommes touchées par Molière pour la représentation de ses œuvres complètes, on n'atteindra que le chiffre de ce

qu'a reçu ou pourrait recevoir, pour une seule pièce à grand succès, tel de nos auteurs contemporains.

La fortune de Molière s'est composée de son bien patrimonial, de sa charge de valet de chambre tapissier du roi, du produit de ses œuvres, de la pension que Louis XIV lui accorda, et de sa part de bénéfices, comme comédien, dans les recettes de la troupe qu'il dirigeait.

Nous ignorons l'état de fortune de ses parents; mais nous savons que la profession de maître tapissier exigeait, au dix-septième siècle, des fonds assez considérables, et l'éducation que Molière reçut, ainsi que ses frères, du moins l'un d'eux, mort docteur en théologie et doyen de la Faculté de Paris, prouve assurément l'aisance de sa famille. La mort de sa mère, en 1632 (il n'avait que dix ans), le mit sans doute, quelques années plus tard, en possession d'une part d'héritage suffisante pour le faire considérer comme riche dans le quartier de Paris où il était né. C'est là, du moins, un fait affirmé par un contemporain, Doneau de Vizé, l'au-

teur des *Nouvelles nouvelles*, qui, en 1663, disait : « Le fameux auteur de *l'Ecole des Maris*, ayant dès sa jeunesse une inclination toute particulière pour le théâtre, se jeta dans la comédie, quoiqu'il se pût bien passer de cette occupation et qu'il eût assez de bien pour vivre honorablement dans le monde ».

« Les valets de chambre font le lit du Roy, dit *l'État de France*, les tapissiers étant au pied pour les aider. » Cette charge de valet de chambre tapissier, acquise par le père de Molière, transmise à un de ses frères, et que Molière avait revendiquée, en 1661, à la mort de ce frère, lui donnait, outre le privilège de faire pendant trois mois la couverture du roi, 300 livres de gages et 37 livres 10 sous de gratification ; nous porterons cette somme sur la liste des revenus de Molière depuis l'année 1661 jusqu'au 17 février 1673, date de sa mort.

Enfin, si nous manquons de renseignements sur les produits que Molière a pu retirer en librairie de la vente de ses œuvres, nous savons, du moins, que ces produits

n'ont pu être bien considérables. C'est sans son consentement, parfois même contre son gré, il s'en est plaint, que plusieurs de ses pièces furent imprimées, et leur débit ne profita qu'aux singuliers éditeurs qui les lui avaient dérobées. Ces façons d'agir le décidèrent à s'assurer par des privilèges la propriété de quelques-uns de ses ouvrages; mais *Tartuffe* est probablement le seul qui lui ait procuré quelques bénéfices réels. *Tartuffe* se vendit un écu l'exemplaire, *au profit de l'auteur*, chez le libraire Ribou; un tel prix est sans proportion avec celui d'aucune autre comédie du temps. « Un honnête homme, raconte Raymond Poisson, dans sa préface du *Poète basque*, un jour que je passais dans la galerie du palais, voulut donner trois sous du *Baron de la Crasse*, et le libraire, en me montrant, lui dit : « Tenez, voilà l'auteur qui sait bien
« que je ne puis le donner à moins de cinq;
« la reliure m'en coûte deux ».

C'est le 3 novembre 1658, comme l'on sait, que Molière commença à jouer en public sur le théâtre du Petit-Bourbon. Il n'ap-

paraît pas qu'à cette époque Molière, qui avait la charge de diriger ses camarades, en recueillît quelques avantages; sa troupe, lui compris, se composait de six hommes et quatre femmes; on partageait la recette en dix parts, et Molière n'avait que la sienne comme les autres. Ses deux premières pièces, *l'Étourdi* et *le Dépit amoureux*, qui furent jouées dans les cinq premiers mois de son établissement à Paris, ne lui rendirent, nous le croyons, aucun droit d'auteur; ces deux comédies avaient été déjà représentées dans les provinces, et furent sans doute considérées comme le bien commun de la troupe. Lagrange, qui n'y fut admis qu'après cette première campagne de cinq mois, dit bien que *l'Étourdi* et *le Dépit amoureux* « passèrent pour pièces nouvelles à Paris, qu'elles obtinrent un grand succès »; mais il ajoute « que chacune d'elles produisit pour chaque acteur une part de soixante-dix pistoles », soit 1,540 livres pour les deux, et il ne mentionne aucun honoraire pour l'auteur.

C'est à la date de la première représen-

tation des *Précieuses ridicules* que Lagrange commence à noter exactement la part de chaque auteur dans les recettes des pièces nouvellement représentées, et il établit ainsi le compte de Molière :

Ann.		liv.	s.
1658	— L'Étourdi	»	»
1658	— Le Dépit amoureux	»	»
1659	— Les Précieuses ridicules. — Présent fait par la troupe . .	1,000	»
1660	— Sganarelle. — Présent fait par la troupe	1,500	»
1661	— D. Garcie de Navarre. — Cette pièce a eu peu de succès . .	550	»
1661	— L'École des Maris. — Deux parts d'acteur dans la recette.	2,929	4
1661	— Les Facheux. — Présent fait par la troupe	1,100	»
—	— Partage de l'argent donné par le roi pour cette pièce . . .	880	»
1662	— L'École des Femmes. — Deux parts d'acteur sur la recette, suivant l'usage déjà établi à l'hôtel de Bourgogne, et toujours ainsi par la suite. . .	6,511	19
1662	— La Critique de l'École des Femmes. — Cette pièce, toujours jouée avec *l'École des*		
		14,470	23

 14,470 23
 Femmes, semble en dépendre,
 et ne reçoit pas de rémuné-
 ration.
1663 — L'Impromptu de Versailles. . 1,323 »
1664 — Le Mariage forcé. 670 14
1664 — La Princesse d'Élide. . . . 2,037 10
1665 — Le Festin de Pierre 2,061 10
1665 — L'Amour médecin 1,594 4
1666 — Le Misanthrope. 1,473 14
1666 — Le Médecin malgré lui . . . 1,519 8
1666 — Mélicerte, Corydon. — Aucun
 droit d'auteur n'est indiqué
 sur le registre pour ces deux
 pastorales. Louis XIV ne dut
 pas laisser sans récompense
 un travail qu'il avait com-
 mandé.
1667 — Le Sicilien 149 »
1667 — Tartuffe. — Pour l'unique re-
 présentation donnée avant l'in-
 terdiction de la pièce par M. de
 Lamoignon. 277 »
 — — Pour les représentations données
 en 1669, après la levée de l'in-
 terdiction 6,594 »
 Total. . . 6,871
1668 — Amphytrion 2,555 12
1668 — L'Avare 1,124 2
 ─────────
 35,846 97

	35,846	97
1668 — Georges Dandin.	681	»
1669 — M. de Pourceaugnac. . . .	1,447	»
1670 — Les Amants magnifiques. — Rien sur le registre; même observation que pour *Mélicerte* et *Corydon*.		
1670 — Le Bourgeois gentilhomme . .	2,479	18
1671 — Les Fourberies de Scapin . .	742	»
1671 — Psyché.	5,402	»
1672 — Les Femmes savantes. . . .	2,029	12
1672 — La Comtesse d'Escarbagnas. .	430	10
1673 — Le Malade imaginaire. — Pour quatre représentations. . .	438	»
Total . . .	49,495 l.	37

Quarante-neuf mille cinq cents livres, telle est donc exactement la somme qu'ont value à Molière tous ses chefs-d'œuvre ! Après sa mort, sa veuve retira encore quelques profits du *Malade imaginaire*; puis, cette pièce, et toutes les autres, tombèrent dans ce qu'on appelle le domaine public, et, depuis bientôt deux cents ans, on sait si elles ont été productives aux libraires qui les ont vendues et aux comédiens qui les ont jouées.

Remarquons toutefois que si Molière, comme homme de lettres, n'eût eu pour vivre que le produit de sa plume, son existence au dix-septième siècle, pendant les treize années, au moins, où il composa son théâtre, eût été aisée ou du moins indépendante. La carrière littéraire de Corneille fut plus longue et plus difficile.

Mais, on va le voir, ce n'est pas seulement l'aisance, c'est la richesse avec la renommée, qu'à défaut de bonheur, Molière a eue ici-bas en partage. Aux revenus de sa plume, à son bien particulier, augmenté sans doute, en 1669, par la mort de son père, aux 337 livres d'appointements de sa charge auprès du roi, aux arrérages de sa pension comme homme de lettres, il faut joindre encore la part qu'il avait dans les recettes de sa troupe. Cette part est établie par Lagrange de la manière suivante :

Du 3 novembre 1658 à Pâques 1659. .	1,540 l.	»
1659-1660.	2,995	10
1660-1661.	2,477	6
« A la fin de l'année théâtrale de 1661,		
	7,012	16

 7,012 16

M. de Molière demande deux parts au lieu d'une dans les recettes. On les lui accorde *pour lui et sa femme, s'il se marie.* » — Il se maria le lundi 20 février 1662. — Jusqu'à sa mort, il toucha les deux parts.

1662-1663.	6,235	16
1663-1664.	9,068	8
1665-1666.	4,486	10
1666-1667.	6,704	12
1667-1668.	5,217	6
1668-1669.	10,954	6
1669-1670.	8,069	12
1670-1671.	9,278	»
1671-1672.	8,466	»
1672-1673.	9,171	6

A ces différentes sommes provenant des recettes théâtrales, nous devons joindre :

1.° 500 livres par an sur la pension que le roi accorda à la troupe de Molière à partir de 1668, ci, pour cinq ans. 2,500 »

2° 1,000 livres, — partage d'une gratification de 12,000 livres pour des représentations données à Saint-Germain, du 30 janvier 1670 au 18 février de la même année, ci. 1,000 »

 Total. . . . 88,160 l. 92

Ainsi, du 3 novembre 1658 au 17 février 1673, Molière a reçu :

Comme auteur	49,500	17
Comme homme de lettres pensionné.	10,000	»
Comme valet de chambre du roi . .	4,377	10
Comme comédien	88,164	12
Total . . .	152,041 l.	39

A la vérité, c'est très inégalement que cette somme de 152,042 livres, gagnée à Paris par Molière, s'est répartie sur les quinze dernières années de sa vie. En 1659, ses gains ne montent qu'à 4,383 livres; en 1668-69, année de la représentation de *Tartuffe*, ils s'élèvent à 21,190 livres. En résumé, Molière, s'il n'a pas eu les trente mille livres de rente que lui attribuait Voltaire, a joui d'un revenu qui était encore, au temps de Louis XIV, celui d'un homme riche. Il avait des laquais, un carrosse, une habitation aux champs, un bon train de maison ; mais on sait l'honorable usage qu'il faisait de cette fortune ; l'aumône était son habitude. On sait encore quelles distractions il y apportait; et cette histoire du pauvre, dont la vertu lui a peut-être inspiré une des

plus belles scènes de son *Don Juan*. Sa main libérale fut toujours ouverte aux pauvres compagnons de ses travaux ; il aida Racine de sa bourse ; il consola par d'affectifs égards la vieillesse délaissée de Corneille ; il se chargea de l'éducation de Baron, joignant, suivant les termes précis de Lagrange, « à un mérite, à une capacité extraordinaires, une honnêteté et une manière engageantes » qui relevèrent toujours sa générosité.

TALMA

TALMA

Si l'on considère comme le doyen d'une profession celui qui y a débuté le premier, je crois avoir des droits à ce titre vénérable, car, bien que n'étant pas le plus vieux, il est bien possible que je sois, en France, le plus ancien comédien de notre âge.

Mon début, en effet, remonte à 1811, l'année de la *comète !* Et c'est à la naissance du

roi de Rome que je dois le premier rôle qu'il m'ait été donné de jouer. J'avais quatre ans alors. Un long espace de temps devait séparer mon second rôle de ma première création.

Voici, au reste, ce prologue de ma vie d'acteur.

Le 20 mars 1811, l'impératrice Marie-Louise venait d'accoucher d'un garçon. Cent un coups de canon tirés sur l'esplanade des Invalides annonçaient à la France que Napoléon avait un héritier.

« On courait (dit le *Journal de l'Empire* du 21 mars) au-devant les uns des autres en s'embrassant, en criant : *Vive l'Empereur !* De vieux soldats versaient des larmes de joie. « C'est un garçon ! » criait-on dans les rues, dans les carrefours, partout. — « C'est un garçon ! » chantait-on dans les théâtres. » — La joie était immense, les vœux de la nation étaient comblés, la France était assurée de vivre, elle et sa dépendance, sous la dynastie des Napoléon !

Neuf ans plus tard, le 29 septembre 1820, cent et un coups de canon étaient encore

salués du cri enthousiaste : « C'est un garçon ! » Ce jour-là, j'étais avec la foule dans les Tuileries. Quand le vingt-deuxième coup apprit au public que l'enfant nouveau né était du sexe masculin, je mêlai ma joie à la joie générale ; ce coup de canon me garantissait une prolongation de huit jours de vacances en l'honneur de l'heureux accouchement de de S. A. R. Madame la duchesse de Berry. L'héritier qu'elle venait de donner aux Bourbons affermissait à jamais sur le trône leur dynastie. Les poètes, qui, comme on le sait, sont des prophètes, Lamartine, Victor Hugo, l'annonçaient sur leurs lyres, et le peuple, s'associant à leurs prophéties, chantait à tue-tête, au *gratis* donné par la Comédie-Française, ce couplet ajouté au rôle de Michaud dans la *Partie de Chasse de Henri IV* :

« Chantons l'antienne
Qu'on chant'ra dans mille ans !
Que Dieu maintienne
Au trôn' ses descendants,
Jusqu'à tant qu'on tienne
La lune avec les dents ! »

Enfin, à quaran-cinq ans de distance, j'ai encore entendu cent un coups de canon, suivis toujours du cri délirant : « C'est un garçon ! » et il ne manquait pas de gens pour assurer que l'ère des révolutions était cette fois bien close, et que cet événement allait assurer à jamais le trône à la dynastie napoléonienne. On sait ce que le sort réservait à ces princes venus au monde au milieu de l'allégresse de tout un peuple : l'exil dès l'enfance et la mort à l'étranger!

Pour célébrer la première de ces trois naissances, celle de 1811, Rougemont, un homme d'esprit, rallié quelques années plus tard au parti royaliste, avait composé une pièce intitulée : *l'Olympe, ou Paris, Rome et Vienne*. C'était la glorification de Napoléon, conquérant, législateur, époux et père ; à la dernière scène apparaissait son héritier, qu'entouraient la Sagesse, la Force et la Victoire.

Pour représenter ce petit et important personnage, on cherchait un enfant bien en chair, aux riches couleurs, à la face rebondie, tel naturellement que doit les engendrer

un héros. Ma mère me trouva le physique du rôle, et, à en juger par un portrait qu'a fait de moi à cette époque un graveur de quelque célébrité, Couché fils, on peut croire qu'elle ne se faisait pas trop d'illusion. On m'accepta : quand on m'apprit ce qu'on allait faire de moi, j'envoyai au diable tous mes joujoux, heureux, c'est le cas de le dire, comme un roi.

Commencement du plaisir, on m'essaye mon costume : c'était une tunique blanche, brodée d'étoiles d'or, elle remplaçait ma chemise qu'on m'enleva ; ce détail, je ne sais pourquoi, me ravit. Sur mes épaules on attacha un long manteau de pourpre frangé d'or, puis on me posa sur la tête une couronne à pointes de fer, celle, me fit-on remarquer, qui était gravée sur les pièces de dix sous, la couronne d'Italie ! Je me trouvais superbe ! J'étais transporté ! A une répétition, on m'expliqua les intentions de mon rôle ; je devais me tenir debout sur un grand fauteuil de velours qui figurait mon trône ; on m'exerça à avoir le poing fermé sur la hanche, et à tenir, haut et

fier, mon sceptre de la main droite, j'exécutai tout cela, paraît-il, de façon à faire dire que j'étais intelligent. Le jour de la représentation, le moment de paraître en scène arrivé, on me campe sur le fauteuil; immédiatement je me mets en posture, le poing au côté, et je lève mon sceptre. « Trop tôt! me crie-t-on, tu vas te fatiguer. Attends le lever du rideau! » Je ne veux rien attendre, j'étais entêté, j'étais roi, et je tiens mon sceptre haut et fier, comme on m'a appris. La toile se lève, la contestation durait encore. Bientôt ce qu'on avait prévu arrive, mon bras refuse le service, et, fatigué, retombe, en laissant échapper le sceptre. Près du roi, placée comme son égide, était Minerve, armée d'une lance, et la tête ornée d'un casque d'or. Le rôle était joué par ma mère. Minerve fronce le sourcil et m'envoie un regard sévère. Je ne m'étais pas montré évidemment à la hauteur de mon rang; je prétends réparer ma faute, et lorsque deux dames d'honneur, deux figurantes, s'approchent pour m'aider respectueusement à descendre de mon trône,

je m'indigne de leurs soins, je ne veux pas être traité en petit garçon, et je tiens à prouver que je suis assez grand pour descendre tout seul. Elles insistent, je me débats, mes pieds s'embarrassent dans les plis de mon manteau royal, les gradins du trône, trop hauts pour mes petites jambes, me font trébucher, et, au milieu des éclats de rire, le roi de Rome dégringole et roule tout de son long par terre. Minerve, c'est-à-dire ma mère, très émue, court à moi, m'essuie le nez et la bouche, et m'amène rouge de honte devant la rampe. Le trou du souffleur était occupé par un nommé Garnier, dont j'ai pu, beaucoup plus tard, apprécier au Théâtre-Français le talent tout spécial. Ce Garnier était une de mes connaissances ; heureux, dans mon malheur, de rencontrer son visage ami, je lui envoie de la voix et du geste un : *Bonjour, Garnier!* perçant. « Veux-tu bien te taire ! » me crie-t-il, furibond, de sa voix creuse, la voix des bons souffleurs. Rabroué de la sorte, je n'avais qu'à me tenir coi, et je m'y résignais, humilié, mortifié, mal à mon aise, quand tout

à coup j'éprouve une démangeaison cuisante, occasionnée par les étoiles d'or dont ma tunique était lamée et qui irritaient par leur envers mon épiderme sans défense. Je me frotte vigoureusement, et le public de se remettre à rire! « Malheureux enfant, me dit ma mère d'une voix étranglée, en arrêtant avec impatience les mouvements désordonnés de mon bras, finiras-tu ? » La démangeaison était trop forte ; je continue à me gratter plus fort, et, tout pleurant, je réponds à tue-tête : « Je ne peux pas, j'ai une puce ! »

La curiosité m'a poussé à savoir si quelque journal de 1811 n'aurait point parlé de cette aventure qui ferait aujourd'hui le tour de la presse ; ma recherche a été vaine. Geoffroy, dans le *Journal de l'Empire*, parle, il est vrai, de la pièce de Rougemont, mais seulement pour le féliciter des sentiments qui l'ont inspirée ; ce n'était là qu'une pièce de *circonstance*, comme on appelait alors les ouvrages de ce genre, et la teneur de l'article de Geoffroy me donne à croire qu'il en parle sans s'être donné la peine de la voir. Je le regrette ; il serait intéressant

pour moi, acteur vivant en 1885, d'avoir passé, à un titre quelconque, sous la plume du collaborateur de Fréron.

A me voir monter sur le théâtre à l'âge de quatre ans, il semblerait qu'on m'y préparât dès le berceau. Telle n'était pas cependant l'intention de ma mère. Artiste elle-même, je l'ai déjà dit, elle était beaucoup plus préoccupée des difficultés et des inconvénients que des avantages de cette profession de comédien, si séduisante sous beaucoup d'aspects, mais si pleine au fond de dangers de toute nature.

Son opinion à cet égard est, du reste, celle de beaucoup d'artistes dramatiques de notre temps, qui, après avoir grandement réussi dans leur carrière, se sont appliqués à en détourner leurs enfants. Témoin Macready, le grand tragédien anglais, père de neuf enfants qu'il a, hélas! tous perdus, et dont aucun, selon sa volonté, ne l'a jamais vu jouer. Il redoutait de les voir prendre goût à un état que son talent glorifiait et que ses succès pouvaient leur rendre attrayant. D'autres, il est vrai, non moins

excellents acteurs que Macready, n'ont pas eu sa sagesse, et ont laissé leurs enfants suivre la carrière à laquelle eux-mêmes avaient dû leur célébrité. Ils pensaient peut-être que le talent d'un artiste se transmet comme une charge de notaire. La plupart d'entre eux n'ont pas eu à se louer de leur complaisance. Combien en est-il à qui l'insuccès de leurs héritiers a fait expier avec la déchéance de leur nom l'erreur de leur jugement! Que n'ont-ils remarqué qu'il en est pour les comédiens comme pour les poètes, les peintres et les musiciens, et que rarement, chez les artistes, le talent a franchi une seconde ou une troisième génération. L'Angleterre a eu de nombreuses familles d'acteurs, entre autres celle des Sheridan, celle des Kean, celle des Mathews et, la plus nombreuse de toutes, celle des Kemble. L'Allemagne a eu toute une dynastie de Devrient. Sauf une ou deux exceptions, dans aucune de ces tribus on ne compte plus d'un artiste d'une vraie valeur et, entre tous les contemporains qui en sont issus, on n'en signale pas un qui ait hérité du ta-

lent des ancêtres. Il en est de même en France, où trois ou quatre générations de Baron, de La Thorillière, de Poisson, se sont succédé sur la scène avec des fortunes diverses. Ces noms ont depuis longtemps disparu des affiches des spectacles, tant il est vrai que, même dans le passé, la vocation et surtout le talent dramatique ne se retrouvent pas au delà du troisième degré chez les descendants des acteurs célèbres. C'est d'autant plus significatif en France qu'avant 1789 l'état de la société contribuait à circonscrire, tout au moins à favoriser le recrutement du personnel des théâtres dans les familles mêmes de comédiens. Il n'en est plus de même depuis que, la Révolution ayant brisé le cercle étroit où les préjugés étreignaient ceux qui exerçaient leur profession, les acteurs ont trouvé toute facilité pour tourner leurs enfants, selon les aptitudes qu'ils leur reconnaissaient, vers les carrières auxquelles suffisent à donner accès l'instruction, le travail et aussi l'argent, qui ne fait plus défaut aux élus de l'art.

A l'époque de ma naissance, en 1807, le

métier des armes était en faveur, non pas seulement parce qu'il exerçait un grand prestige, mais aussi parce qu'il était en quelque sorte obligatoire. Beaucoup de jeunes gens s'y destinaient de bon gré, prévoyant que, tôt ou tard, ils seraient contraints de s'y résigner. Plusieurs sociétaires de la Comédie-Française avaient fait entrer leurs enfants dans l'armée ou dans la marine. Le fils de Saint-Prix fut officier d'infanterie; remarqué pour son mérite et sa bravoure dans la campagne de 1811 en Espagne, promu à un grade supérieur et appelé à rejoindre en Russie son nouveau régiment, il ne voulut pas se séparer de l'ancien la veille d'une bataille. L'action à laquelle il prit une part volontaire fut sanglante et il y trouva la mort.

Le fils de Fleury (son vrai nom était Bénard) se distingua à Trafalgar et prit sa retraite comme capitaine de vaisseau ou contre-amiral après 1830. C'est lui qui a fait don du portrait de son père qui se voit dans le foyer de la Comédie. Le fils de Lafon, le tragédien, est ce colonel qui a commandé, pendant la guerre de 1870, un

régiment de volontaires portant son nom. Les enfants de Talma ont été, l'un capitaine de frégate, l'autre chef d'escadron. Si l'aîné des fils de Gourgaud, plus connu sous le nom de Dugazon, a été un professeur distingué de l'Université, son neveu est devenu le général Gourgaud; enfin, pour continuer cette tradition guerrière dont était pénétrée la Comédie-Française, le fils de mon vieil ami et camarade Ligier est aujourd'hui colonel dans l'infanterie de marine.

Ma mère était loin d'ambitionner pour son enfant ces belles destinées : elle avait l'horreur et la peur de la guerre. Cependant, vers quel autre métier que celui de soldat pouvait-elle penser à me diriger? J'étais venu au monde l'année même de la paix de Tilsitt, paix mensongère qui n'avait point porté la confiance dans les familles.

N'est-ce pas le moment où Ducis écrivait :

« La femme gémit d'être mère...
On pleure en voyant des berceaux ! »

Et ma mère m'a conté qu'à l'heure même de ma naissance, quand on lui annonça que

l'enfant qu'elle venait de mettre au monde était un garçon, elle s'écria douloureusement : « Hélas ! la conscription ! » C'était prévoir de bien loin le malheur, mais ce cri d'une mère indique assez l'état d'esprit de beaucoup d'autres et combien il semblait téméraire aux parents de former pour leurs enfants des projets d'avenir. Pour chacune de ses guerres, Napoléon faisait des levées plus nombreuses, anticipant les appels, abaissant chaque année l'âge de la conscription. Cessait-on d'être enfant, on devenait soldat ! Ma pauvre mère, qui, dès ma première heure, redoutait pour moi le recrutement, se désolait, à chaque renouvellement d'année, de me voir poussé plus avant dans la vie. Elle n'avait qu'une idée : c'était de me soustraire à l'état militaire et de me donner les moyens d'exercer une profession pacifique. Sous l'empire de cette préoccupation, sans pressentir le moins du monde qu'une tempête allait renouveler l'air dans lequel nous vivions et changer la vie des familles, sans soupçonner ce que les clairvoyants apercevaient déjà à l'hori-

zon, la chute du puissant empereur et un changement de régime permettant aux enfants de grandir et aux jeunes gens de choisir leurs carrières, elle me mit en pension à Saint-Denis en 1813, à l'âge de six ans, chez un excellent homme nommé M. Goulet, qui me garda dix-huit mois. Je fus témoin chez lui, là, à la porte de Paris, de l'émotion qu'excitait l'approche des alliés. Ma mémoire qui, à tous les moments de ma vie, a été excellente, et que je sens à peine affaiblie aujourd'hui, a conservé de cette époque, de ce que j'ai vu de ces grands et désastreux événements de 1814, des impressions extrêmement tenaces. Je voyais toute la journée passer et repasser devant la grille de la pension des convois de blessés et des corps de troupes qui sortaient de Paris ou qui s'y rendaient. On ne parlait que de batailles, que de Cosaques; ce nom me terrifiait. A la façon dont on en parlait, je m'apercevais bien que ce n'était plus là de faux Croquemitaines, et la figure de ceux qui habituellement s'amusaient à me faire peur me disait assez qu'ils avaient eux-

mêmes une peur véritable. On nous les représentait, ces Cosaques, comme des anthropophages au cœur de tigre, armés jusqu'aux dents, tuant et massacrant tout sur leur passage, buvant du sang mêlé à de l'eau-de-vie et, pour toute nourriture, mangeant du suif. Pour nous fortifier contre ces horribles légendes, nous écoutions les bulletins éclatants de nos victoires; mais, comme le remarquaient imprudemment nos maîtres, ces bulletins magnifiques n'empêcheraient pas les Cosaques de se rapprocher de nous, et leur peur, mal déguisée, augmentait la nôtre.

Cependant, ma bizarre imagination était parvenue à me rassurer un peu, elle s'accrochait à une phrase des bulletins que répétaient souvent les crieurs : « L'ennemi nous a attaqués, nous l'avons culbuté ». *Culbuté!* Ce mot me charmait, il réconfortait mon esprit. On criait bien d'autres bulletins, ceux de Craonne, de Montmirail, de vraies victoires; mais, quand je n'entendais pas *culbuté*, j'avais des doutes.

De culbute en culbute, cependant, l'ennemi avait fini par arriver devant Saint-De-

nis. Nos blessés étaient ramenés chaque jour plus nombreux, et la charpie manquant dans les hôpitaux, on en demandait à tout le monde, on en faisait partout. Nous avions été, nous aussi, mis à la tâche. Cela nous amusait beaucoup plus, aux heures des classes, que nos leçons; nous luttions à qui aurait devant soi le tas le plus gros. Un matin, que nous étions à cette besogne, un boulet nous arrive, tombe sur le toit du pensionnat, le crève et roule dans l'escalier, bondissant de droite et de gauche avec un fracas épouvantable; la secousse nous jette tous la tête à plat sur nos pupitres et nous fait pousser d'horribles cris : la peur fut cependant le seul mal que nous fit ce boulet.

Qui nous l'avait envoyé? Un ami peut-être; c'est du côté de Paris qu'il était venu. Quoi qu'il en soit, M. Goulet tint à le conserver : il le scella dans son mur, et, cinquante ans plus tard, j'ai pu le montrer à mon fils; au-dessous de cette dragée se lisait encore la date d'un des derniers jours de mars 1814.

C'était le moment psychologique, et c'est

probablement le jour même que ma grand'-
mère, femme de cœur et de résolution, vint
me reprendre à ma pension. Quels obstacles
eut à franchir le cabriolet de place dans le-
quel elle me ramena? Rien ne m'a frappé
dans le trajet et ne m'a laissé de souvenir. Ce
que je sais, c'est que nous arrivâmes sains
et saufs, rue de Richelieu, où nous demeu-
rions, en face de Beauvilliers, l'un des plus
fameux restaurateurs du temps.

Le lendemain ou le surlendemain du jour
où j'étais rentré dans ma famille, étant à la
fenêtre de l'entresol que nous occupions, un
poste que je ne quittais pas, tant avait pour
moi d'intérêt le mouvement de la rue, je
vis un lancier, la tête enveloppée d'un ban-
dage maculé de sang, et qui tombait à tout
moment sur le cou de son cheval. Il s'arrêta,
mit péniblement pied à terre et s'affaissa
plutôt qu'il ne s'assit sur une borne à la
porte de Beauvilliers; j'appelai ma grand'-
mère et lui fis voir ce pauvre blessé; elle
descendit tout aussitôt, traversa la rue et
lui offrit quelque argent avec un gros paquet
de charpie : « Gardez cela, dit le soldat, je

n'en ai pas besoin ; mais faites-moi la grâce, madame, de me donner un verre de vin ». Ma grand'mère remonta en hâte, prit une bouteille et un verre et retourna au soldat. La pauvre chère femme avait pour le vin une aversion invincible, l'odeur d'un verre mal rincé lui soulevait le cœur ; elle surmonta néanmoins sa répugnance, remplit le verre et le tendit au soldat qui, la tête penchée, ne répondait rien ; elle le secoua doucement : il était mort.

Deux ou trois heures après ce triste incident, et au moment de nous mettre à table, une effroyable clameur s'éleva dans la rue. Nous courons à la fenêtre : en face, à droite, à gauche, des têtes affolées se montraient à toutes les ouvertures ; une foule ahurie sortait des maisons, des boutiques, de partout ; se heurtant, se repoussant, s'écrasant sur le pavé, pour ouvrir passage à des lanciers lithuaniens en désordre, fuyant bride abattue, sans souci des cris des passants qui, renversés et foulés aux pieds des chevaux, roulaient dans le ruisseau.

Pas un balcon, pas une fenêtre, pas une

lucarne qui ne fût remplie, bondée de figures épouvantées, et dans toutes les bouches ce cri vociféré et renvoyé de toutes parts : « *Ils sont entrés par la barrière Saint-Denis!* » *Ils*, c'étaient les alliés, et je comprenais que *Ils*, c'étaient les Cosaques !

Comment n'aurais-je pas eu peur? Je voyais la consternation et la terreur sur tous les visages. Quelle scène! Je pensais ne jamais rien revoir de pareil ; je me trompais : cette émotion, communiquée de proche en proche, qui se gagne, s'étend, et qui de tant d'individus agglomérés et étrangers l'un à l'autre ne forme plus qu'un seul être pensant; ce cri, le même partout, sorti de milliers de bouches, cette crédulité aveugle dans un propos que personne n'approfondit et que chacun accepte par espoir ou par peur, j'ai retrouvé cela, saisi par un poignant souvenir, à cinquante-six ans de distance, le 5 août 1870, le jour où Paris crut, pendant quelques instants, que la première de nos défaites avait été vengée par une victoire. Ceux qui passèrent ce jour-là, entre midi et deux heures, sur le boulevard des

Italiens, dans la rue Vivienne, ou sur la place de la Bourse, et qui furent témoins comme moi de l'accès de frénésie et d'aliénation mentale qui s'empara, un instant, de la population de tout ce quartier, sauront seuls se faire une idée de ce que j'ai vu en 1814, et que je suis impuissant à retracer.

Cette nuit-là, où chacun perdait la tête, on me coucha dans une armoire, précaution bien illusoire, si l'on prétendait par là me dérober au massacre que prévoyaient les esprits éperdus. Au matin, on était plus calme; la capitulation était connue et l'excitation apaisée. On me tira de mon armoire et, la fenêtre étant ouverte, j'y courus tout aussitôt pour voir ce qui se passait dans la rue : elle était partagée, comme l'étaient alors toutes les rues de Paris, par un ruisseau. De chaque côté je vis, rangés sur deux lignes, des militaires vêtus d'un uniforme tout nouveau pour moi, celui de la garde nationale, à ce que j'entendais dire. En culottes blanches, en bottes à revers, tous portaient l'épaulette et l'épée au côté, tous étaient officiers. Les troupes de

l'armée active avaient dû, en vertu de la capitulation signée la veille, quitter Paris ; pas un soldat ne devait rester dans la ville, la garde nationale seule était autorisée à y maintenir l'ordre. Elle avait pourtant contribué, elle aussi, à nous défendre ; le tableau de la *Barrière Clichy*, d'Horace Vernet, en est le témoignage [1].

Mais pourquoi tant d'officiers et pas un soldat ? N'était-ce qu'un rendez-vous ? Ou fallait-il chercher l'explication de cette singularité dans la divergence des sentiments qui agitaient la population parisienne au sujet de la capitulation ? Bien accueillie par la bourgeoisie, où se recrutaient les officiers, elle était repoussée par le peuple qui composait la troupe. Je n'ai point à expliquer le fait, je le raconte, enregistrant ce souvenir, d'avoir vu de ces gardes nationaux de la Révolution si conscien-

[1] L'officier qui, au centre de ce tableau si connu, reçoit un ordre du maréchal Moncey, est l'auteur dramatique Dupaty ; le garde national chargeant le bassinet de son fusil est Charlet ; et c'est Horace Vernet lui-même qui s'est représenté dans l'autre garde national, vu de trois quarts, qui coopère à la manœuvre d'un canon.

cieusement reproduits dans les eaux-fortes de Duplessis-Bertaux ; l'uniforme que j'avais sous les yeux était exactement celui de 89.

A cette heure matinale, où l'on savait par les termes de la capitulation que tous les soldats de notre armée avaient dû quitter Paris, l'un d'eux, un retardataire, passa par la rue. C'était un tout jeune garçon, vêtu d'une capote grise, coiffé d'un bonnet de police et le bras en écharpe. A peine aperçu, on l'entoure, on l'acclame. La foule pressée semble sortir de dessous les pavés ; on s'embrasse, on pleure, toutes les mains tendues vers lui cherchent la sienne : on lui offre du pain, du vin, de l'argent. Je regardais, les yeux tout grands ouverts, sans m'expliquer cet enthousiasme. Hélas ! plus tard et quand le pays était encore envahi — j'ai vu cela trois fois ! — j'ai trop compris le sentiment qui animait cette foule à la vue d'un uniforme venant subitement rappeler à tous un fils ou un frère combattant, comme le jeune soldat de 1814, dans une armée vaillante, aimée et vaincue !

Dans la journée, on me conduisit chez

une amie de ma mère qui occupait un appartement sur le boulevard des Italiens ; je vis de là l'entrée des alliés dans la capitale. Leurs troupes, après avoir parcouru triomphalement les boulevards, allaient se ranger en bataille dans les Champs-Elysées. A moins d'anéantir Paris, je crois qu'un pareil spectacle serait aujourd'hui impossible. Le défilé, les uniformes nouveaux, les fanfares guerrières, les casques étincelants, et tant d'étendards inconnus devaient faire et firent sur moi le plus grand effet. Pourquoi me faut-il dire que des gens, qui n'étaient pas, comme moi, inconscients du malheur public, ont acclamé à son passage ce cortège qui le consacrait ?

J'ai le souvenir des vivats, des mouchoirs agités au vent, du roulement et des cris frénétiques de la foule, quand, au son des trompettes, le groupe bariolé des empereurs, des rois, des princes, de tous ces monarques étrangers, passa sous nos fenêtres. Ces clameurs partaient assurément de cœurs fort différents de ceux qui avaient salué le matin le départ du jeune soldat.

S'il est triste d'avoir de pareils souvenirs, d'avoir assisté trois fois en sa vie à l'envahissement de son pays, du moins y a-t-il quelque consolation à penser qu'en 1870 la honte ne s'est pas ajoutée au malheur, et que, si profondes qu'aient été les divisions politiques, aucun parti n'a abjuré le patriotisme pour acclamer l'ennemi.

Deux souvenirs marquants me restent encore de ce temps reculé de ma vie : c'est d'abord d'avoir vu l'empereur Alexandre Ier et son frère, le grand-duc Constantin. Ce n'était pas un fait assez frappant pour s'imposer à ma mémoire : une circonstance particulière l'a cependant gravé dans mon esprit.

Benvenuto Cellini raconte qu'étant un soir devant un grand feu et sur les genoux de son père, celui-ci lui donna tout à coup un grand soufflet. Ils venaient, Benvenuto en jure, d'apercevoir une salamandre vivante qui s'agitait dans le brasier ardent. Ce fait, si extraordinaire qu'il fût, aurait pu sortir de la mémoire de l'enfant sans la précaution que prit ce bon père de lui donner la gifle en question. Benvenuto semble parti-

san de ce procédé de mnémotechnie auquel il a dû, dit-il, de ne pas oublier la salamandre. Bon ou mauvais, ce système de *remembrance* a été employé vis-à-vis de moi dans l'âge encore tendre que j'avais alors, et, bien que celui qui me l'a appliqué n'eût pas tout à fait en vue mon instruction, il a réussi à me faire conserver le souvenir de l'empereur Alexandre et de son frère Constantin.

Dans les jours qui suivirent l'entrée des alliés, ma grand'mère, vraie bourgeoise de Paris, et curieuse, comme toutes les femmes qui, ayant assisté aux grandes scènes de la Révolution, avaient pris l'habitude de s'inquiéter de ce qui se passait par la ville, me menait fréquemment aux Champs-Elysées voir le bivouaquement des troupes étrangères. Un de ces jours-là, nous traversions la place Louis XV, lorsque nous vîmes la foule se porter en courant du côté de la rue Saint-Florentin. Nous y courûmes aussi. L'empereur Alexandre avait fait à M. de Talleyrand le gracieux honneur d'habiter son hôtel, et il y rentrait, accompagné de

son frère. Tous deux étaient à cheval ; la foule les entourait et se poussait dans les jambes des chevaux ; le tsar, du ton le plus courtois, invitait les groupes compacts à lui livrer passage, et, d'une grosse voix enrouée, son frère répétait l'invitation. Mais, loin de s'écarter, la foule grossissait à vue d'œil autour des deux princes, criant avec fureur : « Vive Alexandre ! » Soudoyés ou non, ces cris me gagnèrent ; je voulus faire comme les grandes personnes, et, de ma voix d'enfant, aiguë et perçante, je me mis à brailler : « Vive Alexandre ! » Tout aussitôt, un vigoureux coup de pied, bien appliqué, me jeta dans les jupes de ma grand'-mère et me fit pousser un tout autre cri que : Vive Alexandre ! Etourdie, indignée, ma grand'mère m'enlève dans ses bras et se met à crier aussi ; mais « l'assassin », comme elle l'appelait, s'était perdu dans la foule et elle ne put, pour toute consolation, que m'embrasser et me frotter. Que d'années se sont écoulées depuis lors ! J'ai pourtant conservé, comme Benvenuto Cellini de sa salamandre, le souvenir du tsar et de son

frère, et, quant à mon coup de pied, j'avoue que je n'en garde pas rancune au patriote que mon vivat moscovite avait, même dans la bouche d'un enfant, blessé et agacé.

Le second souvenir que j'ai gardé de cette époque, c'est d'avoir assisté à une représentation de la Comédie-Française, où je vis Talma pour la première fois. La capitulation de Paris connue, et avant même que l'empereur eût abdiqué, le gouvernement provisoire s'était hâté de rouvrir les théâtres. Il est à remarquer que c'est une des premières mesures auxquelles a recours l'autorité, quelle qu'elle soit, qui s'établit au milieu d'une grande perturbation politique. Elle est préoccupée d'affirmer sa force, et il lui paraît qu'un des meilleurs moyens d'inspirer la confiance, c'est de faire savoir à la population qu'elle peut en toute sécurité s'assembler dans les lieux de plaisir. Sous la monarchie, à la mort du roi, alors qu'il n'y avait pas d'inquiétude à concevoir au sujet de l'accueil qui serait fait au nouveau souverain, on fermait tous les théâtres. Le lieutenant de police estimait que le deuil

était dans tous les cœurs et décidait que, de trois semaines, personne ne pouvait songer à se réjouir. De pareils ménagements de la douleur publique ne sont pas de mise après une révolution, et le parti auquel elle profite s'empresse toujours de rouvrir les spectacles ; il est fort satisfait, il juge que tous les citoyens ne le sont pas moins que lui, et qu'avant tout ils demandent à s'amuser. Chose triste à dire ! Quelle que soit la catastrophe, il y a toujours dans la ville assez de gens disposés à se divertir pour donner le change sur les sentiments des véritables citoyens. On en a eu l'exemple deux ou trois jours après le 2 décembre. Quand Paris était encore dans la stupeur du massacre qui venait d'ensanglanter ses rues, l'ordre fut donné à tous les théâtres de rouvrir leurs portes, et je vis le nôtre se remplir comme s'il ne s'était rien passé d'extraordinaire. Nous jouions, je m'en souviens, la quatrième ou la cinquième représentation de *Mademoiselle de la Seiglière* ; la tragédie de la rue ne nuisit pas au succès de la comédie. Des généraux, Cavaignac, Lamoricière, Chan-

garnier, le colonel Charras, avaient été surpris chez eux et arrêtés au saut du lit ; ce fut un prétexte aux allusions. « O candeur ! O naïveté des guerriers ! » dit Destournelles dans un endroit de son rôle ; on fit l'application de la phrase à nos généraux sous les verrous à Ham, et des spectateurs trouvèrent cela fort drôle. Pendant le choléra de 1832, le seul qui ait véritablement effrayé la ville, il y eut constamment du monde dans les théâtres. Tant il est vrai que Paris renferme une certaine population indifférente aux calamités nationales aussi bien qu'à la peste, et toujours prête à profiter de toute occasion de s'amuser.

Donc, préoccupé de dissiper autant que possible l'alarme générale, le gouvernement, qui travaillait à nous rendre la royauté légitime, rouvrit les théâtres. La pièce qu'avait choisie la Comédie-Française pour sa réouverture était *Iphigénie en Aulide* : ma mère y jouait Eryphile. A mon grand contentement, ma grand'mère, qui voulait voir la représentation, m'emmena avec elle. « Dieu ! que la salle est noire ! » s'écria-

t-elle comme nous entrions dans notre loge ; quelques mots échangés avec une personne qui nous y avait précédés m'expliquèrent ce cri de surprise. A peine quelques spectatrices, et aucune note claire dans leurs toilettes pour trancher avec l'uniforme sombre des étrangers qui avaient envahi la salle. Dans les loges, au balcon, au parterre, à l'orchestre, à toutes les places, on ne voyait que des Prussiens, des Russes, des soldats venus des quatre coins du monde, des ennemis, enfin ! On ne trouvait qu'au parterre quelques spectateurs en habit civil. Bien des années plus tard, assistant, pour les débuts de Rachel, à une autre représentation d'*Iphigénie en Aulide*, et promenant dans un entr'acte mes regards sur la salle, tous les incidents de cette soirée du 2 avril 1814 me revinrent à la pensée ; je fermai les yeux pour mieux voir en dedans de moi ce passé disparu, la vieille salle d'autrefois, bleue, avec de grandes colonnes ioniques, et ce monde d'étrangers qui la remplissait. Je revoyais et je comprenais ce que j'avais vu en 1814, sans être saisi du spectacle sin-

gulier de ces combattants de la veille, accourus au lendemain de leur victoire pour écouter un de nos chefs-d'œuvre, s'inclinant ainsi devant une gloire qu'ils ne pouvaient nous enlever et, dans leur empressement à envahir le Théâtre-Français, rendant le plus éclatant hommage au génie de Racine et au génie de Talma.

Cela ne m'avait pas frappé alors, et c'est assez naturel; je n'avais que sept ans, et j'étais tout yeux, tout oreilles à ce qui se passait sur la scène, étonné, émerveillé. Les décors, les costumes antiques, la voix des acteurs qui me paraissait extraordinaire, tout me surprenait et m'enchantait, lorsque tout à coup, au milieu d'un tonnerre d'applaudissements, je vis entrer un guerrier casqué d'or et drapé dans un riche manteau vert. C'était Talma! Ce nom bien ouvert, sonore, me plaisait infiniment; tous les spectateurs se le repassaient de bouche en bouche avec admiration. L'enthousiasme me gagna; quand on applaudissait, je battais des mains; ma joie était vive, exubérante. Cet état de bonheur et de surexcitation dura tant que

dura la pièce. Elle finit enfin, à mon grand chagrin, mais, tout aussitôt, se produisit un incident qui m'intéressa presque autant que le spectacle. On venait de jeter sur la scène quelque chose de lourd enveloppé d'un papier blanc. — « Des vers, sans doute », dit ma grand'mère, et, au même instant, montés sur les banquettes, les spectateurs bourgeois du parterre se mirent à crier à tue-tête : « La lecture ! la lecture ! » Après une assez longue attente, le rideau se relève et un commissaire de police ceint de son écharpe se présente ; il ramasse le papier et veut haranguer le parterre : « La lecture ! la lecture ! » lui crie-t-on. « Talma ! Talma ! » Le commissaire, interloqué, essaye de se faire entendre, les cris redoublent. De guerre lasse, il fait un geste vers la coulisse ; de ce côté, il semble qu'il y ait aussi un débat, car ce n'est qu'après un assez long temps que Talma, en habit noir, se décide enfin à paraître. On l'acclame ; quant à lui, par son attitude, ses gestes embarrassés, il paraît demander ce qu'on exige de lui : « La lecture ! la lecture ! » lui crie-

t-on du parterre. Le commissaire, qu'il consulte, lui tend le papier : Talma le déploie, et laisse tomber quelques pièces de monnaie qui le chargeaient. Il s'avance, se penche, présentant le papier de côté à la lumière de la rampe. Je le voyais l'éloigner, le rapprocher, le placer presque sous son nez, lire avec difficulté et en se reprenant fréquemment. Que pouvait-il lire? Un dithyrambe, un appel à la royauté? Je me souviens seulement que, la lecture finie, on l'applaudit avec fureur. J'étais toujours étonné, je trouvais que Talma n'avait pas lu couramment. Toujours curieux de contrôler l'exactitude de mes souvenirs, j'ai consulté le *Journal de Paris* du 4 avril 1814 et j'y ai vu, sous la signature de M. Martainville, ces lignes qui ont rapport à la représentation que je viens de raconter :

« Au Théâtre-Français, on a chargé Talma de lire une pièce de vers moins corrects qu'énergiques et relatifs aux circonstances actuelles. Ils ont été beaucoup plus applaudis que ceux de Racine. Les étrangers, auxquels les chefs-d'œuvre de notre scène sont

familiers, n'auront pas dû concevoir une haute idée de la manière dont ils ont été rendus sur notre premier théâtre s'ils en jugent par la représentation d'*Iphigénie*. »

Cette appréciation de Martainville prouve que, s'il est facile à l'autorité de prescrire la réouverture des théâtres et de forcer les comédiens à jouer leurs rôles, il est moins aisé à ceux-ci de s'abstraire assez des préoccupations extérieures pour les jouer avec la possession d'eux-mêmes, et j'avoue que je ne saurais, comme le *Journal de Paris*, en vouloir à Talma, Saint-Prix et Mlle Duchesnois de ne point s'être montrés à la hauteur de leur talent habituel.

La scène dont j'ai été témoin se reproduisait presque tous les soirs. Un acteur des plus honorables, qui appartenait alors à la Comédie-Française, M. Valmore, a écrit le récit d'un incident analogue qui se produisit dans une représentation donnée, dit-il, le jour où l'on essaya de jeter en bas de la colonne la statue de Napoléon [1].

[1] Le manuscrit autographe de cette relation est en la possession de M. Emile Augier.

Cette fois encore Talma fut sommé de dire des vers. Leur auteur était un Français, un certain chevalier Dupuis des Islets, qui avait eu à cœur « d'exprimer les sentiments de reconnaissance du peuple français à l'égard des alliés qui venaient délivrer le pays du joug despotique d'un homme qui avait été la désolation des familles et le destructeur de la fortune publique ».

« L'embarras de Talma, dit M. Valmore, était des plus grands : s'il lisait ces vers, c'était remercier publiquement l'ennemi de son pays d'une délivrance qui avait coûté la vie à des milliers de ses compatriotes, et, de plus, c'était se montrer ingrat envers l'homme découronné qui l'avait comblé de ses bienfaits ; s'il refusait de lire, son refus entraînait la perte de son état ; la colère du parti triomphant l'aurait forcé à renoncer à l'art qui était sa passion, sa gloire et sa fortune.

« Le génie de M. Talma, continue M. Valmore, lui donna le moyen de sortir de cette difficulté ; il fit sa lecture d'une voix lente, grave, et des plus tristes, et, quand il fut

arrivé à la phrase qui la terminait et que le manuscrit cite en prose : « Recevez donc, ô rois, la récompense la plus glorieuse que des vainqueurs puissent envier : *la bénédiction des vaincus !* » sa voix profonde devint plus sourde et sa tête s'affaissa sur sa poitrine comme courbée par la honte et le déshonneur. Le parterre, ajoute le narrateur, resta immobile de stupeur, et pas un applaudissement n'osa se faire entendre ! »

J'ai beaucoup de peine à croire que les choses se soient passées comme M. Valmore nous les rapporte. Non pas que je doute de sa bonne foi, mais je pense que le désir de ne point rencontrer une faiblesse de caractère dans le grand tragédien, ou que ses propres sentiments politiques, ou surtout que la façon défectueuse dont la lecture a dû être faite (si j'en juge par ce que j'ai vu moi-même), l'ont amené à prêter à Talma des sentiments et des intentions qu'il se fût bien gardé de laisser paraître. Qu'on se reporte aux passions du moment et qu'on juge si des royalistes venus au théâtre pour y faire une

manifestation auraient accepté sans mot dire la leçon qu'il aurait affecté de leur donner !

Ce n'est certes pas par de la stupeur qu'ils auraient témoigné leur mécontentement. Talma le savait bien, et il était trop avisé pour s'exposer à leur colère ; pendant la période révolutionnaire, il avait été le héros de trop de scènes orageuses pour ne pas prévoir à quelles violences pouvait se porter un parterre qui se serait cru bravé. S'il est incontestable, comme le dit M. Valmore, qu'il se serait gravement compromis en refusant de faire la lecture qu'on lui demandait, comment admettre que, s'y étant résigné, par unique désir de ménager sa situation, il se soit attaché, par une déclamation lugubre et une pantomime significative, à se priver du bénéfice de sa concession ? Une telle interprétation, une pareille attitude, eussent été pires que le refus : elles l'auraient perdu.

Que Talma préférât, au fond de son cœur, Napoléon à Louis XVIII, je n'ai pas là-dessus le plus léger doute ; mais conclure de là, chez lui, à des opinions intraitables et

à un besoin impérieux de les manifester, fût-ce à son détriment, il y a fort loin. D'autant que ce grand artiste, j'ai regret à le dire, apportait plus de conviction dans ses rôles qu'il ne mettait de fermeté et de constance dans ses opinions. Comme David, comme tant d'autres qui s'étaient signalés sous la Révolution par la fougue et l'indépendance de leur républicanisme, avec le temps il était devenu assez courtisan et fort soigneux de ses intérêts. Or, la Restauration ne lui avait donné aucun sujet de plainte. Comédien, le changement de souverain n'avait porté aucune atteinte à sa situation. La gratification annuelle de 30,000 francs que l'empereur lui allouait sur sa cassette lui avait été continuée par Louis XVIII, qui lui témoignait beaucoup de bienveillance. J'ai entendu Talma lui-même raconter qu'après une représentation à laquelle il venait d'assister, le roi lui avait fait des compliments qui l'avaient beaucoup flatté et dont il se plaisait à rappeler la forme délicate : « J'ai pourtant le droit d'être difficile, monsieur Talma, j'ai vu jouer Lekain ». Donc,

rassuré quant à ses intérêts, satisfait des égards qu'on lui témoignait, est-il admissible qu'il ait songé à afficher publiquement ses préférence politiques? S'il lut sans les faire valoir les vers qu'on lui remit, et cela me paraît certain, ce n'est pas à sa répugnance pour exprimer des sentiments contraires à ses opinions qu'il faut s'en prendre, mais à ses mauvais yeux, qui le rendaient incapable de déchiffrer à première vue un manuscrit d'une écriture inconnue. Ce qui me fortifie dans cette idée, c'est le récit que m'ont fait maintes fois différents acteurs du Théâtre-Français qui en avaient été témoins, d'un incident du même genre survenu quelques jours après la seconde installation des Bourbons, et qui faillit avoir pour lui de fâcheuses conséquences. Dans ce cas encore, ce furent ses yeux qui causèrent tout le mal.

La faveur que l'empereur[1] lui avait marquée de nouveau au retour de l'île d'Elbe ayant fait supposer qu'il était resté animé

[1] « L'empereur a parlé de moi au premier bivouac qui eut lieu après son débarquement à Cannes. » (Note relevée sur un carnet de Talma, portant la date de 1818.)

de sentiments très bonapartistes, un soir, le parterre, à mauvaise intention, sans doute, le requit de lire une pièce de vers en l'honneur de Louis XVIII. Il y consentit sans difficulté, mais ne put s'acquitter, paraît-il, que médiocrement de sa tâche inopinée. Sa lecture achevée, tant bien que mal, comme il saluait pour se retirer : « Lisez donc jusqu'au bout, lui crie-t-on avec fureur du parterre, il y a encore quelque chose à lire. » — « Je ne vois rien de plus », dit Talma, après avoir consulté le papier du regard. « Il y a : Vive le roi ! » répond l'interrupteur d'une voix tonnante. Talma vérifie de nouveau, parcourant des yeux le papier, en haut, en bas, en tous sens. — « Ah ! oui, dit-il tout à coup,... au bas de la page... c'est vrai, je n'avais pas vu... il y a : Vive le roi ! » Et reprenant sans rien accentuer, comme faisant le rappel d'un mot oublié dans un acte notarié, il ajoute : « Vive le roi ! » Ce cri parlé, cette acclamation à froid fit, on le comprend bien, un tout autre effet que celui qu'on attendait et déchaîna dans la salle un tumulte effroyable. Une dénoncia-

tion fut portée en haut lieu, et Talma, à qui elle causa de vifs soucis, eut beaucoup de peine à convaincre le duc de Duras, gentilhomme de la chambre du roi, surintendant de la Comédie-Française, de l'innocence de son inflexion. Il ne se tira d'embarras qu'en alléguant et en prouvant son excessive myopie. Malgré le mauvais tour qu'elle lui joua dans cette circonstance, je l'ai entendu à diverses reprises s'en féliciter à son point de vue d'acteur, disant qu'il lui devait cet avantage de ne rien voir, quand il était en scène, de ce qui se passait dans la salle et de n'éprouver dès lors aucune distraction.

On comprendra qu'en 1814 je ne me sois pas préoccupé des sentiments qui pouvaient animer Talma quand on l'obligeait à déclamer des vers en l'honneur des Bourbons et des débats assez vifs qui se produisaient à son sujet dans les conversations et dans les journaux. J'étais tout à l'émotion de ma soirée, ébloui par cette représentation à laquelle j'avais assisté et passionnément désireux de retourner au théâtre. Il me fallut attendre plusieurs années avant d'y remettre les pieds.

Louis XVIII réinstallé sur son trône, l'ordre rétabli, la paix assurée, ma mère, plus affermie que jamais dans son désir de me faire donner une éducation solide, me mit au collège, à Juilly, chez les oratoriens.

J'y suis resté huit ans, pendant lesquels je ne suis allé que quatre fois en vacances. Je passerai sur mon temps de collégien. Si présents et si profonds que soient les souvenirs que j'en ai gardés, ils me sont trop strictement personnels pour offrir de l'intérêt à d'autres qu'à moi. Je donnerai pourtant une mention à une tragédie que j'ai composée vers 1820, en revenant à Juilly, après un petit séjour à Paris, et tout enflammé que j'étais par une représentation de *Polyeucte* dont on m'avait gratifié ! Talma jouait Sévère. Je ne devais le revoir qu'en 1822, après ma sortie du collège.

Un de mes premiers soirs de liberté, traversant la scène du Théâtre-Français avec ma mère, nous rencontrâmes Talma. Ma mère s'arrêta, Talma s'arrêta aussi : « Est-ce là votre fils ? lui demanda-t-il. Est-il encore au collège ? A quoi le destinez-vous ? » Et

du ton le plus bienveillant il continua ses interrogations, en me les adressant directement. Que lui répondis-je?... Je me rappelle seulement que j'étais fort troublé, et qu'en nous séparant il m'embrassa sur le front. Le Dieu de ma jeunesse, Napoléon, m'eût fait le même honneur que je n'en aurais été, je crois, ni plus heureux, ni plus fier. Pour moi, alors, les deux hommes avaient le même prestige, et il y avait bien des artistes en ce temps-là qui n'auraient pas trouvé que mon culte manquait de mesure.

Depuis cette bien heureuse soirée, je ne fus plus un inconnu pour Talma; les relations de ma mère avec sa famille m'ouvrirent bien vite sa maison, où je fus toujours traité avec une amicale bonté.

A chacune de ses représentations — et il y en eut peu, pendant les quatre dernières années de sa vie, auxquelles je n'aie assisté — je ne manquais pas, la tragédie jouée, de me mêler aux personnes qui se réunissaient dans le petit salon qui précédait les trois pièces de sa loge, sur le théâtre, à droite de la scène. Là, on devisait, en l'attendant,

jusqu'au moment où, en déshabillé, et se sentant reposé, Talma faisait ouvrir sa porte et recevait. J'écoutais de mon coin tout ce qui se disait, ce qu'il disait, surtout. Ce n'était plus le héros acclamé de tout à l'heure ; c'était un homme absolument simple et uni que l'on avait devant soi. En dehors du théâtre, jamais acteur ne fut moins acteur que Talma ; en cela, très différent de tant de comédiens connus, de Kean, par exemple, grand tragédien comme lui, naturel sur la scène, mais comédien dans le monde, voulant toujours y jouer un rôle, calculant ses gestes, ses paroles, et ne se livrant jamais à un élan naturel[1].

On a pu faire les mêmes reproches à Baron, à Mlle Clairon. Combien Talma, leur

[1] Je trouve ces renseignements dans un ancien article de la *Revue britannique*, traduit de M. Charles Grattan, romancier éminent qui a bien connu Kean. Il en cite un trait cependant qui fait au moins l'éloge de sa sincérité comme artiste. Kean s'était essayé malheureusement dans un rôle créé par Garrick, celui d'Abel Drugger, rôle comique et naïf ; le lendemain, il s'établit entre lui et la veuve de Garrick une correspondance singulièrement laconique, et que M. Grattan rapporte tout entière. — Lettre de la veuve de Garrick : « Mon cher monsieur, vous ne jouerez jamais Abel Drugger. Votre servante, etc... » Réponse de Kean : « Ma chère dame, c'est vrai. Votre serviteur, etc... »

égal en talent, sinon leur maître, leur a été supérieur par l'honnête candeur de son esprit! Aucun comédien ne fut jamais dans le monde aussi éloigné que lui du charlatanisme et de la pose ; il recevait avec une grâce bienséante et sans affectation de modestie les témoignages d'admiration qui lui étaient prodigués, mais, presque aussitôt, il semblait vouloir les discuter lui-même en parlant moins de l'effet qu'il avait produit dans la soirée que de celui auquel il aurait voulu atteindre. Il expliquait les raisons qui, selon lui, s'y étaient opposées, et donnait ainsi les secrets, qu'il était bien loin de vouloir cacher, de sa façon d'étudier: Ses explications, que j'ai essayé de retenir, m'ont toujours paru d'admirables leçons d'art dramatique. Souvent il revenait sur la manière dont il interprétait, dans sa jeunesse, le rôle qu'il venait de jouer, et donnait les motifs des modifications qu'il y avait apportées, dues, tantôt à ses propres réflexions, tantôt au conseil de quelque camarade, en particulier de Monvel, dont il ne parlait jamais qu'avec admiration et respect, tantôt

enfin à une critique d'homme de lettres ou de journaliste. Pour peu que l'on insistât, il se laissait aller à répéter un fragment de quelque rôle auquel il avait depuis longtemps renoncé. C'est ainsi que je lui ai entendu dire, à moitié couché sur son canapé, à mi-voix, et avec des intentions que cette diminution de son rendait peut-être plus puissantes, des scènes de Vendôme, de Tancrède, de Gengis-Kan, de Mithridate et de quelques autres rôles encore qu'il confessait n'avoir bien joués, à son gré, que dans quelques-unes de leurs parties. Ce qui, dans les commencements, me surprenait beaucoup, c'était de voir ce terrible tragédien rire comme un enfant aux grosses facéties. C'était un régal pour lui. Il répétait avec complaisance les lazzis de Brunet et faisait le plus grand cas du talent de Potier.

Dans les lignes qui suivent, Ducis me paraît avoir bien compris l'âme et bien vu la figure de ce grand artiste : « Talma est une machine extraordinaire : il dort et il se réveille au gré d'une constitution singulière qui fait son apathie et son génie, qui en fait

un homme simple, un bon garçon, si vous voulez, et un acteur admirable, avec une figure pleine de grâces athéniennes et de la terrible mélancolie anglaise[1] ».

Cette opinion de Ducis sur la beauté particulière des traits de Talma, opinion partagée par tous les contemporains, a cependant, à ma connaissance, rencontré trois contradicteurs : Paul-Louis Courier, miss Berry, qui fut l'amie de Walpole, et, fait assez étrange, l'éminent acteur anglais Macready.

Courier ne se contente pas d'attaquer l'extérieur de Talma, il condamne aussi son talent dans la lettre suivante, adressée à sa femme, le 15 juillet 1818 :

« Je suis allé comme je t'ai dit aux Français : on donnait *Andromaque*. Je n'ai rien vu au monde de si pitoyable. Tout est révoltant. Andromaque avait dix-huit ans, et Oreste soixante. (Il en avait cinquante-cinq.) Tantôt il hurle, il beugle, tantôt il parle tout bas, et semble dire : *Nicole, apporte-moi mes pantoufles*. Tout cela est entremêlé de coups de poing et de gestes de laquais dans les endroits de la plus grande

[1] *Lettres de J.-F. Ducis,* éditées par M. Paul Albert. Lettre à M^{me} Badois, page 216.

poésie. Je t'assure que celui de la Gaîté, qu'on nomme le Talma des boulevards, vaut beaucoup mieux que son modèle. Talma était fagoté on ne peut pas plus mal ; des draperies si lourdes et si embarrassantes qu'il ne pouvait faire un pas, un gros ventre, un dos rond, une vieille figure ; c'était un amoureux à faire compassion. Tu sais que je n'ai point de prévention : je ne demande pas mieux que de m'amuser. Je crois d'ailleurs que le parterre, tout enthousiasmé qu'il était, ne s'amusait pas mieux que moi. Le Crispin, c'était Monrose, ne m'a pas paru merveilleux. Le fait est, comme je te l'ai toujours dit, que le Théâtre-Français et tous les vieux théâtres de Paris, à commencer par l'Opéra, sont excessivement ennuyeux[1]. »

Il y a dans cette appréciation de la personne et du talent de Talma un tel parti pris de contredire l'opinion générale, tant d'aigreur et d'exagération, qu'il pourrait être permis de ne point la discuter. Un Talma hurlant, beuglant, trivial, mal fagoté[2], aux gestes de laquais, est un personnage absolument différent de celui que le monde a vu et que Mme de Staël et Chateaubriand ont

[1] *Mémoires, correspondances et opuscules inédits* de P.-L. Courier, tome III, page 136. Sautelet, 1828.

[2] Le costume de Talma dans *Andromaque* est exactement reproduit dans le tableau de Guérin qu'on voit au Louvre dans la salle des *Sept Cheminées*.

glorifié. Je regrette seulement que Courier ne dise point à quels signes il a reconnu que le parterre, dont il a constaté *l'enthousiasme*, ne « s'amusait cependant pas mieux que lui ».

Lisons maintenant cet extrait du journal de miss Berry à la date 1802 :

« Le soir, au théâtre de la République, les pièces données étaient *Tancrède* et *la Réconciliation malgré soi*. Talma jouait le rôle de Tancrède. Il a du feu, il dit juste, mais sa voix est dure, rude et désagréable. Il n'est pas beau à voir parce qu'il louche. Je crois que ce serait un très bon acteur si la nature l'avait mieux doué. Tel quel, il passe pour un des meilleurs de Paris. »

Comment donc étaient conformés les yeux de miss Berry pour lui avoir fait trouver que Talma *louchait*? De quelles oreilles la nature l'avait-elle dotée pour que sa voix lui parût *dure*, *rude* et *désagréable*? Quel idéal se faisait-elle donc d'un acteur, pour juger que la nature avait mal doué celui-ci?

Quant à Macready, qui se défend dans ses Mémoires (inachevés, malheureusement) contre les reproches adressés à sa figure, il dit que l'absence de beauté chez Lekain,

Henderson et Talma n'a point empêché ces artistes « d'arriver au sommet de leur art et de produire les émotions qu'ils savaient éveiller par l'étude approfondie de leurs rôles ».

Cette opinion du célèbre tragédien, qui semble la reproduction de celle de miss Berry, pourrait s'expliquer, s'il n'avait point connu Talma ; mais Talma était allé à Londres en 1818, et Macready — il le dit dans ses Mémoires — avait assisté au dîner que lui avaient donné les acteurs anglais. Il avait donc vu Talma de près ! Dès lors, j'avoue que je ne peux comprendre que lui, un acteur, ait trouvé mal doué, sous le rapport du physique, un artiste dont Lamartine a pu tracer le portrait qu'on va lire. Ce portrait, qui est d'une ressemblance rigoureuse, représente Talma tel que je l'ai connu. Et qu'on ne dise pas que Lamartine n'a pas dessiné d'après le modèle. Auteur d'une tragédie intitulée *Saül*, achevée en 1818, il désirait avoir Talma pour interprète. Si inconnu que fût encore l'auteur futur des *Méditations*, Talma s'était empressé de lui

donner le rendez-vous qu'il lui avait demandé. C'est en rendant compte du résultat de leur entrevue que Lamartine[1] a écrit le portrait qui suit, et qui se rapproche, par un côté, du portrait exact, quoique fort amolli, que l'on voit au foyer de la Comédie-Française et qui est de Picot. Il explique aussi, dans une certaine mesure, ce qu'il y a de peu flatté dans celui de P.-L. Courier :

« Talma était alors un homme assez massif, mais très noble dans sa force, de cinquante à soixante ans (il en avait cinquante-cinq), une robe de chambre de bazin blanc, nouée par un foulard lâche, lui servait de ceinture, son cou était nu et laissait se gonfler librement à l'œil ses muscles saillants et ses fortes veines, signes d'une charpente solide et d'une mâle énergie de structure. Sa physionomie, qui est connue de tout le monde, était déjà médaille ; elle rappelait, par la forme et par la teinte, les bronzes impériaux des empereurs du Bas-Empire. Mais ce masque romain, qui semblait moulé sur ses traits quand il était sur la scène, tombait de lui-même quand il était en robe de chambre, et ne laissait voir qu'un front large, des yeux grands et doux, une bouche mélancolique et fine, des joues un peu pendantes et un peu flasques, d'une blancheur

[1] *Cours familier de littérature*, XVI^e entretien.

mate, des muscles au repos comme les ressorts d'un instrument détendu.

« L'ensemble de cette physionomie était imposant, l'expression simple et attirante. On sentait l'excellent cœur sous le merveilleux génie. Il ne cherchait à produire aucun effet : il était las d'en produire sur la scène ; il se reposait et il reposait les yeux dans sa maison. Je me sentis à l'instant rassuré et pris au cœur par la bonhomie sincère et grandiose à la fois de cette figure ».

Cette impression de naturel que produisait Talma dans son intérieur, et qui frappa Lamartine, saisissait également et plus qu'il ne semble le croire, sur la scène. Une actrice polonaise moderne, Mme Modjeska, célèbre par la vérité de son jeu, déclarait que la première leçon de naturel qu'elle eût reçue lui venait d'un critique allemand qui avait dit, en parlant avec admiration de Talma : « Ce qui me surprenait, c'était de n'être pas surpris ».

Talma avait cinquante-neuf ans quand, à ma sortie de collège, et entré comme élève dans l'atelier de M. Hersent, je commençai à suivre le cours de ses représentations, attiré vers le théâtre, sans arrière-pensée,

mais par un goût instinctif et très passionné. A cette époque, la considération que l'on avait pour sa personne égalait l'admiration que l'on professait pour son talent.

Les comédiens du Théâtre-Français, particulièrement, lui témoignaient le respect le plus profond et le plus affectueux. Il n'en avait pas toujours été ainsi.

Au début de sa vie, il s'était élevé entre lui et ses nombreux camarades des débats irritants provoqués, à l'éclosion de la Révolution, par la passion politique. Bien qu'après la Terreur, qui leur avait fait courir à tous les mêmes dangers, une réconciliation générale fût intervenue entre eux, Saint-Prix, Fleury, Dazincourt, et quelques autres encore, avaient gardé contre lui, au fond du cœur, un ressentiment amer et défiant qui ne s'est jamais qu'imparfaitement dissipé.

Les rivalités théâtrales n'entrèrent pour rien dans ces divisions ; car, quoi qu'on ait dit, Talma n'eut point à lutter, au début de sa carrière, contre les difficultés dont on se plaît habituellement à voir le génie triompher. Aucun rival jaloux ne s'est mis en

travers de sa route. Les seules résistances sérieuses qu'il avait rencontrées venaient de ses parents, qui ne voulaient pas qu'il devînt comédien. Je me souviens, à ce sujet, d'avoir vu longtemps, au foyer de la Comédie-Française, un vieux cousin à lui, un horloger, nommé Mignolet, qui, se croyant menacé, à la mort du grand artiste, de perdre les entrées sur le théâtre qu'il devait à sa parenté, invoquait ce singulier titre à les conserver, qu'il avait été le membre de la famille le plus opposé à ce que Talma se fit acteur ! Que de fois cet exemple de Talma luttant contre les siens pour devenir comédien n'a-t-il pas été invoqué par des jeunes gens en débat avec de sages parents ! Ayant le goût du théâtre comme Talma, ils en concluent que, comme lui, ils en ont la vocation. Grande est cependant la différence des deux termes, l'attrait qu'on se sent pour un art n'impliquant pas le moins du monde une aptitude à l'exercer avec talent. Chez Talma, le goût et la vocation se trouvaient réunis ; dès son enfance, le génie du théâtre s'était manifesté en lui par les signes les

plus évidents. Il avait reçu de la nature, c'est lui qui l'a dit, une imagination mélancolique, une sensibilité extrême de nerfs, une facilité d'exaltation qui lui arrachèrent un jour, il avait dix ans, un déluge de larmes, comme il faisait dans une tragédie jouée à son collège, le récit de la mort de Tamerlan. Avec l'âge, ces dispositions n'avaient fait que se développer. Un médecin renommé, le père d'Eugène Suë, qui avait été son compagnon de travail et de chambrée, à l'époque où Talma se préparait par des études médicales à la profession de dentiste, a raconté que la cohabitation avec lui était insupportable tant était forte sa manie de réciter et de déclamer des vers. Il l'en assourdissait toutes les nuits.

L'opinion générale de ses camarades était d'ailleurs très peu favorable à ses prétentions dramatiques, à ce point que Talma, désespéré, hésitait à leur donner suite, quand une actrice distinguée de la Comédie-Française, M^{lle} Sainval cadette, qui lui vit jouer Oreste d'*Iphigénie en Tauride* sur un théâtre d'occasion, releva son courage,

raffermit ses résolutions, et l'engagea fortement à embrasser la carrière où il devait si promptement s'illustrer.

Engagé à la Comédie-Française en 1787, il y débuta le 29 novembre par le rôle de Seïde dans *Mahomet*. Dix-sept mois plus tard, on le recevait sociétaire, et, dans la même année, il créait le rôle de Charles IX, qui fondait sa réputation.

Il marchait bon train, on le voit, n'ayant qu'à se louer de ses camarades, qui avaient abrégé son noviciat, et des auteurs, qui lui témoignaient toute confiance.

Il semble toutefois que l'éclat qui environna bien vite son nom ne suffisait pas à l'impatience de son ambition. Il rêvait une célébrité plus grande encore : il crut qu'il l'atteindrait plus rapidement en se mêlant aux agitations politiques. Pour son repos, il eût été sage de s'en tenir éloigné. On va voir ce qu'il a gagné à se poser en homme de parti.

Lié, dès le début de la Révolution, avec des hommes professant les opinions les plus avancées, il se mit à rechercher toutes les

occasions d'assister et même de prendre part aux graves événements qu'enfantaient les discusions de l'Assemblée nationale et la marche progressive de la Révolution.

Dans l'ardeur de son prosélytisme intéressé, il n'examinait pas si son attitude et ses actes servaient avantageusement la société dont il était membre. C'est ainsi qu'au mois d'avril 1790, en sa qualité de sociétaire le plus nouvellement reçu, il fut chargé par ses camarades du compliment, qu'après les vacances de Pâques, les comédiens étaient en usage d'adresser au public, à la réouverture du théâtre. On lui avait recommandé de n'y rien insérer qui eût rapport aux circonstances politiques du moment. Talma eut la malheureuse idée de prier Marie-Joseph Chénier d'écrire ce compliment. Chénier accepta, mais le discours qu'il remit était dans un sens tout contraire au vœu des comédiens. Ceux-ci n'en voulurent point et engagèrent Talma à en rédiger un autre ; il s'y refusa, déclarant qu'il prononcerait le discours rejeté ou qu'il n'en prononcerait aucun. Les comédiens maintin-

rent leur première résolution, et je crois qu'ils eurent tort. Ils manquaient ainsi à la prudence dont ils avaient donné la preuve dans la recommandation qu'ils avaient faite à Talma, et ils n'eurent pas à se louer de leur opiniâtreté. Le discours de Chénier, violent en quelques endroits, renfermait, malgré cela, d'excellentes choses : entre autres, après un éloge courageux de Louis XVI, cette phrase, qui me paraît bonne à retenir et qu'avait inspirée le scandale occasionné par certaines pièces d'une immoralité par trop dévergondée : « La licence est la liberté de l'esclavage ».

Au lieu de tout rejeter en bloc, les sociétaires eussent été plus sages et plus habiles en transigeant avec l'auteur. Ils auraient dû lui témoigner des égards, s'attacher à lui faire comprendre qu'il n'énerverait nullement son œuvre pour en retrancher des violences qui n'étaient pas de la force, pour apporter au moins à la forme quelques atténuations ; en un mot, ils auraient dû en agir avec ce discours comme avec une pièce, et le recevoir à corrections.

Ils préférèrent, ne pouvant vaincre la résistance de Talma, charger Naudet[1] de parler en leur nom.

Naudet était un ancien sous-officier des gardes françaises, d'une rare bravoure et d'une grande fermeté de caractère. Il rédigea un discours qui fut agréé par l'assemblée des comédiens, approuvé par Bailly, maire de Paris, et applaudi par le public quand on le lui lut, en dépit des efforts des partisans de Talma, qui, pour en paralyser d'avance l'effet, s'étaient réfugiés au cintre et dans les troisièmes loges, d'où ils avaient fait pleuvoir sur la salle, avant le lever du rideau, une épaisse quantité d'exemplaires imprimés du discours de Chénier. On y lisait en tête cet avertissement : « Les comédiens n'ont pas voulu permettre au sieur Talma de prononcer ce qu'on va lire ; on leur a rendu les droits de citoyens, et *ils craignent de parler en citoyens*. Quelques personnes de la Comédie-Française sont

[1] Ce Naudet est le père du savant éminent qui, pendant de longues années, a été secrétaire perpétuel de l'Académie des Inscriptions et Belles-Lettres.

tourmentées de *vapeurs aristocratiques* : *mais, aux grands maux les grands remèdes !...* »

On comprend quels sentiments pouvaient animer les comédiens français à l'endroit de celui qui leur valait de telles menaces.

Les relations étaient déjà très tendues, quand une affaire beaucoup plus grave vint mettre le comble aux divisions.

Là encore, c'est Marie-Joseph Chénier qui fut l'artisan de la querelle ; et l'incident n'est pas à son honneur. En effet, à examiner froidement et impartialement les faits, on ne peut s'empêcher de reconnaître que si, dans ses débats avec la Comédie, il était assez naturel que le poète écoutât d'abord son amour-propre et ses intérêts, il a vraiment dépassé la mesure et fait trop bon marché de ceux fort légitimes des comédiens et de ses confrères.

Une première discussion s'était élevée entre lui et la Comédie, au sujet de la tragédie de *Henri VIII*, qu'il avait retirée la veille de la représentation, à sept heures du soir, sans égard pour les dépenses exces-

sives que la mise en scène de cet ouvrage avait entraînées

Dédaigneux des réclamations qui lui furent adressés à ce sujet, il demanda la reprise de sa tragédie de *Charles IX*, précédemment retirée par lui et à laquelle il avait fait, disait-il, « *des additions relatives aux circonstances du moment* ».

Les comédiens répondirent à sa demande par la lettre suivante :

« Nous ne pouvons, monsieur, prendre une autre règle de décision sur votre demande que les règlements que *vous avez dû adopter vous-même* ; la tragédie de *Charles IX*, que vous avez retirée, est dans le cas de l'article 22 de ces règlements, et elle a droit à une reprise dans le temps dont vous conviendrez avec la Comédie. La seule convenance qui nous gouverne est la justice, et lorsque vous avez retiré *Charles IX*, alors annoncé pour le samedi suivant, nous avons cru devoir vous faire observer *que nous ne serions libres de reprendre cette tragédie qu'après les autres pièces qui sont dans le même cas, et dont le rang de reprise est*

fixé avant la reprise de la vôtre, par l'époque même de leurs représentations.

« Nous sommes, etc... »

Le lendemain de la publication de cette lettre, paraissait dans la *Chronique* la note suivante : « Les comédiens français refusent de jouer la seule pièce nationale existant ; celle enfin qui les a tirés de la détresse pendant l'hiver ».

Ce refus ne faisait pas le compte de certains politiques, qui, fort peu soucieux des règlements intervenus entre les comédiens et les auteurs, tenaient beaucoup, au moment de la Fédération, à ce que l'on représentât la pièce de Chénier avec *les additions relatives aux circonstances* dont il avait entretenu le public. Mirabeau exprima dans ce sens un vœu, qu'à son instigation, les fédérés de la Provence portèrent à l'assemblée des comédiens. Ceux-ci refusèrent d'y déférer, continuant à abriter leur refus derrière les règlements. Irrités, les fédérés se réunirent alors au parterre de la Comédie et troublèrent la représentation en demandant *Charles IX* à grands cris. En ce moment,

Naudet se trouvait en scène, et les comédiens, prévenus de la réclamation qui allait se produire, l'avaient chargé d'y répondre. J'emprunte à Talma le récit de la scène[1] :

« On donnait *Epiménide :* nous étions trois sur la scène, M. Naudet, M^{lle} Lange et moi. Un des députés avait rédigé sa demande par écrit ; il en fait la lecture, et elle est suivie de nombreux applaudissements et de cris plusieurs fois répétés : « *Charles IX ! Charles IX !* » M. Naudet répond qu'il est impossible de jouer cette tragédie parce que M^{me} Vestris est malade, et que M. Saint-Prix est retenu au lit par un érysipèle à la jambe. (C'était l'exacte vérité.) Les cris augmentent, les inculpations se succèdent : j'entends accuser publiquement ma Société d'intelligence avec les ennemis de la Révolution ; on va même jusqu'à prononcer le nom de ceux qui règlent sa conduite et arrêtent son répertoire ; je vois les spectateurs prêts à se porter à des violences telles qu'il est à craindre que la sûreté publique soit compro-

[1] *Réponse de François Talma au Mémoire de la Comédie-Française*, page 12, Garnéry. L'an II de la Liberté.

mise. Ces diverses idées m'agitent, et, sans rien considérer autre chose, je m'avance et je dis :

« *Messieurs, M*me *Vestris est, en effet, incommodée, mais je crois vous répondre qu'elle jouera, et qu'elle nous donnera cette preuve de son zèle et de son patriotisme : quant au rôle du cardinal, on le lira.* » C'était ce que le public avait demandé.

« — Il n'est pas d'expression pour peindre la surprise des comédiens, dit le mémoire qu'ils rédigèrent en réponse, et la noirceur du procédé du sieur Talma, qui, en donnant ainsi publiquement à ses camarades un démenti formel, rendait, par là, vraisemblables toutes les calomnies dont on cherchait depuis longtemps à les rendre victimes [1] ».

Les comédiens français exagèrent : « Qui veut noyer son chien l'accuse de la rage ». Talma, loin de donner un démenti à Naudet, confirmait ce qu'il venait de dire. Seulement, l'un parlait de l'impossibilité de

[1] *Exposé de la conduite et des torts du sieur Talma envers les comédiens français*, pages 17 et 18. — Vrault, 1790.

jouer la pièce et l'autre suggérait un moyen de la représenter. « J'ai répondu pour ma société, ajoute Talma, sans avoir son aveu ; c'est mon seul tort, je le confesse, et le zèle m'a emporté trop loin ; mais un excès de zèle n'est point une trahison, et, pour qualifier ma démarche de ce nom, il faudrait admettre que ma société aurait arrêté précédemment de ne plus jouer *Charles IX*, quoi qu'il en pût arriver encore; dans ce cas, l'ai-je bien servie, en lui épargnant les dangers évidents auxquels elle était exposée. »

Cette manière de voir n'était pas du tout celle des comédiens et, en particulier, celle de Naudet, qui, se fondant sur l'impression produite par le discours de Talma, se croyait accusé d'avoir voulu tromper le public. La querelle des deux comédiens s'envenima ; et, quelques jours après, dans une scène violente où Naudet jugea que Talma lui avait adressé un mot injurieux, il le frappa au visage. Un duel au pistolet s'ensuivit. Sur le terrain, Naudet tira le premier et manqua son adversaire ; Talma ajusta à son tour ; mais, au moment de presser la dé-

tente de son arme, il s'arrêta, déclarant que ses mauvais yeux l'empêchaient de voir Naudet à dix pas. « Me vois-tu, maintenant? » crie Naudet, avançant de cinq pas et se frappant fortement la poitrine. Le coup de Talma était alors trop assuré : il voyait trop bien son ennemi; il eut tout à la fois le cœur et l'esprit de le manquer.

Enfin la paix se fit, mais une paix apparente, une paix sournoise qui n'empêchait pas tous ces artistes de mérite, mais d'opinions politiques différentes, de se déchirer mutuellement. Talma, lassé par l'hostilité sourde qu'il sentait autour de lui, prit enfin le parti de renoncer volontairement à ses droits de sociétaire, et, en compagnie de Mmes Vestris et Desgarcins, il passa le 1er avril 1791 sur le théâtre du Palais-Royal, que l'architecte Louit venait d'élever et qui prit le titre de Théâtre-Français de la rue de Richelieu. Cette salle, affectée plus tard au *Théâtre de la République*, est aujourd'hui celle du Théâtre-Français.

Trois semaines après sa rupture avec les sociétaires, il épousait Julie Carreau, « femme

plus remarquable encore par le charme de son caractère et de son esprit, a dit M. Arnault[1], que par celui de sa figure, tout agréable qu'elle fût ».

Egalement passionnée pour les lettres, les arts, la philosophie et la politique, après avoir reçu chez elle, sous l'ancien régime, ce que la cour et la ville avaient de plus aimable, elle y réunissait depuis la Révolution, avec les littérateurs et les artistes les plus célèbres, les plus illustres membres de la législature. On trouvera dans les *Mélanges de littérature et de politique*, de Benjamin Constant, une notice étendue sur la femme de Talma. Elle a pour titre : *Lettre sur Julie.*
« Cette lettre, dit l'auteur, concerne une personne morte depuis vingt-quatre ans, mais plusieurs de ses contemporains l'ont connue, et verront peut-être avec quelque intérêt cet hommage rendu à la mémoire d'une femme qui, dans sa jeunesse, avait eu beaucoup d'admirateurs, et qui, dans un âge plus avancé, avait conservé beaucoup d'amis. »

[1] *Souvenirs d'un sexagénaire,* tome II. p. 131.

Cette lettre, où le nom de Talma n'est même pas prononcé, est d'un bout à l'autre un éloge exalté de cette femme, « dont l'esprit, dit encore Benjamin Constant, était juste, étendu, toujours piquant, quelquefois profond ». Julie Carreau avait trente-cinq ans quand, en 1791, elle épousa Talma, qui n'en avait que vingt-sept. Leur bonheur ne fut pas de longue durée ; les infidélités de Talma causèrent une peine mortelle à sa femme, qui l'aimait avec passion. Ils divorcèrent en 1797, ayant eu de leur mariage deux enfants, deux jumeaux, qui moururent avant leur mère, décédée en 1805.

« Elle fut malheureuse, dit à son tour M^{me} Louise Fusil dans les *Souvenirs d'une actrice*.[1] Elle avait quarante mille livres de

[1] M^{me} Louise Fusil, femme de l'acteur de ce nom, avait longtemps habité la Russie.

Elle rentra en France en 1812, dans les fourgons de notre armée qu'elle suivit dans sa fameuse retraite.

Elle a raconté ses aventures dans des mémoires que j'ai lieu de croire plus fantaisistes que vrais.

Je la voyais fréquemment au Théâtre-Français. Fort bavarde, et très fatigante, elle avait exaspéré Beauvallet qui, un beau jour, lui fit interdire l'entrée du foyer.

Grâce à Samson et à moi, on leva cette consigne qui avait navré et offensé cette vieille femme.

Mon intervention en sa faveur me valut pendant plu-

rente en se mariant, dont elle faisait un noble usage ; elle n'en avait plus que six mille à sa mort ; elle perdit à la fois son mari, sa fortune et ses enfants. »

C'est dans le salon de sa femme Julie Carreau, devenu le sien, que Talma se lia avec Riouffe, Condorcet, Gensonné, Vergniaud, et la plupart des Girondins.

sieurs années des témoignages assez fastidieux de sa confiance

C'est ainsi que, méditant une réimpression de *ses Souvenirs* (cette réimpression se fit-elle ? je l'ignore), elle me les donna à lire sur le seul exemplaire qui lui restât de la première édition.

Cet exemplaire était surchargé de notes et de rectifications, parmi lesquelles je remarquai celle-ci, qui me parut assez singulière.

Elle racontait, dans sa première version, qu'au passage de la Bérésina, elle était accompagnée d'une jeune fille nommée Nadège, qu'elle avait adoptée, et qu'elle appelait prétentieusement l'orpheline de Wilna. Se trouvant en détresse au milieu de l'encombrement des charrois, des caissons, des pièces d'artillerie, et de l'effroyable bagarre de ce passage, elle eut la chance d'être aperçue du prince Eugène, qui la reconnut, et lui rendit le signalé service de la faire monter, elle et l'enfant, dans une voiture qui lui appartenait.

En vue de la seconde édition, au nom du prince Eugène, elle avait substitué celui de Napoléon.

Histoire de relever l'anecdote ! Ce n'est pas la seule marque de reconnaissance et de sensibilité qu'ait donnée M^me Fusil.

Son mari étant à l'article de la mort, elle crut qu'elle lui devait une confidence, et, s'approchant de son lit de douleur : « Nadège, lui dit-elle, n'est pas une orpheline que j'ai trouvée sur les bords de la Wilna comme je te l'avais fait croire. Nadège est ma fille ! » Je ne sais si cette révélation adoucit les derniers instants de Fusil, mais elle rendit au moins le calme à la conscience de sa femme.

C'est là, dans la maison qu'ils habitaient rue Chantereine, devenue depuis rue de la Victoire, quand cette maison eut été vendue au général Bonaparte, que Talma donna, au mois d'octobre 1792, une fête à Dumouriez, revenu de l'armée du Nord, et aux principaux députés de la Gironde. Cette liaison avec les plus illustres orateurs de la Convention rehaussait encore le prestige de Talma, mais ce fut à dater de cette fête que ses opinions, qui jusqu'alors avaient passé pour avancées, commencèrent, comme celles de ses amis, à devenir suspectes. Les Jacobins ayant pris l'avantage sur la Gironde, ce fut Marat qui porta les premiers coups à la popularité de Talma comme patriote. Marat accusait Dumouriez d'avoir fait conduire disciplinairement des bataillons de volontaires parisiens dans des places fortes, pour cause d'insubordination, et il annonça dans l'*Ami du Peuple* (18 octobre 1792) qu'il avait voulu s'assurer du fait auprès de Dumouriez lui-même.

« Moins étonné qu'indigné, écrit-il, de voir d'anciens valets de cour placés, par suite des événements, à la

tête de nos armées, et, depuis le 10 août, maintenus par l'astuce, l'intrigue et la sottise, pousser l'audace jusqu'à dégrader et traiter en criminels deux bataillons patriotes, sous le prétexte ridicule, et très probablement faux, que quelques individus avaient massacré quatre déserteurs prussiens, je me présentai à la tribune des Jacobins, pour dévoiler cette trame odieuse, et demander deux commissaires distingués par leur civisme pour m'accompagner chez Dumouriez et être témoins de ses réponses à mes interpellations. Je me rendis chez lui avec les citoyens Bentabole et Monteau, deux de mes collègues à la Convention. On nous répondit qu'il était au spectacle et qu'il soupait en ville. Nous le savions de retour des Variétés : nous allâmes le chercher au club du D. Cypher(?) où l'on nous dit qu'il devait se rendre. Peine perdue ; enfin nous apprîmes qu'il devait souper rue Chantereine dans la petite maison de Talma. Une file de voitures et de brillantes illuminations nous indiquèrent le temple où le fils de Thalie fêtait un enfant de Mars. Nous sommes surpris de trouver la garde nationale parisienne en dedans et en dehors. Après avoir traversé une antichambre plain (*sic*) de domestiques mêlés à des piquiers et à des éduques (*sic*), nous arrivâmes dans un salon rempli d'une nombreuse société.

« A la porte était Santerre, général de l'armée parisienne, faisant les fonctions de laquais ou d'introducteur. Il m'annonce tout haut dès l'instant qu'il m'aperçoit : indiscrétion qui me déplut fort, en ce qu'elle pouvait faire éclipser quelques masques intéressants à connaître. Cependant j'en vis assez pour tenir le fil des intrigues. Je ne parlerai pas d'une douzaine de

fées destinées à parer la fête. Probablement la politique n'était pas l'objet de leur réunion. Je ne dirai rien non plus des officiers nationaux qui faisaient leur cour au grand général, ni des anciens valets de la cour qui formaient son cortège sous l'habit d'aide de camp.

« Enfin, je ne dirai rien du maître du logis, qui était au milieu d'eux, en costume d'histrion. Mais je ne puis me dispenser de déclarer, pour l'intelligence des opérations de la Convention et la connaissance des escamotages de décrets, que, dans l'auguste compagnie, était Kersaint, le grand feseur (*sic*) de Lebrun, et Roland, *La Source...* (*sic*), Chénier, tous suppôts de la république fédératrice ; Dulaure et Gorsas, tous galopins libellistes. Comme il y avait cohue, je n'ai distingué que ces conjurés ; peut-être étaient-ils en plus grand nombre ; et, comme il était de bonne heure encore, il est probable qu'ils n'étaient pas tous rendus, car les *Vergnaud* (*sic*) les Buzot, les Camus, les Rabault, les Lacroix, les *Gadet* (*sic*), les *Barbarou* (*sic*) et autres meneurs étaient sans doute de la fête, puisqu'ils sont du conciliabule.

« Avant de rendre compte de notre entretien avec Dumouriez, je m'arrête ici un instant pour faire avec le lecteur judicieux quelques observations qui ne seront pas déplacées. Conçoit-on que ce généralissime de la République, qui a laissé échapper le roi de Prusse de Verdun et qui a capitulé avec l'ennemi, qu'il pouvait forcer dans les camps et réduire à mettre bas les armes, au lieu de favoriser sa retraite, ait choisi un moment aussi critique pour abandonner les armées sous ses ordres et se livrer à des orgies chez un acteur avec des nymphes de l'Opéra ? »

Dans le numéro de l'*Ami du Peuple* qui suit celui dont je viens de donner un extrait, Marat donne sa version de l'entretien qu'il eut avec Dumouriez. Il lui prête une humilité d'attitude peu en rapport avec ce qu'on sait du caractère altier du vainqueur de Jemmapes, et qui est démentie d'ailleurs par d'autres contemporains. Il n'est pas de mon sujet de reproduire ce récit ; j'en citerai seulement le début :

« Entrant, dit Marat, dans le salon où le festin était préparé, je m'aperçois très bien que ma présence troublait la gaieté, ce qu'on n'a pas de peine à concevoir quand on considère que je suis l'épouvantail des ennemis de la patrie... »

Le lecteur, je crois, ne sera pas plus étonné que ne l'a été Marat de l'effet produit par son arrivée au milieu d'une fête à laquelle on ne l'avait pas invité, et où l'annonce de son nom venait, comme le spectre de Banco, glacer la gaieté des convives. Il se trouva pourtant dans l'assistance un homme qui prit gaiement l'apparition du terrible ami du peuple : c'était Dugazon[1]. Devenu le ca-

[1] Dugazon était un braillard, mais nullement fanatique. Il utilisa le crédit qu'il avait auprès des Jacobins pour rendre de

marade de Talma dont il avait été le maître, il parcourut toutes les pièces par où Marat avait passé, brûlant du sucre sur une pelle rougie au feu, afin de purifier, disait-il, l'air, que ce monstre dartreux avait infecté.

La réputation de civisme de Dugazon et aussi sa réputation très établie de fantaisiste le firent échapper aux conséquences de sa bouffonnerie. Talma, lui, fut inquiété.

nombreux services. Il fut assez heureux pour sauver de l'échafaud un ancien membre du conseil judiciaire de la Comédie-Française, M. Duveyrier : je tiens le fait de son fils, bien connu dans les lettres sous le nom de Mélesville.

La Terreur passée, Dugazon, chaque fois qu'il jouait, était en butte aux quolibets les plus grossiers, et aux avanies les plus injurieuses. « Nous nous soucions de toi et de toute ta race de canailles comme de cela », dit Lubin dans *les Fausses Confidences*, et le public aussitôt de faire l'application du trait à Dugazon qui jouait Dubois et de le souligner par une triple salve d'applaudissements. Mais il était brave, mieux encore, il était crâne, et, de plus, bretteur. Poussé à bout, un soir, il se redresse contre l'insulte, arrache sa perruque, la jette dans le parterre, et s'écrie avec fureur : « Qui de vous osera me la rapporter ? » Puis, écartant son manteau qu'il rejette sur ses épaules (il jouait *le Marchand de Smyrne*, de Chamfort), il se croise résolûment les bras, laissant voir une paire de pistolets passés dans sa ceinture. Le tumulte qui suivit ce défi, on le devine ! Le théâtre fut escaladé, et c'est à grand peine que l'on parvint à soustraire l'audacieux comédien à la vengeance du parterre.

Le temps finit par user les colères, la bourrasque s'apaisa, les esprits se calmèrent, et Dugazon trouva des protecteurs. Son talent aidant, on finit par ne plus prendre au sérieux le rôle politique d'un homme à qui on n'avait à reprocher que beaucoup de tapage, des bouffonneries, et, en somme, pas de cruautés.

La Terreur venue, tous ses amis de la première heure de la Révolution furent pour la plupart mis à mort et des avis lui furent donnés que le même sort l'attendait. Dès lors, il perdit tout repos, vivant dans une inquiétude d'esprit qui était un supplice. Pour éviter les attroupements et les agitations de la rue, le comité de Salut public ne faisait procéder aux arrestations que la nuit. Informé de cela, Talma ne rentrait plus chez lui qu'accompagné d'un de ses camarades qui passait la nuit dans sa maison, et il avait dans sa cour deux énormes chiens dont les aboiement furieux devaient, selon lui, intimider les estafiers qui seraient venus pour l'arrêter. Précautions dérisoires qu'Alexandre Duval, alors acteur de la Comédie-Française, nous a fait connaître[1].

Bien mieux que par ses molosses, le grand tragédien se trouvait protégé par son admirable talent. De jour en jour, le public se passionnait davantage pour lui. Ainsi qu'il advint plus tard pour le peintre David.

[1] *OEuvres complètes*, t. XII, p. 435-441.

c'est sa popularité comme artiste qui le sauva de l'échafaud.

Je n'exagère pas les périls qu'il a courus, et voici une anecdote, peu connue, je crois, qui le prouvera.

Robespierre, on le sait, avait été désigné par la Convention pour la présider le jour de la fête de l'*Etre Suprême*. On sait aussi quelles étaient, pour sa toilette, ses habitudes de recherche et de propreté; la cérémonie qu'il était chargé de diriger devant le mettre fort en vue, il eut un moment l'idée de se départir de sa simplicité correcte et de ne point se contenter de l'écharpe tricolore portée par tous les représentants du peuple. Il pensait que, revêtu d'un costume marquant quelque différence entre lui et ses collègues, il ajouterait, par une tenue exceptionnelle, au prestige de son rôle. Dans cette pensée, il fit appeler un matin, pour prendre ses avis, un nommé Chevalier, costumier du théâtre de la République. Chevalier arriva au moment où Robespierre, enveloppé d'un long peignoir, était aux mains de son perruquier et faisait poudrer

à *frimas* sa chevelure à *ailes de pigeon*. C'était la dernière mode du régime déchu : il est assez curieux qu'il l'ait conservée sans scandaliser les sans-culottes.

Robespierre immédiatement fit part de ses idées à Chevalier, qui les approuva naturellement et qui, entrant dans la pensée de l'Incorruptible, l'entretint tout aussitôt des costumes dont s'occupait alors David, ceux-là mêmes dont s'affublèrent plus tard les membres des deux Corps législatifs, du Tribunat et des hauts fonctionnaires du Directoire.

Tunique serrée à la taille par une large écharpe à franges d'or, long manteau rouge, chapeau dit à la Henri IV, à larges bords relevés sur le devant et surmonté d'un panache tricolore. Tout cet attirail « absurde et splendide [1] », qui devait un jour parer Barras et ses collègues, ne plut point à Robespierre. Il comprit sans doute qu'il ne pourrait être que ridicule, avec sa petite taille, sous cet appareil écrasant, et il demanda à

[1] Jules Simon : *Une académie sous le Directoire* (le Costume), page 436.

Chevalier de chercher autre chose, de trouver un vêtement qui, tout en ayant de la majesté, s'accorderait mieux avec sa personne. Concilier la simplicité et la noblesse, en évitant surtout ce qui aurait pu avoir un caractère par trop théâtral (point sur lequel Robespierre insistait particulièrement), c'était un problème assez difficile à résoudre. Le malheureux costumier était dans la situation du maître de philosophie de M. Jourdain : on lui demandait aussi un compliment qui ne fût ni en prose ni en vers ; Robespierre rejetait les unes après les autres toutes les propositions. A bout d'éloquence et dessinant mieux qu'il ne parlait, Chevalier eut l'idée de faire un croquis à l'imitation d'un des dessins de David, représentant un personnage dont l'habit moderne s'amalgamait assez bizarrement avec un costume en quelque sorte antique et qui, croyait-il, pouvait répondre aux exigences de son redoutable client. Robespierre, la tête toujours livrée au peigne et à la houpe de son perruquier, prit le dessin et l'examina avec quelque attention. Chevalier, encouragé, lui

faisait remarquer tous les avantages du costume qu'il lui présentait. Il aurait, disait-il, le mérite de satisfaire le regard sans l'étonner, puisque des artistes l'avaient déjà en partie adopté et notamment (remarque assez maladroite à soumettre à un homme en train de se faire poudrer) l'acteur célèbre à qui l'on devait déjà la mode des cheveux à la *Titus*, le citoyen Talma...

A ce nom, les traits de Robespierre se contractent, il froisse convulsivement le papier qu'il tenait à la main, se dresse sur ses pieds, rejette brusquement son peignoir, et, dans la violence du mouvement, renverse par la chambre la boîte à poudre du perruquier. « Talma ! » s'écrie-t-il les yeux étincelants, « Talma ! » et son indignation devient de la frénésie quand l'amidon qu'il a répandu s'élève autour de lui en un nuage de poussière qui l'aveugle, lui entre dans la gorge et dans le nez, le fait tousser et entrecoupe ses imprécations. « Talma !... l'auxiliaire, l'instrument des messieurs qui corrompent le public... avec leurs tragédies empoisonnées... Talma ! l'ami des fédéralistes !... leur

complice, l'acteur dangereux, immoral... le faux patriote... le suspect!! Non, non, rien qui rappelle ce misérable !! » Et toujours toussant, livide, furieux et décoiffé, Robespierre congédie Chevalier qui se retire épouvanté.

C'est en simple habit bleu barbeau, en gilet blanc, avec des culottes de nankin et un bouquet de fleurs des champs à la main, que Robespierre présida la Convention le 8 juin 1794, jour de la fête de l'*Etre Suprême*. C'est dans ce même habit qu'il fut guillotiné six semaines plus tard, et ce ne fut que dans les jours qui suivirent le 9 thermidor que Chevalier osa faire à Talma le récit de son entrevue avec le Jacobin abattu. M. Colson, ami, je crois même parent de Chevalier et père de l'acteur du Théâtre-Français dont j'ai été longtemps le camarade, et par qui je me suis fait maintes fois répéter cette anecdote, m'assurait que Talma, bouleversé par l'idée du danger rétrospectif qu'il avait couru, en avait eu la jaunisse.

Les imputations calomnieuses dirigées contre lui par certains partisans du régime

qui avait triomphé au 9 thermidor, ne durent pas peu contribuer à le rendre malade. Considéré, on vient de le voir, comme un contre-révolutionnaire outré, par le chef soupçonneux des Jacobins, lui, l'exalté des premiers jours de la Révolution, il n'avait échappé à la guillotine que pour se voir bientôt accusé d'avoir participé aux crimes de la faction qui avait menacé sa propre tête.

On sait que la plupart des sociétaires de la Comédie-Française, dont Talma s'était naguère séparé, avaient été jetés en prison comme suspects. Ils y restèrent quinze mois, et ne durent la vie qu'au dévouement audacieux d'un employé du comité de Salut public, nommé La Bussière, qui parvint à soustraire et à faire disparaître leur acte d'accusation. On était en train d'en dresser un autre, quand le 9 thermidor vint les rendre à la liberté.

C'est alors qu'à leur sortie de prison, il se trouva des gens pour prétendre que l'instigateur de leur arrestation avait été Talma, désireux de se venger d'eux. Si odieuse que fût l'accusation, elle ne laissa pas que d'être

colportée méchamment et, avec le temps, de prendre de la consistance. Les journaux de l'époque en font foi. Notamment le *Républicain français*, dont le rédacteur, rendant compte, dans le numéro du 4 germinal an IV, d'une insurrection formidable qui venait d'épouvanter Paris, et de l'ardeur avec laquelle toutes les sections de la capitale avaient pris les armes, ajoute :

« Tandis que les patriotes réunis en armes parcouraient les rues de Paris en chassant devant eux les hordes sanguinaires des Jacobins, quelques héros de coulisse se sont répandus dans les théâtres pour y exciter du trouble. A celui de la République, ils ont interrompu la pièce (*Fénelon*) et demandé que Talma fût chassé comme terroriste. Ils voulaient que le directeur Gaillard leur en fît la promesse, dans les premiers mouvements de l'indignation publique contre ceux des satellites de nos derniers tyrans qui osaient encore affronter les regards sur la scène. Mais Talma a été couvert des applaudissements qu'on devait à une victime désignée. On s'est rappelé ses titres à l'échafaud, l'amitié qui l'unissait à des hommes dont la postérité inscrira les noms sur la colonne des illustres martyrs de la liberté, à Vergniaud, à Ducos, à Fonfrède... Il est secrètement accusé, dit-on, d'avoir provoqué l'arrestation des comédiens français. C'est à Larive, à Fleury, à Contat, d'écarter une pareille in-

culpation. Un artiste d'un talent aussi élevé que Talma ne doit point avoir besoin de se défendre d'une bassesse. »

Dès le lendemain, Mˡˡᵉ Contat, et, le surlendemain, Larive répondaient noblement à l'appel qui leur était fait.

« A l'époque même de notre persécution, disait Mˡˡᵉ Contat, je recevais de Talma des marques d'un véritable intérêt. Je les jugeai si peu équivoques qu'elles firent disparaître les légers nuages de nos anciennes divisions, et nous rapprochèrent... Je pense que Talma n'était pas alors plus disposé à profiter de nos dépouilles que nous le serions aujourd'hui à bénéficier des siennes. Je dis nous, sans avoir consulté mes anciens camarades, mais je le dis avec la certitude de n'en être pas désavouée. »

« Loin d'avoir contribué à l'arrestation des comédiens français, dit à son tour Larive, Talma a été volontairement au-devant du coup qu'on voulait me porter ; c'est à ses soins et à son activité que je dois l'avis salutaire qui m'a soustrait aux poursuites des quatre aides de camp d'Henriot lorsqu'ils vinrent à ma campagne me mettre hors la loi et donner l'ordre de tirer sur moi. »

C'est au *Moniteur* du 7 germinal que fut insérée la note de Larive ; on y lit encore le certificat suivant, curieux à plus d'un titre, si l'on se rappelle que le signataire, fait plus

tard baron par l'Empire, est devenu un des préfets les plus fougueux de la Restauration et a même failli être révoqué à cause des excès de son royalisme :

« J'ai connu Talma, dit M. Trouvé, il y a quinze mois, à l'époque où commencèrent les désastres intérieurs de la République, et je dois à l'amitié, à l'amour des arts, à la vérité, de déclarer qu'il ne peut avoir de persécuteurs et d'ennemis que parmi les royalistes et les partisans du 31 mai. »

Fleury garda le silence. Il n'aurait pu démentir Mlle Contat ; mais, moins généreux qu'elle, il lui en coûtait trop de venir publiquement en aide à un homme contre lequel il avait gardé de profonds ressentiments.

Heureusement son témoignage n'était pas nécessaire : celui de ses deux camarades suffit à disculper Talma.

Mais ses alarmes avaient été chaudes, et il comprit enfin les inconvénients qu'il y a pour un acteur à se mêler de politique :

« Depuis les représentations si tumultueuses de *Charles IX*, depuis la leçon qu'un enthousiasme irréfléchi m'a value, dit-il en 1817 à son biographe P. Hé-

douin, j'ai eu pour principe qu'un comédien ne devait s'occuper de politique que sur la scène. »

Sage principe, auquel les acteurs ne sauraient trop conformer leur conduite. C'est pour ne pas l'avoir suivi qu'un artiste éminent comme Dugazon s'est fait siffler, que Fusil[1] a été calomnié et flétri, que Bourdais

[1] Fusil était, paraît-il, un homme instruit et un acteur de beaucoup de talent. Il avait tenu en province l'emploi des *premiers comiques*, et Dazincourt, pour lui témoigner le cas qu'il faisait de son mérite, lui avait envoyé le rôle manuscrit de Figaro dans *la Folle Journée*, celui-là même qu'il tenait de Beaumarchais. Ce rôle m'appartient aujourd'hui : sa veuve m'en a fait présent.

Au dire de sa femme, « Fusil avait un cœur plein d'humanité, mais était aussi de la plus grande exagération dans ses paroles ». Lié avec Collot d'Herbois, son camarade au théâtre, il avait adopté les principes du violent conventionnel, et se tenait comme lui dans un état fiévreux d'exaltation républicaine.

Il s'était fait donner un grade dans l'armée révolutionnaire dès qu'elle avait été créée, et, au plus fort de la Terreur, il se trouvait dans l'Ouest, attaché à la personne du général Turreau. Ce général, on le sait, exécuta avec une impitoyable rigueur les sanglants décrets de la Convention contre la Bretagne en révolte.

Deux ou trois ans plus tard, à l'heure de la réaction, Fusil, ainsi que tous les comédiens signalés comme terroristes, eut à expier la faute que commet toujours l'acteur qui a voulu jouer un rôle politique.

On lit dans l'*Histoire du Théâtre-Français de la Révolution* :

« Un soir, l'acteur Fusil était annoncé comme devant jouer dans *Crispin, rival de son maître* ; ce comédien avait été l'un des membres de la commission révolutionnaire qui, sous le proconsulat de Collot d'Herbois, avait fait périr une multitude de Lyonnais par la guillotine et la mitraille : aussi, à son aspect, des cris d'horreur s'élevaient-ils dans toutes les parties de la

a été pendu et que Grammont a été fusillé.

salle ; quelques voix demandèrent qu'il fût forcé de chanter le *Réveil du Peuple*. Fusil, tout tremblant, entonna le premier couplet ; mais à peine avait-il commencé que d'autres voix demandèrent Dugazon et Gaillard, directeur du théâtre. Talma, s'étant présenté au public pour annoncer qu'ils étaient absents, fut très vivement applaudi ; on l'engagea à lire lui-même le *Réveil du Peuple* qu'on trouvait déplacé dans la bouche de Fusil, et celui-ci, contraint de tenir le flambeau, fut accablé de tout le poids de l'exécration publique. »

Et en bas de la page se trouve cette note : « Un jeune homme de Lyon se leva sur les banquettes, et lut, à haute voix, un jugement signé Fusil, qui condamnait son père à mort. »

A lire ce récit, dont les incidents sont détaillés avec tant de précision, qui ne le croirait véritable ? Mme Fusil affirme cependant qu'il ne contient pas un mot de vrai, que jamais Fusil n'a fait partie de la commission exécutive de Lyon, que c'est une assertion qui a été démentie le lendemain du jour où elle a été produite ; que celui qui l'a démentie, c'est le journaliste Duviquet, qui, lui, avait été le secrétaire de cette commission ; que c'est à l'Opéra-Comique et non au théâtre de la République qu'un jeune homme est monté sur une banquette pour lire le jugement qui condamnait son père à mort, et enfin que le triste héros de cette scène était non pas l'acteur Fusil, mais le chanteur Trial.

Qui faut-il croire? Mme Fusil, ou Martainville, l'auteur du livre auquel elle répond ainsi dans ses *Souvenirs*, après l'avoir, racontait-elle, pris directement à partie au moment de la publication de l'*Histoire du Théâtre-Français sous la Révolution ?*

J'incline, pour ma part, à croire que la réclamation de Mme Fusil est fondée. Martainville, dit-elle, en aurait reconnu la justice, et un autre contemporain, très au courant des événements du théâtre, M. Audiffret, auteur de plusieurs annuaires dramatiques, raconte dans une notice sur Trial, écrite pour la biographie Michaud, que ce fut bien ce dernier que le public contraignit à chanter le *Réveil du Peuple*.

Quoi qu'il en soit, la version de Martainville a été adoptée. La preuve de sa fausseté, si elle a été faite, n'est pas attachée au livre où elle se trouve produite, et c'est ce livre que l'on consulte quand on veut connaître l'histoire dramatique de ce temps. Toujours d'après Mme Fusil, son mari aurait sauvé la vie à Martainville en 1791, et Martainville l'en aurait payé

Enfin on vient de voir ce qu'il a failli en coûter à Talma de ne pas l'avoir mis en pratique, à quelles injustes attaques, à quels dangers même il a été exposé pour avoir pris inconsidérément un rôle dans nos agitations politiques au début de sa carrière.

A chaque revirement de l'opinion, à chaque changement de gouvernement, c'étaient de nouvelles mésaventures.

Je n'en citerai plus qu'une, mais dont la date montrera bien l'intensité et la persistance des animosités que lui avaient values l'inutile étalage de ses sentiments révolutionnaires.

En mai 1817, il alla à Lille pour donner des représentations. Les officiers d'un régi-

en lui faisant une réputation démagogique qui était devenue traditionnelle dans les théâtres.

Ce malheureux homme, vers la fin du premier Empire, donnait des leçons de déclamation à ma mère. Un jour qu'il me faisait sauter sur ses genoux, je lui demandai tout à coup : « C'est-y bon du sang ? » Etonné, il s'arrête et me demande pourquoi je lui fais cette question.

« — C'est qu'hier, répondis-je, quelqu'un a dit que tu étais un buveur de sang. »

Sans dire un mot, il me posa par terre, prit son chapeau à trois cornes et partit.

Quand ma mère entra au bout d'un moment, et que, toute surprise de ne pas trouver son professeur, elle m'interrogea, je lui racontai ma gentillesse. Elle m'en fit garder souvenir.

ment de chasseurs, dit *de la Vendée*, résolurent de le siffler dès son entrée en scène, sous prétexte, disaient-ils, qu'il s'était trouvé près de la voiture de Louis XVI lors du retour de Varenne, et qu'il avait contraint le roi à en descendre.

Où ces officiers avaient-ils pris ce renseignement, qui n'est mentionné dans aucune des biographies écrites du vivant ou après la mort de Talma? Je l'ignore, mais je conviens que le fait — fût-il controuvé, comme je le crois — pouvait paraître vraisemblable de la part d'un homme dont les relations avec Danton étaient notoires. Vrai ou faux, il occasionna à Lille, au très grand ennui du père de M. Charles de Rémusat, alors préfet du Nord, des scènes déplorables, dont le récit jetterait un jour bien curieux et bien vif sur les haines qui divisaient les civils et les militaires aux premiers temps de la Restauration. Il n'est pas de mon sujet de l'entreprendre; je m'en tiens à ce qui regarde exclusivement Talma..

Au sortir de la Terreur, guéri, on le conçoit de reste, de son goût pour la politique,

et retourné avec plus de passion que jamais à l'étude de son art, il resta néanmoins en rapports avec la plupart des personnages éminents qui dirigeaient alors les affaires publiques, et principalement avec celui qui devait devenir leur maître à tous, avec Bonaparte.

Dans ma jeunesse, j'entendais les vieux habitués du foyer de la Comédie raconter que Talma et Michot introduisaient Bonaparte et Duroc dans les coulisses de théâtre les jours de représentation où l'affluence du public ne permettait pas de les faire entrer gratuitement dans la salle. Dugazon aurait eu les mêmes complaisances pour les deux jeunes officiers. Il n'y a rien là d'invraisemblable. Cela expliquerait même les bons traitements que Talma et Michot reçurent plus tard de l'empereur. Ils avaient été des amis de la première heure ; en les comblant de ses bienfaits, Napoléon acquittait en quelque sorte une dette d'obligeance contractée par Bonaparte dans les temps difficiles.

Si les intérêts qu'il paya l'emportèrent, et de beaucoup, sur le principal, ne semble-t-il

pas que ce soit à l'honneur du débiteur et des créanciers? A Michot, il fit don d'une petite maison de campagne aux environs de Paris; à Talma, il paya ses dettes, selon Mᵐᵉ de Rémusat [1], lui accordant à la fois, à diverses reprises, des sommes de vingt, trente et quarante mille francs. Quant à Dugazon, s'il ne reçut aucun témoignage de la gratitude impériale, c'est à lui seul, paraît-il, qu'il dut s'en prendre.

« Si Napoléon m'a toujours témoigné la plus grande bienveillance, a dit Talma [2], c'est que j'ai su régler ma conduite sur les progrès de sa fortune. Je ne pouvais pas traiter d'égal à égal avec le premier magistrat de la République et l'empereur des Français, comme je l'avais fait avec le lieutenant d'artillerie. Si Dugazon avait suivi mon exemple, il n'eût pas été éconduit, comme il le fut, d'une façon des plus désagréables. »

On raconte en effet que, dans les premiers temps du Consulat, Dugazon fut invité à se présenter à une des réceptions matinales du premier consul. Passant devant la ligne des personnages réunis dans la galerie du châ-

[1] *Mémoires*, tome II, page 327.
[2] P. Hédouin, pages 23 et 24.

teau, Bonaparte s'arrêta devant le comédien : « Comme vous vous arrondissez, Dugazon ! lui dit-il. — Pas tant que vous, petit père ! » répondit l'acteur en lui frappant familièrement sur le ventre. Les portes des Tuileries lui furent dès lors et à tout jamais fermées.

Elles restèrent toujours ouvertes devant Talma, mais seulement en souvenir des années de jeunesse, en considération de son mérite, et sans qu'il soit besoin, comme on l'a fait souvent, d'attribuer la bienveillance que Napoléon ne cessa de lui témoigner à sa gratitude pour des leçons que le tragédien lui aurait données pour ajuster son maintien à son rang et lui apprendre à porter le manteau impérial.

Cette fable, mise en crédit par Chateaubriand, a toujours été démentie par Talma toutes les fois qu'il a été interrogé à ce sujet.

Hédouin, Audibert, Camille Mellinet et autres, nous ont rapporté sa réponse invariable :

« Il jouait trop bien son rôle sans moi, a-t-il dit à Audibert, pour avoir besoin de mes leçons. »

Il tient le même langage à Mellinet et à Pierre Hédouin :

« Est-ce que Napoléon était homme à s'assujettir à de semblables vétilles? dit-il à ce dernier. Je suis fâché qu'un grand écrivain ait prêté l'autorité de sa plume à une fable aussi ridicule. Mais, ce qui est vrai, c'est que Napoléon m'a quelquefois donné sur certaines parties de mes rôles des conseils que j'ai mis à profit : il aimait le théâtre et en raisonnait très bien [1]. »

Ainsi, contrairement à l'opinion répandue, c'est Talma qui a reçu des leçons de Napoléon, et, d'après ce qu'on en sait, de précieuses leçons.

Il s'est toujours plu, d'ailleurs, à le reconnaître, même lorsqu'il faisait tous ses efforts,

[1] Dans des notes manuscrites de Talma que j'ai eues sous les yeux, je relève celle-ci, qui montre bien quelle tournure Napoléon donnait à ses entretiens avec son tragédien favori :
« Le lendemain d'une représentation de la *Mort de Pompée*, à Fontainebleau, j'allai au déjeuner de l'empereur ; il me fit quelques remarques sur le rôle de César que j'avais joué dans la pièce. « Vous parlez, me dit-il, avec trop de bonne foi, de persuasion, contre le trône, en vous adressant à Ptolémée dans votre première scène. César n'est pas un Jacobin, il ne s'élève contre l'autorité des rois que parce qu'il a derrière lui des Romains qui l'écoutent ; il faut faire sentir qu'il parle d'une manière et qu'il pense d'une autre. » En effet, quelque temps après, je rejouai le rôle, et, tout en m'adressant à Ptolémée, d'une manière assez indifférente, je me promenais sur la scène et jettais (sic) de temps à autre les yeux sur ma suite. Cette pantomime lui plut beaucoup et il m'en fit de grands compliments. »

au commencement du règne de Louis XVIII, pour se concilier les bonnes grâces du nouveau souverain et de son entourage.

Il est à croire que les paroles et les déclarations qu'il accumulait dans ce but n'avaient pas produit l'effet désiré, car il jugea utile de passer des mots aux actes.

C'en était un très significatif que la prise de possession par lui du rôle du roi dans la *Partie de Chasse de Henri IV,* la pièce favorite des royalistes.

Lorsqu'il annonça l'intention de jouer ce rôle, ses amis conçurent de vives inquiétudes. Pour les comprendre, il faut se souvenir qu'à cette époque les bonapartistes étaient encore nombreux et très passionnés. Or, jusque-là, ils avaient tenu Talma pour un des leurs. La renommée et la popularité dont il jouissait donnant quelque prix à sa fidélité à Napoléon, n'était-il pas à craindre qu'ils ne lui fissent un mauvais parti quand ils allaient le voir aborder un genre nouveau, uniquement pour paraître dans une pièce consacrée à la glorification du chef de la dynastie des Bourbons?

S'il fallait compter sur leur hostilité, pouvait-on prévoir au moins qu'elle serait compensée par la sympathie des royalistes ? Ceux-ci se laisseraient-ils amadouer par un pareil acte de... courtisanerie, — il faut bien en convenir — c'était douteux. Enfin, les vrais amateurs, ceux qui, en venant au théâtre, avaient le bon sens de laisser à la porte leurs sentiments politiques, dans quelles dispositions étaient-ils ? Pouvait-on tabler sur leurs encouragements ? Leur siège, au contraire, n'était-il pas fait d'avance ? Depuis longtemps, on ne connaissait plus de Talma que le tragédien ; le comédien n'était-il pas destiné à échouer devant ce parti pris très général en France de confiner un artiste dans une spécialité ?

Pour toutes ces raisons, la représentation de la *Partie de Chasse* excita beaucoup de curiosité. L'événement montra que Talma avait eu raison de braver les craintes comme les préventions. Dans ce rôle de Henri IV, si étranger à ses habitudes tragiques, on le trouva simple, bonhomme, excellent.

« L'aimable simplicité, dit Martainville[1], un fin connaisseur en théâtre, et l'agréable bonhomie, sont les principaux traits de la physionomie de Henri IV, et Talma les a saisis avec autant d'habileté que de bonheur...

« La gaieté, la franchise et la plaisante gaucherie dans l'empressement du prince à se rendre utile aux détails du ménage rustique, ont contrasté fort heureusement avec l'attendrissement dont il est pénétré quand il entend les bénédictions qu'adressent au roi, qu'ils ne connaissent pas, ses bons et simples convives.

« Talma a porté l'habit du temps de Henri IV avec la même aisance et la même grâce que s'il eût été un de ces costumes antiques qu'il semble n'avoir jamais quittés. Enfin, s'il consent à parler un peu plus haut, un peu moins vite, il ne laissera plus rien à désirer dans ce rôle, qui sera une nouvelle preuve de la flexibilité de son talent. »

A cette opinion si bien motivée de Martainville, je joindrai celle de M. Charles de Rémusat, qui a bien du prix :

« Quant à la *Partie de Chasse de Henri IV*, dit-il dans une lettre[2], je trouve qu'il (Talma) y est excellent : il est historique, il est roi, il est simple et naïf,

[1] *Journal de Paris*, 15 août 1815.
[2] Tome II, page 278.

il a la bonhomie des hommes forts, et la beauté de la tête lui permet toute familiarité. »

Voilà ce que des témoins autorisés ont dit de Talma dans ce rôle de Henri IV, et voici la note que j'ai eu le chagrin de voir accolée à un article que j'ai donné à la *Biographie universelle.* Cette addition à ma notice fut faite, bien entendu, à mon insu et en mon absence :

« Talma avait aussi, à plusieurs reprises, abordé la comédie, mais jamais avec succès. Dans la *Partie de Chasse de Henri IV,* où il a figuré très rarement d'ailleurs, ce grand artiste trouvait le secret d'être médiocre et presque ridicule. »

Talma « ridicule » ! L'auteur de cette note l'a signée ; qu'il en réponde.

C'était un magistrat, nommé M. Boulée. Je ne m'explique son étrange jugement qu'en en faisant remonter l'inspiration à ce sentiment dont je parlais tout à l'heure, en vertu duquel l'artiste qui s'essaye dans un genre différent de celui auquel il a dû ses premiers succès, rencontre de la part de la majorité du public une sorte d'hostilité. On

s'arme des mérites qu'on lui a reconnus déjà pour les déclarer exclusifs des nouveaux qu'il ambitionne, et même, s'il réussit à montrer qu'il les possède, il échoue devant une opinion préconçue qui les lui conteste, de très bonne foi souvent, uniquement par habitude de sa première manière.

C'est à une méfiance, à une routine de cette nature, qu'il faut attribuer, je crois, les reproches adressés à Talma dans le rôle de Henri IV.

Ils furent assez nombreux ; je dois le dire après avoir consulté les feuilletons parus après la première représentation.

La difficulté de se faire une opinion équitable sur le mérite d'un acteur dans un rôle selon le jugement rendu sous le coup d'une première impression se montre ici dans tout son jour.

« Ne faisons point comme ces acteurs, dit Figaro, qui ne jouent jamais si mal que le jour où la critique est le plus éveillée ! » Jamais Beaumarchais n'a fait dire à son héros une vérité plus vraie. C'est presque toujours quand il joue un rôle nouveau,

c'est surtout quand il succède à quelque artiste en renom et que la critique est en éveil, que le comédien joue le moins bien. Interpréter un rôle connu du public, dont le texte est casé dans toutes les mémoires, dont les effets exagérés et surfaits par la tradition sont consacrés par le talent d'un devancier célèbre, c'est la tâche la plus difficile peut-être et, à coup sûr, la plus déplaisante qu'un acteur ait à remplir. Il entre en scène comme un soldat qui irait au feu avec la certitude d'être fusillé, et c'est précisément ce jour-là, où la peur l'étreint, où il n'est pas lui-même, qu'il passe en jugement. Si on le condamne, ce qui est fréquent, le feuilleton enregistre la sentence. Bien des années plus tard, un chroniqueur théâtral la découvre, la reproduit, un livre la confirme et consacre comme définitif un échec d'un soir, souvent réparé le lendemain.

C'est ce qui est arrivé en partie à Talma à propos de ce personnage de Henri IV. Il succédait à Fleury, qui y avait été excellent. Son interprétation, au moins égale, mais très différente, dérouta beaucoup de specta-

teurs, et, de là, pour quelques-uns, une impression défavorable qui, traduite dans certains feuilletons, a conduit, par la suite des temps, des historiographes de théâtre à le représenter comme inférieur dans un rôle qu'en réalité il a joué à merveille.

J'ajouterai que Talma n'était pas de ces artistes pour lesquels le jugement d'une seule soirée était suffisant. Il n'en finissait jamais avec un rôle pour l'avoir joué une première fois. Il le remettait sans cesse sur le métier, et, comme, d'études en études, de progrès en progrès, il arrivait à la perfection, on peut s'expliquer la différence des appréciations portées sur lui, selon qu'elles se rapprochent ou s'éloignent de la création de chacun de ses rôles.

Sa supériorité absolue dans la tragédie n'a jamais été contestée sous l'Empire que par un seul critique sérieux, par Geoffroy. C'est seulement dans la comédie qu'elle a donné matière à discussion. Encore faut-il remarquer que ceux qui la lui déniaient en tiraient cette conséquence qu'il est impossible à un acteur d'exceller dans les deux genres.

On aurait pu leur répondre que le problème a été résolu par Garrick, mais l'argument ne serait pas tout à fait concluant en ce qui concerne les acteurs français.

L'ancien théâtre anglais, en effet, présente avec notre théâtre classique des différences si sensibles au point de vue de la poétique, le style tragique des deux scènes est si dissemblable, que la tâche des acteurs de l'un ou l'autre pays n'offre pas des difficultés de même nature.

Nos tragédiens procèdent, comme les poètes qu'ils interprètent, de l'art antique, tel qu'on le comprenait au XVIIe et au XVIIIe siècle. Ils représentent des fils de dieux, des rois, des héros, et ils se tiennent en scène avec une hauteur, une gravité de maintien correspondant à la solennité du langage que Corneille, Racine, Voltaire, leur ont mis dans la bouche. Les tragédiens anglais sont plus libres, plus aisés dans leurs manières ; ils ne sont pas astreints par le texte qu'ils récitent à se montrer pompeux. Shakespeare, qui est à la fois pour eux Molière, Corneille et Racine, leur

a donné des rôles mélangés de prose et de vers, où les détails familiers abondent, entrecoupant les tirades les plus lyriques et les plus pathétiques. Ils sont donc tout portés vers la comédie, et, quand ils l'abordent, ils n'ont pas à se défaire, comme nos tragédiens, d'habitudes compassées, contractées sous le manteau de Pyrrhus ou la toge de Cinna.

Hogarth, le peintre, ayant vu Garrick jouer Richard III et le lendemain Abel Drugger, ce garçon marchand de tabac que Kean, on se le rappelle, ne sut point interpréter, lui écrivit : « Que vous soyez barbouillé de boue, ou que vous ayez le bras dans le sang jusqu'au coude, vous avez toujours l'air d'être dans votre élément ! »

Pas plus que Kean, Talma, l'incarnation du style, n'aurait pu jouer le garçon barbouillé de boue ; jamais il n'aurait pu violenter ses habitudes au point de représenter un personnage trivial. Car il y a pour le tragédien comme pour le comédien, quand ils veulent changer de genre, de telles difficultés provenant de l'emploi qu'ils sont

accoutumés à faire de leur voix, de leurs gestes et du jeu de tous leurs organes, que toute l'intelligence et tout le talent du monde ne peuvent en triompher. Molière tragédien en est la preuve : il disait bien et il figurait mal. Vers la fin du siècle dernier, on a vu une excellente soubrette du Théâtre-Français, M^{lle} Joly, jouer Athalie, et Beaulieu, un comédien du théâtre de la Cité auquel les vieillards du temps où j'étais jeune comparaient Arnal, s'essayer dans Mahomet. Au dire de ceux qui s'attachèrent à les juger sans aucune idée préconçue, ces deux artistes s'acquittèrent de leurs rôles avec talent, dans l'esprit, dans le caractère, dans la note même de ces rôles. Ce qui n'empêcha pas M^{lle} Joly d'amuser dans son rôle de reine, et Beaulieu de paraître plaisant en prophète. Lekain jouait un jour dans une comédie; un personnage lui demande des nouvelles de sa sœur : « Elle a mal à la tête », répondit-il d'une façon si tragique que toute la salle éclata de rire.

Talma avait trop de souplesse dans le talent pour ne pas éviter un pareil accident;

je persiste cependant à croire que jamais il n'aurait pu se plier à incarner un personnage trivial. Sa nature s'y refusait; la farce truculente n'était pas de son domaine. En dehors de la tragédie, il devait s'en tenir au drame, qui est la transaction des deux formes anciennes de notre art théâtral, et à la haute comédie. Ce n'est que justice de reconnaître que, là, il était hors de pair. Dans des drames comme *Falkland*, comme *Misanthropie et Repentir*, c'était merveilleux de lui voir montrer ce qu'un tragédien simple et vrai peut obtenir de l'âme du spectateur sans recourir à aucun des procédés violents qui l'ébranlent.

Dans la comédie il réussissait également. On s'en étonnera moins si l'on remarque que, dans sa jeunesse, il s'était beaucoup exercé à la jouer et, qu'après ses débuts, il a figuré plus souvent peut-être dans des pièces comiques que dans des tragédies. Les auteurs du temps, Cubières, Collot d'Herbois, Aude, Fabre d'Eglantine, Sedaine, lui confièrent des rôles où il se faisait remarquer par sa grâce et sa légèreté. Plus

tard, quand le public s'était déjà habitué à ne plus voir en lui qu'un tragédien, il joua *Pinto,* sorte de Figaro politique. Il se montra, au dire des journaux et de Lemercier lui-même, l'auteur de l'ouvrage, d'une vivacité, d'un entrain remarquables. On a vu plus haut, sur l'attestation de juges compétents, quelle flexibilité de talent il déploya dans le personnage de Henri IV. Il devait se surpasser dans *l'Ecole des Vieillards* : pathétique, terrible, il sut être aussi, dans ce rôle de Danville, aimable, simple, enjoué, et se faire applaudir comme acteur comique excellent.

« On pouvait douter avant la représentation de *l'Ecole des Vieillards,* a dit un critique d'alors, M. Sauve, que Talma y fût nécessaire ; on a été forcé de convenir, après y avoir assisté, qu'il y était indispensable. » C'était répondre aux clameurs suscitées par la distribution d'un rôle de comédie, confié, contre le vœu d'une fraction du Théâtre-Français, au chef de son répertoire tragique. A une époque où la pièce nouvelle se jouait trois fois au plus par semaine,

quand elle avait grandement réussi, accoupler sur l'affiche d'une même soirée les noms de Talma et de M^{lle} Mars, qui attiraient la foule à tour de rôle, c'était sacrifier une recette sur deux. Cela paraissait à certains sociétaires un acte de mauvaise administration. Fort heureusement, on ne s'arrêta pas à leurs réclamations; les intérêts de l'art primèrent ceux de la caisse, et c'est un rôle de comédie qui mit le sceau à la réputation du grand artiste, lui faisant trouver de pair avec le rôle de Charles VI, sa dernière création, le magnifique couronnement de sa carrière théâtrale.

Si Geoffroy, alors, eût été encore de ce monde, aurait-il, devant des triomphes aussi éclatants, rendu enfin justice au grand acteur objet de ses constantes attaques?

Il est permis d'en douter. Un des procédés du célèbre critique était d'exciter à la fois la curiosité et les nerfs de ses lecteurs en prenant quotidiennement à partie ceux d'entre les artistes que la faveur publique mettait au pinacle. C'était la tradition de Fréron, qui, en attaquant Vol-

taire, agaçait l'opinion et faisait lire l'*Année littéraire*.

Les feuilletons de Geoffroy n'avaient nul besoin d'être soutenus par ce misérable moyen. Son talent suffisait à les faire rechercher, et l'honneur de sa mémoire gagnerait si l'on voyait qu'il n'a cherché qu'à éclairer Talma, en le traitant avec des égards dus à son talent. Non, toutefois, que ces critiques fussent grossières; Geoffroy était trop maître de sa plume pour se laisser aller à une pareille maladresse. Il affecte même l'impartialité dans ses jugements; mais, très élogieux pour les prédécesseurs de Talma, plus que bienveillant pour ses rivaux, il lui témoigne à lui une sévérité qui est vraiment de l'injustice. Il confesse que Talma « a des dons extraordinaires qui font frissonner, qu'il a du naturel et de la sensibilité, que ses efforts pour plaire au public méritent les plus grands éloges... » Mais, ajoute-t-il aussitôt, « il a de faux principes et une méthode vicieuse qui gâtent les dons que la nature lui a prodigués ». Autre part, il reconnaît que « dans Oreste, il exprime le vrai

délire et la passion du désespoir ». Mais quel « dommage que cet acteur, qui a de grands moyens pour le tragique sombre et terrible, ignore les éléments de son art! *C'est un homme d'esprit et de talent qui ne sait pas lire* ».

« Talma, dit-il ailleurs, rend d'une manière effrayante tout ce qui appartient à Shakespeare. Il est à la tête de la société des amis du noir, ainsi que Ducis qui est son père, comme Voltaire était celui de Lekain. Il y a aussi entre les deux acteurs la même différence qu'entre les deux auteurs. »

Tels de ces reproches pourraient passer aujourd'hui pour des compliments; c'était assez l'avis de Talma, qui persévéra dans sa manière. Aussi Geoffroy devient-il de jour en jour plus acerbe.

A propos d'*Andromaque* : « Talma, dit-il, a pris à contre-sens le personnage d'Oreste... Il lui a plu de le faire psalmodier sur un ton piteux... Les attitudes sont assorties au ton... Sa lenteur est aussi insupportable que l'assommante monotonie de sa déclamation. »

A propos de *Britannicus* : « Talma a joué Néron; tantôt pesant, tantôt outré, presque jamais noble, bon dans quelques moments, *il manque surtout de goût et d'intelligence.* »

J'arrête ici les citations, car, en vérité, comparer l'artiste illustre, l'acteur lettré, qui a écrit les incomparables *Réflexions sur l'art théâtral* que l'on connaît, à un *homme d'esprit qui ne sait pas lire* et qui *ignore les principes de son art*; dire que Talma, la distinction, le jugement, le tact personnifiés, est un acteur sans goût et sans intelligence; affirmer que cet ami de David, de Gérard, de tous les grands artistes peintres et statuaires de son temps, celui que M^lle Contat croyait critiquer en l'appelant une *statue antique*, n'apporte à la scène que des *attitudes ridicules;* prétendre enfin que ce terrifiant tragédien, à qui son censeur accorde d'être naturel et de comprendre Homère, Euripide et Shakespeare, est, dans son jeu, d'une *lenteur insupportable,* que sa *déclamation est d'un monotonie assommante,* tout cela est si énorme,

si bien le contraire de ce que pensaient, écrivaient, proclamaient alors les gens de lettres, le public, et l'on pourrait presque dire l'Europe entière, cela est marqué au coin d'une telle aberration, d'une oblitération si complète des facultés de voir, de comprendre et de juger, que cela ne mérite vraiment aucun crédit.

Ce qui doit surprendre seulement, c'est que cette voix unique et sans écho, détonnant au milieu du concert d'admiration générale, ait eu le don d'irriter Talma au dernier point. Au lieu de dédaigner des attaques auxquelles leur injustice avait retiré toute puissance, il s'en montrait au contraire outrageusement blessé.

Il faut dire que son irritabilité nerveuse était extrême, au point de lui avoir occasionné une grave maladie à propos de laquelle Lemercier lui avait adressé une épître en vers :

« Ton cerveau, disait-il au début, est fatigué des chocs multipliés de tes nerfs.

« Mais tu leur dois encore de la reconnaissance.....

« Ils t'ont de mille objets démêlé la finesse
Et ta force naquit de leur délicatesse.
Instruments de ta gloire, il te faut les souffrir,
Ces organes d'un mal qu'on n'oserait guérir. »

La médecine avait-elle pour les organes de Talma les scrupules que lui prête Lemercier? C'est peu probable. Mais elle mit du temps à triompher du mal, les articles de Geoffroy entretenant le malheureux artiste dans une sorte de fièvre qui paralysait tous les efforts tentés pour les guérir.

Les gens du monde s'étonnent de l'impressionnabilité des gens de théâtre à l'endroit de la critique, et s'accordent à penser que les peintres, les compositeurs et les poètes y sont bien moins sensibles que les comédiens.

Cela est-il aussi vrai qu'ils le disent? Je crois bien que non, et qu'ils changeraient d'avis si les ateliers des uns et les cabinets de travail des autres avaient autant d'échos indiscrets que les coulisses des théâtres. Mais, eussent-ils raison, qu'il serait équitable de tenir compte aux comédiens des

conditions dans lesquelles ils exercent leur art. D'abord c'est leur personne même qu'ils mettent en jeu.

Les poètes, les musiciens, ne sont pas obligés de peindre, d'écrire, de composer sous les yeux de ceux qui jugent leurs œuvres; ils peuvent les parfaire à loisir, revenir sur les parties défectueuses; ils ont le droit de rature. Ils n'ont pas en face d'eux, au moment de l'effort, pendant toute sa durée, des centaines de personnes tenant toute prête la récompense ou la condamnation. Tandis que le comédien, c'est du premier coup qu'il doit exécuter, sous l'œil du juge, sans corrections possibles, sans pouvoir redire un mot dès qu'il s'est échappé, sans pouvoir reprendre une inflexion. Pour accomplir cette tâche malaisée, on en conviendra, il faut qu'il soit très maître de lui. De là cette disposition peut-être plus particulière de l'acteur à souffrir de la critique. Elle ne le blesse pas seulement dans son amour-propre, elle l'atteint dans sa confiance en lui, lui enlevant, avec son sang-froid, avec la pleine possession de soi, une partie des moyens

dont il a conscience qu'il aurait besoin pour ne pas mériter les reproches. On doit donc concevoir pourquoi les appréciations défavorables lui causent une si grande amertume. Le préjudice est double : elles le froissent dans sa vanité, et elles ajoutent aux difficultés de sa tâche par l'appréhension qu'elles lui en donnent désormais.

C'était le cas pour Talma. Il était en proie à un malaise, à un trouble, à une surexcitation extraordinaires quand il lui fallait paraître sous le regard de Geoffroy, qui le surveillait méchamment, de Geoffroy, dont l'opinion lui importait, et dont la présence seule suffisait à lui faire commettre des fautes, qu'il sentait devoir lui être bientôt reprochées avec une insigne malveillance.

Il y a bien des années, m'entretenant avec un journaliste de beaucoup de talent dont j'ai déjà rappelé le nom, M. Sauve, je mentionnais les compliments que lui valaient son esprit, sa justice et surtout sa mesure :

« J'ai l'habitude, me dit-il, quand mon article est terminé, de le relire en me de-

mandant si je pourrais dire en face à l'auteur ou à l'acteur que j'ai critiqué ce que je viens d'écrire. Ma méthode a du bon, elle m'impose la convenance de la forme en me permettant, quand le cas l'exige, d'être rigoureux sur le fond. »

Geoffroy ne connaissait pas ces ménagements : sa critique était dure. Eût-elle eu les propriétés de la lance d'Achille, qui guérissait les blessures qu'elle avait faites, qu'elle eût perdu son pouvoir à l'égard de Talma. Les coups lui entraient trop profondément dans la poitrine.

Un des traits distinctifs du caractère de ce grand artiste était une extrême défiance de lui-même. Celui qui sur la scène donnait l'impression d'une âme résolue, d'un esprit décidé, apportait souvent dans la vie privée la timidité d'un enfant. Il était d'ailleurs arrivé à un moment de sa vie où, après tant d'études, de travaux et d'essais, il avait plus besoin d'admiration que de conseils. Népomucène Lemercier a remarqué que ce fut seulement dans la dernière partie de sa carrière, et quand son talent était en dehors

de toute contestation, qu'il prit son large développement et qu'il ne songea plus à mesurer ses effets.

Si Geoffroy se fût contenté de rappeler à Talma — et il n'y manquait pas un jour — que Lekain était le plus grand tragédien qui eût encore paru sur la scène, Talma ne se fût point piqué sans doute d'être placé à la suite d'un artiste dont il a su, quoique par ouï-dire, apprécier mieux que qui que ce soit la valeur ; ce qu'il a écrit sur lui en tête de ses Mémoires le prouve surabondamment. D'autant que cette primauté accordée à Lekain n'était point une opinion particulière à Geoffroy ; d'autres la lui reconnaissaient, M. de Fontanes, notamment, qui répondait un jour à Napoléon, passionné pour Talma : « Alexandre et Annibal ont eu un successeur, Sire ; Lekain attend encore le sien. »

Mais Geoffroy ne s'en était pas tenu à indiquer sa préférence : pour la motiver, il mettait toute son habileté depuis douze ans à tourner en défauts les qualités de Talma, l'accablant des railleries les plus blessantes

au sujet de ses congés [1], si profitables à la province et à lui-même par les études qu'elles lui permettaient de faire de rôles nouveaux dans lesquels il ne pouvait s'essayer que loin de la capitale.

Enfin, un dernier article, qui parut à Talma dépasser les bornes de la critique et marquer un acharnement haineux à lui nuire, mit le comble à son exaspération, et, un soir, au Théâtre-Français, il eut le tort d'entrer dans la loge qu'occupait Geoffroy et de lui enjoindre d'en sortir. Cette loge, Geoffroy en jouissait gratuitement depuis deux ans, et l'acteur sociétaire contribuait ainsi, pour sa part, à offrir une place commode à celui qui l'abreuvait d'injures et de dégoûts.

[1] C'est dans un de ses congés que Talma, se trouvant à Montpellier, apprit que le corps de la fille d'Young, l'auteur des *Nuits,* avait été négligemment déposé dans le jardin botanique de cette ville. Il le fit exhumer et se chargea des frais d'un monument modeste, voulant mettre à l'abri de la profanation les restes de cette enfant dont la mémoire vit encore, grâce aux pages si expressives de son père.

Ce fait est consigné dans le récit d'un entretien que Talma eut, en 1812, avec M. Camille Mellinet et que ce digne frère d'un de nos plus glorieux soldats a publié en 1836 dans la *Revue de l'Ouest*. C'est pour moi un devoir mêlé de plaisir et d'attendrissement de reconnaître ici les obligations qu'en mes commencements, j'ai dues aux encouragements et à l'amitié de ce galant homme, dont le nom n'est pas oublié à Nantes.

« Je suis entré dans cette loge pour l'en faire sortir, dit Talma dans la lettre qu'il publia à cette occasion dans les journaux, et non pour le frapper, comme le prétend M. Geoffroy... J'ai cédé à un premier mouvement, commandé par le sentiment profond d'une injustice outrée ; mon seul et véritable regret est d'avoir oublié un instant que j'étais en présence de ce même public sous les yeux duquel mon faible talent s'est formé, qui m'a toujours honoré de sa bienveillance, et auquel je dois toute ma reconnaissance et tout mon respect. »

Geoffroy, qui, en effet, ne fut point battu, mais, à ce qu'il prétend, simplement égratigné, raconta la scène de façon à aggraver les torts réels de Talma, et termina de la sorte son récit :

« J'abandonne M. Talma aux flatteurs, présent le plus funeste que puisse faire aux princes de théâtre la colère céleste. C'est ici mon dernier mot sur cet acteur : un profond silence est désormais ce que je lui dois : il est devenu étranger pour moi ; je ne le connais plus ; je ne peux plus avec honneur dire ni bien ni mal de son talent ; mes éloges auraient l'air de la crainte et de la bassesse ; mes critiques ressembleraient à la haine et à la vengeance. »

Le vieux critique ne put rester fidèle à l'engagement qu'il prenait vis-à-vis de lui-

même : au mois de décembre 1813, dans l'un des derniers feuilletons qu'il ait écrits, une démangeaison de vengeance le reprit, et il se satisfit, en rendant compte de la tragédie de M. Briffaut, *Ninus II* :

« Pour faire, en commençant, la part de la critique, dit-il, nous nous occuperons d'abord de Talma, qui, dans le rôle de Ninus, est *bien loin de répondre* à la bonne opinion que beaucoup de jeunes gens ont de son rare talent ; de la monotonie, de la lenteur, une déclamation lourde et sans effet, une langueur mortelle, qui se communique au spectateur, et qui jette un froid glacial sur une pièce qui n'est pas très chaude, voilà ce qui nous a frappé dans cet *excellent successeur* tant vanté de Lekain. Nous aimons cependant à reconnaître en lui, même dans ce triste rôle de Ninus, une diction pure, de beaux mouvements tragiques, une entente admirable de la scène, et une profondeur d'intelligence dont il serait fort à désirer qu'il fît un emploi plus conforme aux principes de l'art. Mais, nous ne cesserons de le répéter, son système de lenteur, cette manie de couper sans nécessité les vers, de jouer sur les mots et de raisonner presque tous ses rôles, est vraiment insupportable à ces vieux amateurs qui, *pleins encore du jeu sublime de Lekain* et de la noble et franche diction de Larive, ne sont maintenant que trop souvent réduits à vivre sur leurs souvenirs. »

Selon Geoffroy, Talma perdait donc la

tragédie en pratiquant le conseil de Shakespeare et de Molière, en la ramenant à la vérité, en essayant de triompher de la sérieuse difficulté qu'il y a à la rendre d'une façon tout à la fois grande et intime, idéale et vraie. Mais on sera peut-être curieux de savoir de quelle façon Lekain, dont Geoffroy se sert tant pour accabler Talma, était traité en son temps par les prédécesseurs du critique. Il oppose toujours *la lenteur* de Talma au *jeu sublime* de son acteur regretté. Que l'on consulte le *Nouveau Spectateur*, un journal de théâtres dont le premier numéro parut en 1776, et, à propos d'une tragédie de M. Fontanelle, on y lira ce qui suit :

« Nous avons promis d'entrer dans quelques détails sur la déclamation. Comme le sieur Lekain est un de nos plus considérables déclamateurs, nous allons rapporter un morceau de Lorédan, dans lequel il a beaucoup brillé. »

Puis le rédacteur, qui avait, dit-il, « un crayon à la main, dans le temps que le sieur Lekain déclamait », cite quelques vers de la tragédie, en les ponctuant de façon à

donner une idée de la déclamation qu'il attribue à l'acteur. Chaque point, met-il en note, est une demi-seconde de silence : chaque point d'exclamation est un tournoiement d'yeux vers le ciel : à chaque point d'interrogation, on jette ses bras de côté et d'autre, et souvent l'on ferme les poings en se mordant les lèvres. Quand il y a des points entrelacés de virgules, c'est le parterre ou les loges que l'on fixe.

«?!!!?::? Qu'ai... je... vu???..........
Ciel !!!!! où... sont ::: ces ...é. chaf *fff*...
*ff*auds ???....

!!! Cet... app... pareil... de... mort ::::, ce... glai.. ve?!!!,... ces... bou*rr*... reaux...

Ce... peu. ple... qui... m'insul. te...!! et..!! que... Ma... *hh* honte... att... ire..... *rre*.

(*Il jette les yeux autour de lui, et, reconnaissant son cachot, il se rassure.*)

!!!!!!!!! Ah!?!... Voil. là.... ma... prison !!!!! mes... chaînes..... je... res.. pire.. *rre!*.... » Etc., etc...

.

S'il faut s'en fier à cette baroque notation

pour juger de la déclamation de Lekain. on devra convenir que *les vieux amateurs réduits à vivre sur leurs souvenirs*, dont Geoffroy s'est fait le porte-parole, avaient mauvaise grâce à se plaindre de la lenteur de Talma. Elle ne pouvait pas les déranger dans leurs habitudes. Mais je me hâte de dire que cette grossière critique ne saurait prévaloir contre l'opinion presque unanime des contemporains de Lekain et qu'il ne serait pas permis de s'en armer pour infirmer le jugement de Geoffroy. Il est possible qu'il ait eu raison de donner la palme à Lekain dans le parallèle qu'il se plaisait à instituer entre les deux tragédiens ; il est possible qu'il ait eu tort. J'incline à croire qu'il aurait été équitable en la partageant.

Mais c'était un intransigeant que Geoffroy. Il avait des idées très arrêtées en matière d'interprétation dramatique. Et puis, il n'était plus jeune ! Et on sait à quels travers cèdent souvent les « vieux amateurs », avec quelle aisance une complaisante vanité leur persuade que l'art dramatique a décliné avec eux.

Quelle bibliothêque on ferait rien qu'avec les brochures publiées depuis cent cinquante ans pour dénoncer le *marasme théâtral* et la *décadence de l'interprétation dramatique!* Au demeurant, le théâtre est florissant ; et, pour ne parler que des chefs-d'œuvre qui ont subsisté, on voit les comédiens qui les jouent se succéder dans les mêmes rôles et s'y faire goûter, bien que se remplaçant les uns les autres par des qualités différentes. Je trouve même fort heureux pour nos plaisirs qu'il en soit ainsi et que tous les acteurs n'aient pas été jetés dans le même moule. Mais ce n'était pas l'avis de Geoffroy. Pour lui, Lekain avait donné une formule dont il n'était permis à aucun tragédien de s'écarter, sous peine d'être inférieur. Il n'admettait pas que des qualités d'ordres divers chez deux artistes pussent donner une même somme de mérite. Il avait trouvé son idéal et un idéal très élevé dans Lekain ; il voulait que quiconque tenait son emploi fût exactement modelé sur lui. Or, par bien des côtés, Talma en était très dissemblable ; physiquement d'abord, je le

rappelle, parce que les dons physiques ont exercé une réelle influence sur le talent des deux artistes. Lekain était lourd de formes, trapu et fort laid de visage ; Talma, au contraire, bien proportionné, sans être de haute taille, était élégant de manières et d'une grande noblesse de traits. Mais son âme brûlante transfigurait Lekain, rachetait ses défauts physiques, tandis que Talma, qui n'avait rien à racheter, fut toujours à la scène moins tendre qu'énergique. Témoin d'une révolution sociale, il avait, et c'était son avantage sur Lekain, traversé une époque féconde en vertus et en crimes, il avait eu des modèles incomparables, il avait su les voir et les imiter. Ses yeux étaient pleins d'un feu sinistre, sa physionomie profondément passionnée, ses accents tour à tour terribles ou mélancoliques ; tout son art enfin était une véritable inspiration de Shakespeare. C'est par là qu'il était antipathique à Geoffroy, ennemi « du noir », même en tragédie : il était l'expression de son temps, et ce temps Geoffroy l'abhorrait et ne cessait de le décrier. Voilà, je crois, la raison des duretés,

des injustices, dont il a poursuivi Talma, c'est là qu'il faut en chercher l'explication, et non dans d'indignes accusations de vénalité, que l'on n'a jamais pu établir, au reste. Il faut enfin tenir compte à Geoffroy de ses antécédents. Il avait été régent de collège, il s'était habitué dès sa jeunesse à brandir une férule, il y avait pris goût et il ne put jamais assouvir son besoin de faire la leçon au public, de mépriser ses opinions, d'abaisser systématiquement les auteurs et les acteurs placés au premier rang par l'opinion.

Vis-à-vis de Talma, il est fâcheux qu'il n'ait pas su modérer son humeur atrabilaire, et qu'il ait réduit tous ceux qui veulent étudier aujourd'hui le talent du célèbre tragédien à refuser toute confiance au critique qui en a le plus parlé. Fort heureusement pour Talma, ils trouvent des renseignements dans l'appréciation plus précieuse d'autres contemporains. Trois d'entre eux, pris parmi les plus éminents et les plus illustres, se sont chargés de bien faire connaître ce que fut ce grand artiste.

C'est d'abord Népomucène Lemercier, qui,

ayant pu le suivre dans la marche progressive de son talent depuis ses débuts jusqu'à la création de son dernier rôle, l'a caractérisé de la façon la plus remarquable, divisant en trois périodes très distinctes les phases successives de sa manière :

« D'abord impérieux, irrégulier, a-t-il dit, il se livrait à sa fougue, et la richesse de ses organes fournissait à son ardeur des ressources inépuisables, sans qu'il en abusât par aucune emphase, par aucun luxe déclamatoire; mais, influencé par des systèmes d'une révolution générale qui tentait à tout innover, et par l'indépendance du goût anglais, il croyait que l'exacte vérité de l'action dramatique prévalait sur l'imitation idéale que nos muses commandent, il inclinait à demander à la tragédie des émotions et des catastrophes plus fortes, en la faisant s'exprimer en prose. Un jour qu'il développait cette théorie qui ne tendait qu'à diminuer la grandeur de ses rôles, Ducis l'arrêta par la citation de ce vers d'Horace, le rôle même qu'il venait de jouer et dont il blâmait les ornements :

« Tâche à t'en revêtir, non à t'en dépouiller ! »

C'est dans les tâtonnements de cette première manière qu'une grave maladie de langueur vint diminuer son ardeur et ses forces.

« Sa tristesse habituelle lui inspirait un découragement involontaire, l'irritabilité nerveuse qui le fatiguait lui faisait craindre de se livrer à son premier feu et le tenait en défiance sur la valeur de ses organes ; il n'osait plus méditer aucun rôle ; les douleurs feintes se réalisaient dans son cœur et lui arrachaient des larmes, et ce fut cependant de cette maladie, dont les médecins triomphèrent, que date le développement complet de ses facultés dramatiques, et, dès lors, on put compter la troisième période de sa manière, aussi juste que forte, épurée, agrandie et parvenue au comble de la perfection théâtrale.

« A ce moment, dit encore Lemercier, complètement maître de son talent, il ne mesura plus ses effets sur les craintes des défaillances de la vigueur première ou d'après la retenue systématique qu'il s'était si longtemps imposée ; sa diction acquit plus de fermeté, plus de force, plus de largeur, plus de franchise et d'éclat, et le dernier effort de son art fut d'en bannir la vaine et pesante déclamation et de parler la tragédie d'un ton constamment simple, toujours noble, et souvent terrible ou sublime. Nul acteur ne sut mieux que lui prononcer et détacher les mots, ponctuer les phrases élégamment, et faire jaillir le sentiment vrai des paroles. Aucun ne posséda peut-être mieux le secret de se transformer, de s'isoler en scène, de s'y laisser comme saisir par les frénésies, de s'y concentrer ou de s'élancer hors de lui-même, de produire idéalement et de rejeter, pour ainsi dire, hors de sa personne les fantômes imaginaires, de se mettre en face des spectres, des furies, afin de s'en épouvanter, de les interroger, de leur répondre ainsi qu'à des êtres réels que ses

accents et ses gestes rendaient presque visibles aux spectateurs. Le théâtre le pénétrait d'une chaleur brûlante et lui devenait un trépied. On frémissait de voir les filles d'enfer autour d'Oreste pâlissant quand il demandait :

« Pour qui sont ces serpents qui sifflent sur vos têtes ?

« On palpitait à l'apparition fantastique du père d'Hamlet poussant son fils à poignarder sa mère ; et sa pitié pour elle arrachait des sanglots lorsque, tombant à genoux devant l'ombre paternelle, il s'écriait :

« Grâce, je suis son fils !

« Il faudrait être lui, pour donner une si puissante expression à ce simple hémistiche. Partout sa vive inspiration ajoutait ses créations propres à celles des muses tragiques : son génie inventait ainsi que le leur et rivalisait de sublimité ; l'acteur était poète lui-même en prêtant ses accents à nos poètes ; car il donnait comme eux de la réalité aux plus chimériques images. »

Au jugement de Lemercier, il faut joindre celui de M^{me} de Staël. Dans son livre : *De l'Allemagne,* elle a écrit sur Talma des pages qui sont pour lui un vrai titre d'honneur. Je ne saurais trop engager ceux qui auront le désir de se faire une idée juste de ce qu'était ce grand acteur à lire tout ce qui le

concerne dans ce beau livre. Le portrait que Mme de Staël y a tracé de lui, l'étude qu'elle y fait de son talent, possèdent, outre leurs mérites littéraires, toute la ressemblance que peut donner la photographie. Elle a eu raison surtout de le citer comme un modèle de hardiesse et de mesure, de naturel et de dignité, comme un artiste « ayant su réunir l'audace, qui fait sortir de la route commune, au tact du bon goût, qu'il importe tant de conserver lorsque l'originalité du talent n'en souffre pas ». Le goût fut, en effet, la qualité peut-être la plus distinctive, la plus élevée, du talent vigoureux de Talma, et l'on n'a pas pu mieux rendre compte de sa manière de dire qu'en la donnant, ainsi que le fait Mme de Staël, pour une combinaison harmonieuse de Shakespeare et de Racine.

Enfin Talma a eu encore la bonne fortune d'être dignement apprécié par Chateaubriand, et je ne saurais mieux clore cette étude qu'en citant ce que le grand écrivain a dit, dans les *Mémoires d'outre-tombe,* du grand acteur :

« Qu'était Talma? Lui, son siècle et le temps antique. Il avait les passions profondes et concentrées de l'amour de la patrie ; elles sortaient de son sein par explosion.

« Il avait l'inspiration funeste, le dérangement de génie de la révolution à travers laquelle il avait passé. Les terribles spectacles dont il fut environné se répétaient dans son talent avec les accents lamentables et lointains des sœurs de Sophocle et d'Euripide. Sa grâce, qui n'était point la grâce convenue, vous saisissait comme le malheur. La noire ambition, le remords, la jalousie, la mélancolie de l'âme, la douleur physique, la folie pour les dieux et l'adversité, le deuil humain, voilà ce qu'il savait. Sa seule entrée en scène, le seul son de sa voix, étaient puissamment tragiques. La souffrance et la pensée se mêlaient sur son front, respiraient dans son immobilité, ses poses, ses gestes, ses pas. *Grec,* il arrivait pantelant et funèbre des ruines d'Argos, immortel Oreste, tourmenté qu'il était depuis trois mille ans par les Euménides. *Français,* il venait des solitudes de Saint-Denis, où les Parques de 1793 avaient coupé le fil de la vie tombale des rois. Tout entier triste, attendant quelque chose d'inconnu, mais d'arrêté, dans l'injuste ciel, il marchait, forçat de la destinée, inexorablement enchaîné entre la fatalité et la terreur. »

Talma est mort le 19 octobre 1826. Ses funérailles eurent lieu le 21 du même mois au milieu d'un immense concours de peuple.

La gratitude publique lui a élevé par souscription une statue de marbre, placée aujourd'hui sous le péristyle du Théâtre-Français. Son buste ne devrait-il pas figurer à Versailles dans le musée consacré à *toutes* les gloires de la France?

SEDAINE

SEDAINE

Qu'un simple tailleur de pierre soit devenu l'auteur du *Philosophe sans le savoir*, c'est-à-dire d'un des chefs-d'œuvre de notre théâtre, peut-on le contester, alors que Sedaine lui-même s'est plu à l'affirmer dans les vers qu'on va lire :

« Arraché chaque jour à l'humble matelas,
Où souvent le sommeil me fuyait, quoique las,

> J'allais, les reins ployés, ébaucher une pierre,
> La tailler, l'aplanir, la retourner d'équerre;
> Souvent le froid m'ôtait l'usage de la voix,
> Et mon ciseau glacé s'échappait de mes doigts;
> Le soleil, dans l'été, frappant sur les murailles,
> Par un double foyer me brûlait les entrailles. »

Mais si le fait en lui-même n'est pas niable, il ne saurait se passer de quelque explication, et ce serait une erreur de croire que c'est en s'adonnant au dur métier qu'il décrit que Sedaine sentit se développer en lui le goût des lettres. L'histoire atténue sur ce point l'intéressante légende que sa modestie s'accommodait d'accréditer, en nous apprenant qu'avant de tailler des pierres, il avait préludé aux études des poètes; en sciant un bloc, il pouvait, à son choix, chanter, en ouvrier, un refrain de Vadé, ou scander et cadencer, comme un écolier de l'Université, des vers d'Horace et de Virgile; ces deux poètes, a dit un de ses biographes, étaient ses consolateurs; il dut leur demander bien souvent du soulagement au début d'une vie qui le mettait, tout jeune encore, aux prises avec le malheur et la misère.

Né à Paris en 1719, fils et petit-fils d'architectes, Sedaine n'était point un enfant ordinaire. Un de ses oncles, frappé du goût prononcé que, dès l'âge le plus tendre, il avait montré pour l'étude, et désireux de lui fournir le moyen de tirer parti de ses heureuses dispositions, s'engagea à pourvoir à son éducation, et le fit entrer au collège. Il ne devait pas y achever ses classes. Comme il était en seconde, son oncle mourait subitement, lui léguant, il est vrai, une somme de dix mille francs : c'était plus que suffisant pour qu'il pût terminer ses études à loisir. Par malheur, au même moment, son père, dissipateur, borné d'esprit et de cœur, était complètement ruiné. A la poursuite de je ne sais quelle affaire, il emmena Sedaine avec un autre de ses fils dans le fond du Berry, et, tuteur sans scrupule, il employa les dix mille francs, dont il avait le dépôt, au payement de quelques-unes de ses dettes ; puis il mourut, laissant, sans aucunes ressources, une femme et trois fils, dont deux en bas âge.

Devenu chef de famille à quatorze ans,

ne comptant que sur lui seul pour nourrir sa mère et ses deux frères, c'est alors que Sedaine se décida virilement à entrer dans un chantier de tailleur de pierre. Ce fait qui l'honore ne doit pas surprendre d'un jeune garçon qui faisait déjà du dévouement sa règle de conduite. M^me de Vandeul, la fille de Diderot, raconte qu'obligé de ramener son jeune frère du Berry, il le mit dans le coche, se résignant, quant à lui, à faire la route à pied. Les voyageurs étaient touchés, dit-elle, du courage de cet enfant, qui, par le froid, donnait ses habits à son frère et cheminait à côté de lui péniblement; ils intercédèrent près du conducteur qui, ému à son tour, finit par lui donner place à ses côtés.

Mais, tout en prenant le tablier et le ciseau du tailleur de pierre, ce fils d'architecte recherchait un moyen de faire vivre sa famille plus efficace que celui qu'il pouvait obtenir de l'insuffisant travail de ses mains. Comme ouvrier il voulait apprendre, autrement et mieux peut-être que par la théorie, la connaissance de la coupe des pierres, l'une des plus essentielles de l'art de bâtir,

et cet art, devenu bientôt sa profession, il l'exerça pendant de longues années ; ce ne fut, en effet, qu'en 1752 que parut le premier recueil de ses poésies. En tête du volume est son portrait, encadré dans un médaillon autour duquel sont de petits génies jouant, les uns avec une lyre, un masque de théâtre, une houlette ; les autres, avec un niveau de maçon, des livres et un plan d'architecture. « Ces quelques détails pourront, dit-il, faire deviner ma profession, et je m'attends bien que quelque lecteur, qui y aura pris garde, pourra me dire en forme d'avis : « Soyez plutôt maçon ». — Mais pourquoi ne serais-je pas maçon et poète ? Apollon, mon seigneur et maître, a bien été l'un et l'autre. Pourquoi ne tiendrais-je point un petit coin sur le Parnasse auprès du menuisier de Nevers ? Pourquoi n'associerais-je point ma truelle au vilebrequin de maître Adam ? Je sais bien qu'on a lieu de se défier qu'un maçon poète ne maçonne mal, et qu'un poète maçon ne fasse de méchants vers ; là-dessus j'ai fait mon choix : j'aime encore mieux passer pour mal versifier que

pour mal bâtir ; c'est pour vivre que je suis maçon : je ne suis poète que pour rire. »

Sedaine devait être pris au mot de sa modestie. Non seulement beaucoup de gens ne voulurent jamais voir en lui qu'un homme de lettres amateur, mais il en est d'autres même qui allèrent jusqu'à lui constester, fût-ce au degré le plus modeste, la qualité d'architecte, s'obstinant à ne le traiter qu'en tailleur de pierre, et comme un vulgaire maçon ; il est hors de doute cependant qu'à l'époque où il publiait son premier recueil, ce maçon, comme il s'appelait, pouvait prendre un titre professionnel plus relevé ; s'il n'eût fait partie, en effet, de la corporation des architectes, comment aurait-il pu devenir ce qu'il a été, secrétaire de l'Académie d'architecture ?

Ce fut un entrepreneur de maçonnerie, nommé Buron, qui, frappé de l'intelligence et de l'habileté de Sedaine, le retira du chantier où il l'avait enrôlé, pour en faire d'abord un maître maçon, et ensuite le conducteur de ses travaux. La bienveillance de cet homme devait être un jour singulièrement profitable à sa famille. Sedaine en

avait gardé une très vive gratitude ; on le vit bien le jour où il apprit que son ancien patron, ruiné à son tour, mourait laissant sans moyens d'existence un petit-fils résolu à se suicider, par désespoir de ne pouvoir continuer ses études de peinture. Il ne se déchargea sur personne des soins de relever le courage du malheureux jeune homme, et de lui fournir, comme à son propre enfant, les moyens de se perfectionner dans son art. Celui à qui l'ancien tailleur de pierre remettait ainsi ses pinceaux en mains devait s'illustrer un jour sous le nom de David.

Mais, tandis qu'il occupait chez Buron ses modestes fonctions, Sedaine se faisait remarquer des clients, avec qui il était en rapports journaliers, par son originalité et sa gaieté. Un d'entre eux se prit pour lui d'une affection véritable ; c'était un ancien lieutenant criminel au Châtelet, nommé Lecomte, ami des lettres et des artistes. Il pressentit l'avenir de Sedaine et lui dit un jour :

— Vous vous êtes trompé de vocation. Pourquoi ne cherchez-vous pas à faire autre chose que ce que vous faites ?

— Je ne demanderais pas mieux, répondit Sedaine, si j'avais seulement douze cents livres de rente.

— Vous les avez chez moi dès aujourd'hui, reprit l'excellent M. Lecomte; je vous logerai, vous vivrez avec nous; je vous donnerai six cents livres par an, et la liberté de faire ce qui vous plaira ; veillez à la conservation de mes bâtiments, épargnez-moi ce qu'un autre me coûterait, et je serai encore votre obligé.

Sedaine accepta l'offre comme elle lui était faite, cordialement; et, bientôt après, il allait occuper, sur les terrains alors ombragés de la Roquette, le pavillon d'une maison qui appartenait à ses hôtes, et que plus tard ils lui léguèrent. Cette maison existe encore en partie ; elle était destinée à abriter, depuis, un des écrivains les plus illustres et les plus vénérés de ce siècle, Michelet, qui l'a habitée pendant de longues années.

Devenu, grâce à l'amitié de M. Lecomte, maître de lui-même, Sedaine ne devait point faillir aux espérances qu'avait fondées sur lui son généreux ami. Écoutant les proposi-

tions que Monet, le directeur des théâtres de la Foire Saint-Laurent, était venu lui faire, il écrivit sa première œuvre dramatique, *le Diable à quatre* ; cette comédie à ariettes, dont la musique est de Philidor, eut un succès éclatant ; elle éclipsa toutes les pièces qui se jouaient dans les baraques de la Foire, et on s'accorde généralement à la considérer comme le premier spécimen du genre de l'opéra comique.

Le Diable à quatre fut joué en 1758 ; Sedaine avait près de quarante ans ; à cette première pièce vont succéder d'année en année, et sans interruption, les nombreux ouvrages qui composent son théâtre. Ce furent d'abord *Blaise le savetier*, et *Rose et Colas*, un petit chef-d'œuvre de grâce et de simplicité ; puis, *On ne s'avise jamais de tout*, une pièce dont Beaumarchais s'est emparé sans façon pour en faire *le Barbier de Séville*.

« Quelqu'un, dit-il dans la spirituelle préface de sa comédie, m'a reproché, du ton le plus sérieux, que ma pièce ressemblait à *On ne s'avise jamais de tout*. — Ressem-

bler, Monsieur ? Je soutiens que ma pièce est *On ne s'avise jamais de tout* lui-même.

— Et comment cela ? — C'est qu'on ne s'était jamais avisé de ma pièce. » L'amateur resta court, et l'on en rit d'autant plus que celui qui me reprochait *On ne s'avise jamais de tout* est un homme qui ne s'est jamais avisé de rien. »

Mieux que par une repartie, l'esprit qui abonde dans *le Barbier* et la création du personnage de Figaro ont disculpé Beaumarchais de son plagiat.

Les premiers succès de Sedaine lui prouvaient bien que le théâtre était sa véritable vocation ; il s'y livra tout entier, étonnant le public par la rapidité et aussi par le mérite de ses compositions. Aux ouvrages que nous avons déjà cités, ajoutons *le Roi et le Fermier, le Déserteur, les Sabots, Félix, Richard Cœur-de-Lion, Aucassin et Nicolette, le comte d'Albert, Guillaume Tell*, etc. Autant de pièces, autant de succès ; mais c'est avec *le Philosophe sans le savoir*, et *la Gageure imprévue*, pièces qui appartiennent au répertoire de la Comédie Fran-

çaise, que Sedaine a conquis ses véritables titres littéraires. On raconte qu'après une lecture qu'il fit à Diderot de la première de ces deux pièces, celui-ci, ému, transporté, se jeta dans ses bras en s'écriant :

— Oh! mon ami, si tu n'étais pas si vieux, je te donnerais ma fille !

Il s'en manqua de peu cependant que ce drame remarquable ne parût point sur la scène, et il fallut « le gâter assez convenablement », comme dit Grimm, pour obtenir l'autorisation de le faire jouer. Le censeur d'abord ne voulait point du titre, *le Duel*, si approprié pourtant à une pièce qui roule sur cette situation : un père qui ne veut pas que son fils, après avoir fait une étourderie, commette une lâcheté, et qui le pousse à prendre le seul parti qu'en pareil cas tout homme d'honneur voudrait que prît son fils.

— Les duels sont défendus, disait le censeur. On ne peut permettre la représentation d'un ouvrage où l'on voit un père conseiller à son fils d'enfreindre la loi.

Le lieutenant général de police, M. de Sartine, était de l'avis du censeur; toutefois,

avant de décider en dernier ressort, il consentit, sur les instances de Sedaine, à se rendre avec le lieutenant criminel à une répétition du drame défendu. Fort adroitement Sedaine avait prié ces magistrats d'y amener leurs femmes.

— Mais elles n'entendent rien à la partie de la législation, dit M. de Sartine.

— N'importe, reprit Sedaine, elle jugeront le reste.

C'est en fondant en larmes qu'elles jugèrent ce reste, et qu'elles enlevèrent l'autorisation de représenter la pièce, moyennant toutefois les modifications *convenables* qui en altéraient sensiblement le caractère. Sedaine se soumit, il vit jouer son drame, mais il lui aurait fallu prolonger de soixante-dix-huit ans son existence pour obtenir la satisfaction de l'entendre interpréter tel qu'il l'a conçu ; c'est en 1875 seulement que la Comédie-Française, qui possède son manuscrit original, l'a représenté sans les variantes qui avaient été imposées.

Le premier jour, cependant, *le Philosophe sans le savoir* n'eut devant le public qu'une

réussite des plus médiocres, et, particularité assez étrange, il en a été de même pour presque tous les ouvrages de son auteur, « Le sort de M. Sedaine, dit Grimm, est de tomber à la première représentation, et puis de se relever peu à peu aux suivantes, et puis d'être joué vingt fois de suite avec un concours de monde prodigieux. J'ose prédire que tel sera le sort du *Philosophe sans le savoir :* incessamment on en sera ivre. »

Cette prédiction, qui se réalisa, Grimm la renouvelle pour *la Gageure imprévue*, reçue aussi avec froideur, et qui se joue encore aujourd'hui. « Le parterre n'y a rien compris, dit-il encore : la touche de M. Sedaine est trop fine pour lui ; il faut qu'il y revienne plus d'une fois pour la sentir. »

En effet, Sedaine, créateur avec Beaumarchais du théâtre moderne, étonnait le public. Il le déconcertait par son naturel sans apprêt, par son éloquence sans l'ombre d'effort ni de rhétorique, par son mépris pour les procédés auxquels on l'avait accoutumé. Doué d'un coup d'œil juste et d'un

tact très sûr, dès qu'il avait trouvé le moyen d'établir la situation principale de son drame, il rejetait dédaigneusement toutes les observations, tous les conseils fondés sur l'usage et la routine théâtrale. Il osait tout, et il osait heureusement, puisque ses pièces, tombées aux premières représentations, se relevaient, et étaient jouées, non pas vingt fois, comme l'a dit Grimm, mais cent fois de suite.

On a prétendu expliquer, autrement que par son art accompli, les étonnants succès de ses opéras comiques; on voulait qu'il en fût redevable aux musiciens ses collaborateurs : c'était oublier la part importante qu'a le poème dans le succès d'une œuvre lyrique. Une musique faible n'empêche pas un opéra de réussir, mais trop d'exemples démontrent qu'une bonne partition se voit entraînée dans la chute par un poème mal construit et sans intérêt. Quoi qu'il en soit, il est certain que Grétry et Monsigny n'ont en rien participé au succès du *Philosophe sans le savoir* et de *la Gageure imprévue*, que ces deux ouvrages, qui sont incontesta-

blement les meilleurs qu'il ait produits, appartiennent en propre à Sedaine, et que la postérité s'est montrée plus juste envers lui que ne le furent ses contemporains.

Peu d'écrivains, en effet, ont été en butte à des critiques aussi amères, et à des railleries aussi insultantes que celles dont cet homme de mérite a été l'objet. Ne pouvant nier ni ses succès, ni son talent de composition dramatique, ni son imagination, qui lui faisait trouver des effets de théâtre tout nouveaux dans les conceptions les plus simples ou les plus hardies, on lui contestait, nous ne disons pas l'art du style, mais la simple faculté d'écrire en français.

« Son ignorance est extrême, écrivait La Harpe, et s'il n'a qu'une faible théorie de l'architecture, il n'en a aucune de la grammaire; cependant, ajoute-t-il, *son talent n'est pas méprisable;* cet homme, qui écrit si mal, a fait de temps en temps de petits morceaux que les bons faiseurs ne désavoueraient pas. »

Et pour preuve, il cite ce couplet pris dans *On ne s'avise jamais de tout* :

« Une fille est un oiseau
Qui semble aimer l'esclavage,
Et ne chérir que la cage
Qui lui servait de berceau.
Sa gaîté, son badinage,
Ses caresses, son ramage,
Font croire que tout l'engage
Dans un séjour plein d'attraits ;
Mais, ouvrez-lui la fenêtre,
Zest ! on la voit disparaître
Pour ne revenir jamais. »

Combien était différente l'appréciation de Diderot et de son ami Grimm ! Diderot portait Sedaine aux nues. « S'il savait écrire, dit Grimm, il ferait revivre la comédie de Molière ; aucun poète n'a jamais allié à tant de finesse et de naturel tant de simplicité ; il dessine ses caractères avec une véritable force comique, et l'économie de ses pièces est pleine de ce jugement qui accompagne toujours le vrai génie.

« Tu taillais des pierres, s'écrie-t-il, pendant que les poètes, tes confrères, étudiaient la rhétorique ; tu n'as pas appris à faire des phrases, c'est vrai, tu ne sais faire que des

mots ; mais quelle foule de mots vrais, simples, ou pathétiques! »

L'écrivain cependant qui excite un tel enthousiasme chez quelques-uns, n'était pas même regardé comme un homme de lettres par quelques autres qui raillaient son style pour se croire fondés à mépriser en entier ses ouvrages. Quelles clameurs, quel déchaînement de haines, quand cet homme exempt d'intrigue, quand ce septuagénaire est enfin admis, après quarante ans de succès, à l'Académie française! Ni *le Philosophe sans le savoir*, ni *la Gageure imprévue*, n'avaient paru le rendre digne de cet honneur; ce fut le succès retentissant de *Richard Cœur-de-Lion* qui le lui valut. Il faut lire ce qu'écrit La Harpe à cette occasion dans sa *Correspondance littéraire*, et sur quel ton il parle de Sedaine!

« Sa nomination, dit-il, n'est que le prix de sa persévérance à se présenter... Le public se demande comment on a pu recevoir à l'Académie un pareil écrivain! Eh, messieurs, nous ne l'avons pas reçu : c'est vous qui l'avez fait entrer. »

« Le roi, ajoute La Harpe, a demandé qui répondrait à Sedaine le jour de la réception : on lui a dit que c'était Lemierre ; sur quoi il a cité fort plaisamment ces deux vers de *Richard Cœur-de-Lion* :

> « Quand les bœufs vont deux à deux,
> Le labourage en va mieux. »

L'auteur du *Cours de littérature* avait raison sans doute de se récrier aux fautes de grammaire qu'il est facile de relever dans la plupart des ouvrages de Sedaine ; mais, pour être équitable, il aurait dû signaler aussi ce qui constituait le mérite de ses œuvres, ces qualités d'observation, d'analyse des sentiments, d'agencement des situations, que ne supplée pas la connaissance approfondie des règles de la syntaxe, et sans lesquelles il n'est pas de véritable auteur dramatique. Ce sont précisément ces qualités, qui distinguent Sedaine, qui manquaient à La Harpe. J'imagine qu'il en sentirait mieux le prix si, revenant aujourd'hui sur terre, il comparait la popularité conservée par *le Philosophe sans le savoir* et

la Gageure imprévue, à l'oubli profond dans lequel est tombé tout son théâtre, sans en excepter *Warwick* et *Mélanide*. Il comprendrait alors que la valeur d'une comédie ou d'une tragédie ne réside pas uniquement dans la pureté de la forme, et qu'il ne suffit pas d'avoir du goût pour composer une œuvre dramatique durable. C'est une vérité dont il eût d'ailleurs pu se convaincre de son temps, rien qu'en écoutant la réponse du poète Lemierre au discours si simple, si modeste et si bien fait pour désarmer la critique, que Sedaine prononça le jour de sa réception à l'Académie :

« — Vous avez su éviter les difficultés de l'art d'écrire, lui disait Lemierre, par des moyens qui vous sont tout personnels ; toutefois l'expression, le mot propre, celui du cœur, ne vous a jamais échappé... Aussi cette compagnie, dépositaire de la langue, s'est souvenue que, si elle se fait une loi de couronner les talents qui ont contribué à la perfection du langage, elle devait aussi ses palmes à l'imagination, au naturel, à l'entente raisonnée du théâtre. »

Cette opinion de l'Académie, si convenablement exprimée par Lemierre, en 1786, ne devait pas être, en 1796, celle de l'Académie nouvelle reconstituée par la Convention, qui avait d'abord balayé toutes les anciennes Académies. Si l'on se rappelle le peu d'estime qu'au siècle dernier on accordait au drame, et l'anathème dont on flétrissait ce *genre bâtard*, comme on l'appelait alors, on s'étonnera moins du dédain témoigné au *Philosophe sans le savoir*, que l'on refusait de compter à Sedaine pour un titre littéraire.

Voltaire, on le sait, qui a toujours redouté que le drame en prose ne supplantât la tragédie en vers, apprenant que Sedaine venait d'écrire un drame historique, *Maillard, ou Paris sauvé*, écrivait :

« On m'a parlé d'une tragédie en prose qui, dit-on, aura du succès. Voilà le coup de grâce donné aux beaux-arts.

« Traître ! tu me gardais ce trait pour le dernier ! »

Ce même Voltaire, cependant, devenu

plus juste pour Sedaine, s'écriait, au sortir d'une séance de l'Académie où il avait remarqué quelques plagiats littéraires :

— Ah! monsieur Sedaine, c'est vous qui ne prenez rien à personne !

— Aussi ne suis-je pas riche! répondit Sedaine.

Et c'est ce littérateur à l'esprit facile, original et vif entre tous, cet honnête homme, porté moins d'un an auparavant, avec d'autres artistes et savants illustres, pour une pension de 3,000 livres, sur une liste de *reconnaissance nationale*, que le Directoire ne jugea pas à propos de rappeler à l'Académie réformée, lorsqu'elle devint l'une des classes de l'Institut national. Sedaine se montra blessé et affligé de cette exclusion.

— Ils disent que je ne sais pas le français, répétait-il, et moi je dis qu'il n'y en a pas un là qui pourrait faire *Rose et Colas !*

Un tel chagrin aurait dû être épargné à ce vieillard dont il avança les jours; Sedaine, en effet, se montra plus sensible à l'injustice qu'à la récompense dont il avait été l'objet, et, le cœur gonflé d'amertume,

il mourut âgé de soixante-dix-huit ans, le 17 mai 1797, dans les bras de Ducis qui a écrit son éloge.

Au siècle dernier, Diderot, épris de la simplicité et du naturel de Sedaine, le rapprochait de Molière, alors que La Harpe le mettait, lui, au dernier rang des écrivains. De nos jours, nous avons vu Flaubert, pour qui, dans l'art, la forme est le mérite suprême, partager les sentiments de La Harpe[1], et reprocher à M^me Sand, à qui *le Philosophe sans le savoir* a inspiré son excellente comédie du *Mariage de Victorine*, le goût passionné qu'elle a pour Sedaine.

« Tu le méprises, lui répond-elle, profane !... voilà où la doctrine de la forme te crève les yeux. Sedaine n'est pas un écrivain, c'est vrai, quoi qu'il s'en faille de bien peu ; mais c'est un homme, c'est un cœur et des entrailles, c'est le sens du vrai moral, la vue droite des sentiments humains ; je me moque bien de quelques raisonnements démodés et de la sécheresse de la phrase ! Le mot y

[1] *La Nouvelle Revue,* 15 mars 1883.

est toujours et il vous pénètre profondément... Tu ne cherches que la phrase bien faite : c'est quelque chose, — quelque chose seulement, — ce n'est pas tout l'art, ce n'en est pas même la moitié, c'est le quart tout au plus, et quand les trois autres quarts sont beaux, on se passe de celui qui ne l'est pas. »

Cette opinion de George Sand a été celle aussi d'Alfred de Vigny ; ils ont cru l'un et l'autre, et le public a été de leur avis, que chez Sedaine les défauts étaient plus qu'amplement compensés par les rares qualités qui le distinguent. S'il lui a manqué l'arrangement symétrique des mots, et parfois, la correction grammaticale, il a eu des dons bien précieux : le choix délicat des pensées et des expressions, l'harmonie, le naturel, la force, et une certaine grâce qu'il doit parfois au tour aimable de ses négligences ; elles ont contribué à donner à son talent une saveur toute particulière ; ne les lui reprochons pas.

APPENDICE

A LA PAGE 97

Extrait d'un manuscrit de Monvel qui a pour titre :
« MES J'AI VU ».

J'ai vu Voltaire, et, comme il avait besoin de moi, je l'ai vu toujours aimable et caressant, du moins à mon égard. J'avais lu sa tragédie d'*Irène* à l'assemblée des comédiens français parmi lesquels j'étais alors, je l'avais lue de manière à lui faire produire le plus grand effet, il ne l'avait pas ignoré et m'en savait bon gré. Lorsqu'elle fut représentée, j'y jouais Memnon, et ce rôle fut peut-être celui qui fixa le plus les yeux du public ; par conséquent, Voltaire me caressa beaucoup, mais je l'ai vu dur, grossier, je dirai même inhumain avec ceux de mes camarades qui remplissaient les principaux personnages dans *Irène*. Il contrefaisait tout haut le grasseyement de Mme Vestris, son froid arrangement, et cela devant elle ; il dit à Molé des choses si cruelles, que cet acteur fut obligé de lui demander grâce. « J'ai fait de Léonce un philosophe, un sage, un homme noblement hardi, je n'en ai pas fait un cuisinier », dit-il à Brizard ; il les maltraita tous, et cela avec un ton, avec des expressions indignes d'un aussi grand homme.

.

Je l'ai vu traiter ses amis, j'entends ceux qui l'ai-

maient, avec une dureté sans exemple, je n'oublierai jamais ses transports, sa fureur, ses imprécations, contre le comte d'Argental, son ami ou plutôt son adorateur depuis cinquante ans. Le comte d'Argental vit-il encore ? C'est ce que j'ignore ; il était envoyé de la cour de Parme en France ; jamais amant n'aima sa maîtresse avec plus de ferveur, de dévouement, d'enthousiasme, que ce vieux comte n'aimait Voltaire. On avait changé quelques vers dans *Irène*, aux répétitions de laquelle la maladie de l'illustre vieillard l'avait empêché d'assister. L'envoyé de Parme et quelques académiciens étaient ses représentants. On craignit pour quelques endroits à prétention qui frisaient le ridicule et qui eussent pu servir de signal aux ennemis de l'auteur. On leur substitua des vers faibles, mais pas dangereux. M. d'Argental se chargea de faire adopter les changements à l'auteur, mais, comme il le connaissait, il ne lui en parla pas. Voltaire, ne pouvant pas assister à la représentation de la pièce, devait ignorer ce qu'on s'était permis sur son ouvrage. D'acte en acte, on volait l'informer du succès, et, comme il était favorable, les courriers se succédaient sans interruption : c'était à qui ferait le message.

La pièce est jouée ; elle a réussi, surtout les trois premiers actes, dans lesquels on retrouve encore de fréquentes étincelles de ce beau feu qui animait la jeunesse du chantre de Henri IV. Les deux derniers actes parurent très faibles et l'étaient, mais on les applaudit beaucoup par respect et par reconnaissance pour l'auteur. Voltaire demande quels endroits le public a réprouvés ; on balance longtemps, mais enfin on lui dit que le cinquième acte a paru moins chaud que le

reste, que, cependant, il a fait grande sensation, quoiqu'il n'ait pas excité cet enthousiasme que les beautés sublimes des actes précédents avaient produit dans le public. Voltaire s'en étonne, et, modestement, il accuse les acteurs de ce refroidissement des spectateurs, mais cependant sans amertume, il se propose de corriger ; on le quitte, il envoie chercher le manuscrit d'*Irène* chez de La Porte, souffleur et secrétaire de la Comédie ; il y envoie dès le soir même. On ne pensait plus aux changements faits sur le manuscrit d'*Irène*, De La Porte lui-même les oublie, et remet le cahier au domestique de Voltaire. Le voilà feuilletant, lisant, corrigeant ; il parvient enfin aux vers intercalés...
« Quel massacre, quel écrivassier, quel plat rimailleur a sali ma pièce avec son infect fumier ? s'écrie-t-il. Qui a eu l'audace de corriger mon ouvrage et de s'y prendre encore d'une manière aussi gauche ? Que l'on m'aille à l'instant chercher le souffleur de la Comédie ! »

On court, et, pendant cet intervalle, l'auteur d'*Irène* est comme un forcené : il jure, il tempête, et peu s'en faut, je crois, qu'il n'accuse l'archevêque de Paris d'avoir gagné quelque plat auteur, et d'avoir, pour lui jouer un tour, fait insérer dans la pièce les détestables vers qu'il y trouve semés. De La Porte arrive. Interrogé, il répond, et M. de Voltaire apprend que c'est à son tendre ami, le comte d'Argental, qu'il a l'obligation *des lambeaux dégoûtants*, selon lui, qui défigurent sa Melpomène. Sa fureur en augmente ; l'envoyé de Parme saisit ce moment pour se faire annoncer : « Qu'il s'en aille !... Qu'il ne remette jamais les pieds ici !... Je ne veux plus le voir, je ne le rever-

rai de ma vie !... » Impossible d'obtenir audience pour le comte d'Argental ; pendant trois jours il se présente, il presse, il sollicite, il fait prier, tout le monde s'emploie, mais inutilement ; enfin, comme tout s'use, le ressentiment de M. de Voltaire se calme, et, à la prière des maréchaux de Richelieu et de Duras, du duc de Nivernois, etc., Marie Arouet de Voltaire promet de pardonner, et permet qu'on amène à ses pieds le dolent et contrit envoyé de Parme.

Il arrive le lendemain, précédé de MM. de Richelieu et de Duras. J'étais présent ; le maréchal de Richelieu, qui connaissait Voltaire et la durée de ses petits ressentiments, pour faire diversion et sauver le pauvre d'Argental du sarcasme et des plaisanteries que Voltaire, pardonnant, se serait encore permis, s'était fait accompagner de l'architecte fameux à qui nous sommes redevables du magnifique pont de Neuilly [1]. C'était la première fois qu'il paraissait devant l'auteur de *Mérope ;* il est annoncé. A son nom, le grand homme s'écrie, se lève, se précipite au-devant de lui avec une énergie, une rapidité dont son âge ne semblait plus le rendre susceptible ; il le prend dans ses bras, le presse contre son cœur, l'embrasse à dix reprises, l'accable des éloges les plus flatteurs, et, se retournant vers le comte d'Argental, une main appuyée sur l'épaule de l'architecte : « Que vous êtes heureux, monsieur, dit-il à ce dernier, que votre superbe pont ne soit pas une **tragédie** » ! D'Argental vous y aurait fait une arche !

[1] Jean-Rodolphe Perronet, né en 1708, mort en 1794.

TABLE

I. J. Boutet de Monvel. 1
II. Mademoiselle de Champmeslé. 99
III. Adrienne Le Couvreur. 117
IV. État de la fortune de Molière 177
V. Talma 193
VI. Sedaine. 325
VII. Appendice. 351

ÉVREUX, IMPRIMERIE DE CH. HÉRISSEY.

www.ingramcontent.com/pod-product-compliance
Lightning Source LLC
Chambersburg PA
CBHW071616220526
45469CB00002B/362